SHERRY —————— 謝世嫻 —————— SHIEH

樂 來 越 愛 電 影 配 樂

In Love
with

FILM MUSIC

原點
UN-3OOKS

鋼 琴 家 導 聆

愛 上 15 位 超 凡 大 師 的 永 恆 旋 律

序——
打開雙耳體驗不同的故事

我的少女時代

　　剛回台時，我是一個對人生徬徨的輟學生。當時的我和國際鋼琴大師安東尼·巴納范杜拉（Anthony di Bonaventura）學習，也成為他門下最年輕的博士生。然而，雖然我走在從五歲就立志經營的音樂道路上，但當看到未來的歲月只能在熟悉的琴房、教室和舞台上度過，總覺得人生好像還缺了些冒險與探索。當時我打了一通電話回家，告訴爸爸：「我不念博士了」，本以為會遭到一頓毒罵，沒想到爸爸卻很開心我終於要回家了。

　　回台不久後，我買了一張機票到義大利，和《郵差》（Il Postino）金獎配樂家路易斯·巴卡洛夫（Luis Bacalov）學習配樂。搖身一變，我從一個成天與古典鋼琴、音樂歷史為伍的（當時同學給我的封號）「小莫札特」，到一個連樂譜不會打、義大利文不會說、也不懂得電影到底怎　拍的配樂天兵。現在回想起來，搞不懂我怎麼會如此不自量力，就憑著一股傻勁直接殺到西恩納（Siena）去。沒想到，我這什麼都不會的配樂阿呆，竟能從巴卡洛夫手中接到人生第一座最佳配樂獎。雖然只是一個地方小獎，但它卻從此為我打開了電影配樂的大門。離開義大利後，我舉辦了台灣個人首演，還發表兩套在義大利寫完的曲子，也算對專研多年古典音樂有點交代。但後來，看到全球的古典音樂市場日漸萎縮，我決定把古典音樂生活化。那時我在想：「哪個平台是普羅大眾喜歡的，能讓我把古典音樂的知識相容並進呢？」答案是：**電影。**

LA LA LA 樂來越愛電影配樂

　　在當時的環境，台灣的古典圈和電影界是沒有交集的。我想藉由電影讓觀眾走進古典

音樂的世界，告訴他們，其實很多電影配樂作曲手法都源自於巴哈、莫札特、貝多芬與蕭邦等前人。我敢自豪地說，在當年，我算是台灣第一個將古典音樂和電影大螢幕結合的個別演奏者。看到這裡，你可能不以為然：現在到處都是大型交響樂團演奏電玩或電影配樂，甚至坊間也有許多音樂家開始把電影主題曲融入他們的音樂會中，沒什麼稀奇的。但我必須說：放眼望去，當年真的只有我一個人在做。

因此，我更認為自己像是一個音樂佈道者；我的初心是傳遞古典音樂的美，而我用的方式是讓**「電影說音樂」**。當時只要有單位願意接受我的企劃、不管路途多遙遠，我都一口答應。2006 到 2019 在台灣的那些年，我演講演奏過不下一千場的電影音樂會與配樂講座。當時的創舉，事後也證明我的方向是對的：十七年後的今天，全球的古典音樂家開始走進電影配樂，而電影配樂原屬於「極小眾市場」，也漸漸變成一個不容小覷、擁有堅實粉絲的音樂類種。

那些年，我們一起看的電影

在台灣的那些年是開心快樂又難忘的。因為電影配樂，我開過兩間電影製作公司。白天在公司和導演劇組開會討論劇本，晚上去台科大教電影配樂美學，回家後要寫音樂、改劇本。每週還要坐高鐵南下和各都市的讀書會友們分享配樂美學。因為電影配樂，我更結識了許多志同道合的藝文好友與事業貴人。

但是，計劃永遠趕不上變化，2019 年我搬到紐約才一年就碰到疫情，原本正進行的電影案子和人生規劃，全部瞬間喊卡。如同地球其他人，疫情帶給我翻天覆地的生活變化與思想衝擊，而這兩年好不容易熬過疫情，我又想起了曾經熱愛的電影音樂，與投入它的初衷。我不想因為地理位置或時代環境而與它分離，而這也是為什麼我終於寫下我的第一本書，並同步開創自媒體，繼續用不同形式來傳達電影音樂的知性美。

海角七年

最感謝的是原點出版社的總編輯葛雅茜，我們早在七年前就討論要出版這本書，我卻拖到現在才寫完！如果不是她持續和我保持聯繫並不斷鼓勵我，我是不會完成這本書的。希望這本書除了分享影響我人生最深的幾部電影，還能帶給你有用的賞析知識，讓你打開雙耳體驗出完全不同的故事層次，用更多元的角度去探索每部電影背後的意義。

為什麼要學會聽配樂？

聽覺是一個常被忽視的感官。這不難理解，因為人類是視覺動物。我們在看電影時，至少 90% 都在用眼睛，但卻很少用耳朵聽電影。這本書教導讀者「聽」電影，其實是源自於我生命中的兩個經驗：

1. 小時候爸爸很喜歡帶我們一家人去看電影。人生中的第一部電影我已不記得，但烙印在我記憶中的第一部電影，是印第安那瓊斯系列的《魔宮傳奇》（Indiana Jones and Temple of Doom）。那時的我懵懵懂懂，小腦袋完全不懂這些錯綜複雜的劇情對白，因此每隔兩、三秒我會問爸爸：「他是好人還是壞人？」「然後呢？」「他們要去哪裡？」搞得爸爸很煩。那時的我雖看不懂電影在演啥，但是聽到電影主題曲，我整個人興奮了起來。從音樂多變起伏的情緒中，我大概能猜出他是壞人、她是好人、他們現在要經歷一場冒險……。

2. 第二個經驗是源自於我在國外求學時。當時雖然已在台灣美語補習班學過小六英文，但被丟到國際環境和那麼多來自歐美各地的學生交談時，我除了「My name is Sherry」和「I'm 12 years old」，其他什麼都不會說。記得學校每週末會租借一部電影訓練我們的英文，而我第一部看的就是強尼·戴普演的《剪刀手愛德華》（Edward

Scissorhands）。說實在，當時演員們嘰哩呱啦講什麼我完全不懂，只能憑畫面和音樂猜劇情。但就在電影最後一幕大雪紛飛的片尾曲響起時，十二歲的我也為這對男女主角錯逝的戀情落淚了。想想：如果沒有電影音樂，我又聽不懂英文對白，我便永遠不會知道這部片有多麼刻骨銘心了。

最後，我會建議你把這本書當成參考書，可以邊看電影邊翻書，也可以隨時跳過任何章節再回頭讀呦！

進擊的聽力

只要持續專注聆聽並思考以下六個地方，你就會比其他人厲害很多。用這些方式「聽」電影，你肯定會發掘出更繽紛多彩的新世界！

1. **用靜音的方式看電影。** 如果你沒辦法靜音看完整部電影，至少看個五分鐘。
2. **注意聽片頭和片尾曲。** 你能猜出這部片的類型和結局嗎？
3. **聽主角出來時的音樂。** 他出來時有音樂嗎？反派和配角也有自己的音樂嗎？
4. **聽主題曲。** 有時候主題曲不見得在主角出來時會用上，反而是不太顯眼的地方。或甚至是以一種支離破碎的方式呈現。這是為什麼呢？
5. **聽音效。** 電影中哪類型的音效最多呢？
6. **聽熟悉的歌曲。** 你有聽到耳熟能響的歌曲嗎？這是哪個年代的呢？

CONTENTS
目次

CHAPTER 1

聆聽電影配樂，
有方法

CHAPTER 2

15位超凡配樂大師
的永恆旋律

CHAPT

ER 1

聆聽電影配樂，
有方法

Opening Music

其實你不是在看電影：
片頭曲

◉ **JINGLE 型片頭曲**

《似曾相識》、《與狼共舞》、《007》、
《星際大戰》、《聖戰奇兵》、《哈利波特》、《超人》、《E.T.》、
《神鬼交鋒》、《海上鋼琴師》⋯⋯

◉ **非原創型片頭曲**

《2001 太空漫遊》、《黑天鵝》、
《玫瑰人生》、《阿瑪迪斯》、《波希米亞狂想曲》、
《永遠的愛人》、《為你鍾情》、
《雷之心靈傳奇》⋯⋯

◉ **一曲到底片頭曲**

《樂來越愛你》、《獅子王》、《芝加哥》⋯⋯

2005 年，我興致沖沖地飛去義大利和《追殺比爾》（Kill Bill）與《郵差》（Il Postino）的金獎配樂大師路易斯·巴卡洛夫（Luis Bacalov）研習。為何會在還未念完音樂博士就遠渡重洋拜師去，其實有兩個原因：一來，我從小就愛聽電影配樂，很想踏入配樂創作；二來，總得找個理由去義大利玩吧！

為了去旅行（錯！是去學習），我開始在網路上胡亂搜尋。某天突然點擊到路易斯·巴卡洛夫在西恩納（Siena）開課，想想雖然我沒什麼作品，但是 OMG 奧斯卡金獎大師耶！而且初生之犢膽子大，我抱著「被拒絕也沒差」的心態報名，沒想到竟然被錄取了！

開心沒幾天，我就收到一個神祕包裹。還未去義大利就先收到禮物，真好！興奮拆開，卻拿出兩份 DVD。原來這是大師寄來的「功課」：十五部電影中，作曲者得選出兩部製作配樂。本來以為信件中會附上《菜鳥手冊》之類的來協助我做功課（好歹也送個紀念品吧），但除了影片與小紙條指示，什麼都沒。

快速前進十四天，我人已抵達風光明媚的西恩納。西元 13 至 14 世紀，曾經富可敵國的西恩納，和威尼斯、翡冷翠（Firenze）、米蘭、熱那亞（Genova）等郡省相互抗衡，尤其和虎視眈眈的鄰城翡冷翠的關係最為緊張。西恩納輝煌的程度不僅媲美翡冷翠，更舉辦很多如賽馬節（Palio）等的百年文藝傳統。可惜的是，當 1347 年的歐洲黑死病奪去大半人口後，西恩納的繁榮便煙消雲散了。看到這段，想到全球歷經的 COVID-19 風暴，突然有點感慨。

1555 年，翡冷翠最後一次圍城終於擊敗西恩納，一躍成為歐洲文藝復興之地，淪陷後的西恩納卻從此一蹶不振。雖然西恩納曾經富可敵國，至今持有全世界最老的銀行「Monte dei Paschi di Siena」，但百年後的西恩納人沒有野心，步調緩慢，如今靠觀光或每年一次的賽馬節為生。居民雖然偶爾

會不經意地流露出過去的驕傲與霸氣，但大多熱情友善。

我就是被這「熱情友善」的居民騙了！為了保有古色古香、古物古風，西恩納古城區只開放給行人走，汽車巴士無法通行。而我當時除了「Pasta」和「Ciao」，一句義大利文也不會說，所以我就在眾多胖叔大嬸面面相覷之下，提著兩大皮箱一步步艱辛邁向我的住所。有去過西恩納的人應該知道，那裡的羊腸小道與陡坡斜坡多到數不清。我很訝異：一個亞洲弱女子這麼吃力地提行李，西恩納又有「熱情友善的居民」，但怎麼就沒人來幫忙呢！？扯遠了。這本是寫配樂的故事。我要講的是義大利配樂的第一堂課：**片頭曲。**

很多人不知道，其實音樂對一部電影有極度關鍵的影響。人類是視覺動物，90% 以上的時間，我們均仰賴眼睛引導一天甚至一生的生活型態。你說：廢話！電影當然是用看的。但是我認為：**電影用聽的。**

其實你不是在 「看」電影

試想一部你最喜愛的電影。拿掉音樂後，這部片會變得如何呢？如果《鐵達尼號》（Titanic）的傑克和蘿絲接吻時的〈My Heart Will Go On〉主旋律被換成騎馬舞〈江南 Style〉，那豈不成了一部鬧劇？若《不可能的任務》（Mission Impossible）追殺十分鐘都沒有音樂，這打鬥還算精彩嗎？又如果《頑皮豹》（The Pink Panther）出場沒有一個家喻戶曉的片頭曲，我們還記得住這隻豹嗎？

電影配樂其實是一門深奧又迷人的學問，它就像拌麵的沾醬，沒有沾醬不是不能吃，但吃下肚令人食之無味。有了配樂，觀眾便能隨導演的思考

模式行走，更融入劇情，讓影像和對白更具說服力。

配樂家的三種等級

大致上，當今的配樂家能分成三種等級：一般等級的配樂，在電影中有**「裝飾」、「提醒」、「襯托」**。更高明的配樂會有**「引出」**與**「隱喻」**等額外功能。但配樂的最高境界「天才等級」，就是音樂能在不喧賓奪主範圍內，同時托出和劇情完全兩面的發展，讓觀眾眼睛看的是一（導演版本），心中卻思索著二（音樂引導出的另一種版本）。

簡單而言，一般等級配樂家，可以**輔助劇情**。高明一點的，懂得利用音樂來**主宰劇情**。更天才的配樂家，可以**超越劇情**，讓觀眾由視覺與聽覺得到兩個完全不同的版本。

♩ ♫ **音樂教室**│Music Classroom ♪ ♫

配樂的三種境界

1. **一般**：輔助劇情，在電影中有「裝飾」、「提醒」、「襯托」。
2. **高明**：利用音樂來主宰劇情，有「引出」與「隱喻」等額外功能。
3. **天才級**：超越劇情，讓觀眾由視覺與聽覺得到兩個完全不同的版本。音樂不喧賓奪主，同時托出和劇情完全兩面的發展，讓觀眾眼睛看的是一（導演版本），心中卻思索著二（音樂引導出的另一種版本）。

誰說第一印象
不重要？

記得第一天在西恩納走進教室，看到大師的「門徒們」每個西裝筆挺，正襟危坐等著。這十一個門徒，不是羅馬歌劇院的指揮，就是米蘭的爵士作曲家，再不然就是翡冷翠的金曲獎蟬連得主。再看看我自己：不僅是十二門徒中最年幼的一個，也是唯一亞洲人與唯一女性。當時我連樂譜都打得落落長，嘴吐不出幾粒義大利牙，更不要說有什麼值得炫耀的獎座能和這些門徒 buddy buddy 了。知道他們的來歷背景後，我真懷疑大師怎麼會錄取我這個天兵。這些人是職業的，而我連第二年博士班都沒開始念呢。

第一印象之重要，從這個小地方就可證明了。同理，在一部電影中，建立第一印象的片頭曲就變得非常關鍵。俗話說：開始是成功的一半。片頭曲要怎麼聽？要表達什麼？要給觀眾什麼印象？要透露什麼劇情？該透露劇情的多少？這些答案都可以在片頭曲中找到。許多上過我講座的學生回應，他們能漸漸從片頭曲抓住劇情走向，厲害的甚至能從片頭音樂猜到結局。你也許會說：妳在騙人吧！有這麼厲害？

你也可以
「聽」出結局

想聽出結局，首先該問：怎麼樣能聽出這部片的**整體氛圍**？因為抓對了整體氛圍，結局是悲是喜就八九不離十了。拿金獎電影《王者之聲》（The King's Speech）舉例，光片名就會讓人覺得「嗯，這應該是一部關於皇室政治的電影」。問題是（假設你我都沒看過這部片）：皇室片可能是戰爭片、愛

情片、宮鬥劇、政治劇，有太多種可能。那要怎麼知道到底是哪種片？

方法 1 | 聽懂大小調，就知道電影唱什麼調！

最容易分辨的方式，是從音樂的**調性**推斷。如果片頭曲給你快樂、光明、愉悅、明亮的**大調**，那這部片極可能會有 HAPPY ENDING。如果片頭曲呈現比較灰暗、低落、憂鬱、磅礡的**小調**，那應該會以悲劇收場。當然這不是100% 適用（也有少數電影是陰鬱開始而歡喜結束，或歡喜開場以悲劇落幕），但照常理，整部片的氛圍能在調性中篩出絕大部分的機率。《王者之聲》的片頭曲由開朗愉悅的大調進場，雖然曾出現百分之一秒的小陰暗，但在光明的和弦節奏中，它也只有稍縱即逝的存在感。從刪除法而言，這個片頭曲絕對不是戰爭片或愛情悲劇。我們就暫且歸類它為「正面片」吧。

方法 2 | 祕密藏在樂器裡：集體 vs. 單一樂器型片頭曲

第二道篩選方式是**聽樂器**。陸續用到整個管弦樂團的片頭曲，我統稱為「EPIC」，因為一聽樂器與配制大小就能知道這是間諜、科幻、動作或史詩戰爭片。例如：《星際大戰》（Star Wars）、《不可能的任務》、《全面啟動》（Inception）、《神鬼戰士》（Gladiator）、《007》。

以**單一樂器**（或單一樂器家族）開場的片頭曲，我簡稱為「SOLO」，大多數代表濃厚敘事性的劇情片。例如：《辛德勒的名單》（Schindler's List）、《進擊的鼓手》（Whiplash），與許多未來會再深入討論的金獎電影。

每個獨奏樂器又有他們獨特的個性。小提琴總是讓人有比較惆悵或緬懷的感覺，例如：《辛德勒的名單》；手風琴通常具有憂鬱與過去的特質，

例如：《情婦與鯨》（La Puta Y La Ballena）；電音大提琴在《黑暗騎士》（Dark Knight）、《神力女超人》（Wonder Woman）則是一出場就製造出人類與科幻的對決感。

由打擊樂與銅管出場的《2001太空漫遊》（2001: A Space Odyssey）提示了整部片對人猿發展進而演變為科技主宰並反撲的論點。而我聽過最高明的開場「樂器」，其實是一部打字機：在《贖罪》（Atonement）開場，配樂家達利歐·馬利安內利（Dario Marianelli）用一部打字機打開了整部電影的個性（此片劇情圍繞在一個作家的懺悔倒敘），更利用仿貝多芬《命運》第二樂章的節奏鋪陳，也因此獲得了奧斯卡金像獎。

回到《王者之聲》。片頭曲以一個明亮活潑的鋼琴出場，清脆簡潔的旋律被微小優雅的弦樂團支撐著，這樣的手法幾乎是莫札特協奏曲的模式。ANYWAY，評估過片頭曲的「調性」與「樂器」編制，又知道「片名」，就算沒讀過劇情大綱或英國歷史，應該也能猜出這部片是喜劇吧？

到底是喜還是悲？

2010年，金獎配樂家漢·季默（Hans Zimmer）為電影《福爾摩斯》（Sherlock Holmes, 2010）寫了一段很有意思的片頭曲。大家別緊張，這位大師我們在第二章第四篇會花一整個篇幅討論。回來回來！《福爾摩斯》由東歐揚琴（cimbalom）出場，在緊湊的管弦樂節奏下與吉普賽小提琴交織。假設我們都不知道片名，來做 blind test（矇眼測試）好了，我們會聽到這首音樂在類似光明的旋律上徘徊，但有點陰暗的和弦與不停滾動的節奏卻添加了一份緊張感。有大調有小調還有強烈的節奏，這時我們可以估計它應該是某類鬥智或動作片。但這部電影到底是喜劇還是悲劇呢？

很簡單，聽片頭曲**如何入場**。上面有提到，《福爾摩斯》是用單一樂器揚琴入場。聽到它入場的前幾個音符，我笑了。這根本是頑皮豹嘛！就是那幾個躡手躡腳的開場音符露了餡。至此，（記得我們還在矇眼測試，所以你我都不知道片名呦）我們可以推斷，嗯～主角也許會經過一大段光怪陸離的災難、打鬥、怪事，但安啦！主角死不了的，肯定是 HAPPY ENDING，因為從片頭那幾個頑皮的音符，感覺這片還挺逗趣的。

♪ ♫ **音樂教室**｜Music Classroom ♪ ♫

片頭曲聽結局，有方法

1. **大小調**：最簡單的分辨方式。大調快樂、光明，暗示 HAPPY ENDING；如果是灰暗、低落、憂鬱、磅礴的小調，可能是悲劇收場。不一定 100% 適用，例如：《王者之聲》由開朗愉悅的鋼琴大調進場，幾乎是莫札特協奏曲的模式，雖然曾出現百分之一秒的小陰暗，最後依然正面。

2. **聽樂器**：分為管弦樂團與單一樂器。
 2-1 管弦樂團：統稱為「EPIC」，聽樂器配制大小就能聽出是間諜、科幻、動作或史詩戰爭片。例如：《星際大戰》、《不可能的任務》、《全面啟動》、《神鬼戰士》、《007》。
 2-2 單一樂器 (或單一樂器家族)：簡稱「SOLO」，多半是敘事性的劇情片。例如：《辛德勒的名單》、《進擊的鼓手》。
 ●小提琴：惆悵緬懷的感覺，例如：《辛德勒的名單》。
 ●手風琴：憂鬱與過去的特質，例如：《情婦與鯨》。
 ●揚琴：逗趣、有趣。例如：《福爾摩斯》。
 ●電音大提琴：科幻對決感，例如：《黑暗騎士》、《神力女超人》。
 ●打擊樂與銅管：科技反思。例如：《2001 太空漫遊》。
 ●機械聲：很高明的開場例子，是《贖罪》中的打字機聲，利用仿貝多芬《命運》第二樂章的節奏鋪陳，獲得了奧斯卡金像獎。

連貫動機的片頭曲：
魔鬼藏在細節裡

在西恩納的第一堂配樂課，巴卡洛夫大師放映了《海上鋼琴師》（The Legend of 1900）。我們都很納悶：奇怪！大師為何不放映他自己的電影作品，卻要放敵人莫利克奈（Ennio Morricone）的成名作哩？（這兩位義大利國寶有一段好玩的小插曲，後面篇幅會再細聊。）

首先，這部片的開場和許多當時好萊塢當紅大片的手法很不一樣。美國人大手大腳，連配樂都傾向 ALL IN，一次給。也許因為好萊塢都是大製作吧！從《星際大戰》、《聖戰奇兵》（Indiana Jones and the Last Crusade）到《鐵達尼號》盛行的七〇、八〇、九〇年代，大多鉅片的片頭曲與主題曲均以高大上方式呈現。

高大上 vs. 小而美

這倒不是說《海上鋼琴師》就小鼻小眼小家子的，其實因為歐洲製作成本和美國不能相提並論，因而腳本上更可以具有實驗獨立的色彩，片子也可以更長（現在美國電影的長度都要遵守「膀胱限制」〔Bladder Limit〕，兩小時內得結束，除非是史詩連集、漫威連載或特別的偉人傳記），也因此，歐洲電影的配樂風格總是帶有更個人的敘事、層次與細膩感。被樂界推崇為史上「最偉大的配樂大師」義大利國寶作曲家莫利克奈，尤其在《海上鋼琴師》把細節發揮得淋漓盡致。

《海上鋼琴師》講述一個生在二〇年代懷著美國移民夢的鋼琴師，如何散發洋溢的才華感動他人，但為了堅守原則（或無法克服恐懼），最後死在

船上。抱歉！我劇透了！但這是一本配樂書，所以我的基本期待是你早就看過這些電影。如果都還沒看過的話，沒關係，我只會用很平靜很溫柔的口吻對你說：**還杵在這幹嘛？趕快去惡補！**

回歸正題。由於《海上鋼琴師》是部關於音樂家的電影，片中當然需要很多音樂，而聰明的莫利克奈發揮了由簡化繁的功力。

首先，長達一百七十分鐘的電影，他只想寫一首曲。你會覺得：**大師你也太懶了吧？**而且怎麼可能呢？沒錯，他就是可以。因為他是莫利克奈。

要用一曲主宰整部電影，感覺好像變成了不可能的任務，因為通常一部電影至少會需要有兩三個不同的主旋律或動機來配出「片頭曲」、「片尾曲」、「主題曲」、「次主題曲」、「橋段音樂」等整部電影的原創音樂。我們就把它想像成做菜好了：如果今天某人對你說：**「我只靠醬油就能做出滿漢全席」**，你會覺得他要不是天才，就是個瘋子！

但是莫利克奈就是有辦法用醬油做出滿漢全席。這首不可能的任務曲，它必須能完整涵蓋眾多不同場景，包括：兩大鋼琴家的 PK 賽、黑人音樂（Soul music）、代表大時代與海浪的管弦樂、暈船片段的華爾滋、眾人起舞的義大利塔朗泰拉舞曲（Tarantella）、主角孤寂的夜曲等二十八種場景，當然還包括最關鍵的片頭曲，與翻轉主角內心戲的主題曲。因此，在反覆看過電影與劇本角色後，他譜下了〈Playing Love〉。

問題來了，這個身兼多職的〈Playing Love〉要如何出場呢？這就好像一個美女，如果她隨隨便便在第一時間就走出來了，那我們也許只會認為她還 OK 啦，但是她若能經過刻意的推遲而營造出更大的心理期待，那麼，當她真正走出來的那一刻，就是風華絕代的大美女！

莫利克奈的配樂精華祕密就在第二章第 52 頁裡，我們還是繼續討論片頭曲的種類吧！

1. JINGLE 型片頭曲：
叮叮噹噹你不忘！

什麼是「Jingle」？直譯是「叮鐺」，就像聖誕歌「叮叮噹，叮叮噹，鈴聲多響亮～」。但其實這是廣告專有用詞，指有高辨識、高記憶度的廣告配樂，讓人一聽就覺得「不錯呦！叮噹般的響亮」。

幾個台灣經典 Jingle 如：「7-Eleven」、「全家～就是你家」，或「家～樂福！」（從上音跳到下音）、「麥當勞都是為你」、甚至更早期的綠油精等等數都數不清。反正 Jingle 最重要的功用，就是要觀眾記住，所以把品牌名稱或品牌 slogan 直接融入旋律，消費者就會過耳不忘了。

同理，電影也需要 Jingle。其實應該說，電影才更需要 Jingle，因為砸了這麼多錢、人力與時間拍片，又不是開慈善事業，大夥兒是要來搶錢——說錯了，是要來賺錢的！

哪些電影有令你過耳不忘的片頭曲呢？最快想到的是配樂祖師爺約翰·威廉斯（John Williams）的音樂。《星際大戰》、《聖戰奇兵》、《哈利波特》（Harry Potter）、《超人》（Superman）、《E. T.》等幾乎一聽片名就能朗朗上口其片頭曲或主題曲的這些電影配樂，全部出自約翰·威廉斯之手。另外一位約翰老先生也很厲害，《似曾相識》（Somewhere In Time）、《與狼共舞》（Dances With Wolves）、《007》等由英國金獎作曲家約翰·巴瑞（John Barry）所寫，感覺叫約翰的都有著一個傳統的浪漫魂，因為這兩位大師不但都是正統科班底子，他們寫的片頭曲均有極高的 Jingle 辨識度！

說回第一個約翰，寫《星際大戰》的那位。在 2002 年，他替《神鬼交鋒》（Catch Me If You Can）製作的配樂實在太酷了！以薩克斯風開場、由打擊樂器與交響樂團銜接的片頭曲，製造出六〇年代美國大都會爵士感，配合

動畫的黑影人物，簡直像極了當年紐約麥迪遜大道的廣告風格！

　　《神鬼交鋒》的片頭曲，其實也是主題曲。這種**「既是片頭也是主題曲」**的手法，在約翰‧威廉斯的作品中很常見。因為只要一段音樂不停反覆出現，觀眾被勾到並對電影過耳不忘的機率就更高。當然，前面說過，《海上鋼琴師》的莫利克奈以**「一條旋律貫穿整部電影」**更是此訣竅的箇中翹楚。

2. 非原創音樂型的片頭曲：
你可聽到主角的心聲？

　　關於非原創音樂，我們會在第四篇更詳細分析。簡單而言，非原創音樂（Non-Original Music）就是「已經存在」的音樂。例如，今天導演叫你替他剛殺青的武打片配樂，你看了看，決定把周杰倫的〈雙節棍〉放進去（當然你要先得到周董的許可，而且你的電影是要付錢給周董本人或擁有〈雙節棍〉版權的單位等等複雜細節），這首〈雙節棍〉在電影中就是非原創音樂。只要不是配樂家為這部電影原創的音樂，或是只要是別人寫的——從巴哈到披頭四，瑪丹娜到蔡依林，非洲兒歌到土耳其傳統舞曲，只要是已經存在的，它就是非原創音樂。Get it ？

　　為什麼要用非原創音樂作為片頭曲呢？有三個原因。

1. **導演找不到更好的選擇**：例如《2001 太空漫遊》，片頭曲是用古典名曲〈查拉圖斯特拉如是說〉（Also sprach Zarathustra）理查‧史特勞（Richard Strauss）的音樂。不過說到這部電影，我必須插段話，為該片的配樂家伸伸冤。

　　《2001 太空漫遊》是當代科幻片始祖，也是第一部「完全」以古典音

樂配樂的電影。這在當時是很轟動的，但更轟動的是這部片的另一個醜聞。話說當時還是年輕的新銳導演史丹利・庫柏力克（Stanley Kubrick），請到金獎大配樂家諾斯（Alex North）來配《2001太空漫遊》。諾斯又是誰？他的作品有《埃及艷后》（Cleopatra）、《慾望街車》（A Streetcar Named Desire）等金獎鉅作，本身也已和庫柏力克攜手過《萬夫莫敵》（Spartacus）。就把諾斯想成是約翰・威廉斯＋莫利克奈二合一的牛逼組合好了！當諾斯知道年輕導演庫柏力克想請他配樂這部始祖科幻片，他卯足心血沒天沒夜地配樂，而庫柏力克也給予諾斯十分恭謹周到的對待。但！就在拍片尾聲，庫柏力克卻突然叫他不必再寫了，因為庫柏力克暗中改變心意，決定不用任何配樂，只採用毛片早已配好的古典音樂。可憐的諾斯是在首映當天看到電影時才發現：他所寫的音樂沒有任何一個音符上片。

寫到這裡，我很想對庫柏力克說：你早點說不就好了？

言歸正傳。用非原創音樂作為片頭曲的三個原因，第一是以上所述導演找不到更好的選擇，第二個原因如下：

2. 非原創音樂能呈現整部片的核心思想。

例如：《黑天鵝》（Black Swan）用到柴可夫斯基的〈天鵝湖〉芭蕾曲、《玫瑰人生》（La Vie En Rose）用到愛迪・皮雅芙（Édith Piaf）的香頌〈Heaven Have Mercy〉。用適當的非原創音樂，不但能夠奠下電影的**基調**，也能**暗喻**劇情的走向。

第三個原因，也是最常見的原因：

3. 非原創音樂是電影主角寫的！

只要是音樂傳記型的電影，例如：《玫瑰人生》、《阿瑪迪斯》（Amadeus）、《波希米亞狂想曲》（Bohemian Rhapsody）、《永恆的愛人》（Immortal Beloved）、《為你鍾情》（Walk The Line）、《雷之心靈傳奇》（Ray）等，都以主角本身的音樂創作開場。由於這些作品是主角們窮盡一生經歷過所有悲歡離合而產生的音樂結晶，因此用他們的非原創音樂當然是最最恰當不過了！

在這些傳記電影中，為電影量身打造的「原創音樂」還是有出現的機會，只是大大減少許多。《阿瑪迪斯》和《永恆的愛人》就是 100% 從頭到尾使用非原創音樂。連過場的小插曲都用莫札特和貝多芬的音樂就好了，根本不用花錢另聘配樂家啊！

3. 一歌到底的片頭曲： 五分鐘劇情快閃

最經典的就是金獎音樂電影《樂來越愛你》（LA LA LAND）、《獅子王》（Lion King）、《芝加哥》（Chicago）等各種百老匯音樂劇改編的電影。為了提升視覺效果，這種「一歌到底」的片頭曲必須用大場面介紹故事角色，在電影的改編中，甚至可以因為一歌到底的片頭曲，而帶給觀眾更全貌的多條故事線。最佳的例子就是《芝加哥》：當 Roxie 羨慕著台上的紅牌舞者 Velma 搔首弄姿，她其實不知道一小時前 Velma 才把親妹妹殺了。歌才反覆一次，此時的 Roxie（想像她自己）已成為紅牌舞者，但鏡頭一轉又跳回現實生活。此時歌曲來到後段，她和男友回家親熱。歌曲結束時，Velma 已經被打入大牢。在短短一首片頭曲，電影不但交代了整部片的角色，也鋪陳

了 Roxie 謀殺男友的情節。

　　片頭曲種類實在太多，光介紹可能就要另寫一本書了。如果説片頭曲像是一部電影的配角，那主題曲肯定就是主角了。話説回來，沒有配角的襯托，主角的出現是不可能亮眼的。看完這篇，記得下次看電影或影集時，用以上方式聽聽片頭曲，你會聽出不一樣的結果呦！

認識三大類片頭曲

1. **JINGLE 型：**直譯「叮鐺」，就像聖誕歌，指有高辨識、高記憶度的廣告配樂。例如：約翰·巴瑞的《似曾相識》、《與狼共舞》、《007》。 約翰·威廉斯的《星際大戰》、《聖戰奇兵》、《哈利波特》、《超人》、《E.T.》，他的《神鬼交鋒》「既是片頭也是主題曲」。只要一段音樂不停反覆，觀眾過耳不忘的機率就更高。《海上鋼琴師》的莫利克奈以「一條旋律貫穿整部電影」是此訣竅的箇中翹楚。

2. **非原創型：**「已經存在」的音樂。只要是別人寫的，從巴哈到披頭四，瑪丹娜到蔡依林非洲兒歌到土耳其傳統舞曲，只要是已存在的，就是非原創音樂。通常使用非原創有三個原因。

 a. 導演找不到更好選擇：例如《2001 太空漫遊》是第一部「完全」以古典音樂配樂的電影。片頭曲是用古典名曲〈查拉圖斯特拉如是說〉理查·史特勞斯的音樂。

 b. 非原創音樂能呈現核心思想：例如《黑天鵝》用到柴可夫斯基的〈天鵝湖〉芭蕾曲、《玫瑰人生》用到愛迪 · 皮雅芙的香頌〈Heaven Have Mercy〉。用適當的非原創音樂，不但能奠下電影的基調，也能暗喻劇情走向。

 c. 非原創音樂是電影主角寫的：音樂傳記型的電影，例如：《玫瑰人生》、《阿瑪迪斯》、《波希米亞狂想曲》、《永恆的愛人》、《為你鍾情》、《雷之心靈傳奇》等，都以主角本身的音樂創作開場，《阿瑪迪斯》和《永恆的愛人》更是 100% 從頭到尾都使用非原創音樂。連過場的小插曲都用莫札特和貝多芬的音樂。

3. **一曲到底：**最經典就是金獎音樂電影《樂來越愛你》、《獅子王》、《芝加哥》等各種百老匯音樂劇改編電影。為了提升視覺效果，這種「一歌到底」的片頭曲必須用大場面介紹故事角色，在電影的改編中，甚至可以藉由一歌到底的片頭曲，帶給觀眾更全貌的多條故事線。最佳例子就是《芝加哥》。

Main Theme

流芳百世、金獎財富全靠它：主題曲

◎ **變更調性主題曲**｜

e.g.《亂世佳人》

◎ **變化和弦主題曲**｜

e.g.《印第安納瓊斯》、《英倫情人》

◎ **延長或簡化主題曲**｜

e.g.《海上鋼琴師》、《星際大戰》

◎ **伴奏複雜或簡化的一曲多功**｜

e.g.《海上鋼琴師》、《新天堂樂園》

◎ **Leitmotif 重置**｜

e.g.《星際大戰》

你是否有過這樣的經驗：和朋友聊起某部電影時，耳朵很自然地響起電影主題曲，甚至，你已經直接哼出來了呢？

除了劇情與演技，對許多人而言，一部難忘的電影在於「配樂」，而一部難忘的電影配樂，更在於「主題曲」！就算你把剛剛電影演的故事角色忘得一乾二淨，但那條縈繞不去的主題曲，讓你即刻上網搜尋所有版本，只因為你再也不願忘掉它。

在許多動人與偉大的電影中，這條我們稱為「Main Theme」的主題曲，總有觸動內心最深悸動的本領。這條主題曲可能令人驚喜發笑，或激昂落淚；它也許是磅礡滄桑的交響詩，或只是幾個簡單平淡卻令你大大感動的音符。單從技術面而言，主題曲得有「描述劇情」或「連結角色」的功能。但是，**主題曲能否扣人心弦**，才是成就一部電影的藝術性與商業性之最重要因素，也是每個配樂家與聽眾最關切的大事。

主題曲與動機：「Leitmotif」的重要性

要講主題曲，就不能不提「Leitmotif」。Leitmotif 原先是 19 世紀歌劇作曲家華格納（Wagner）發明的名詞，代表歌劇中附屬某一角色、事件或情境的音樂動機。在音樂字典上，Leitmotif 指的是代表某人或某事物的一段音樂動機。Leitmotif 會隨著故事發展而更精緻、灰暗，其功能是將原有的 Leitmoif 做出深度變化與變形。Leitmotif 可說是作曲家在譜寫電影配樂的最初期藍圖，也可將其視為主題曲的主動機。

Leitmotif 在現代電影中無所不在：貝多芬《命運》交響曲的前四個激動急促的音符、《第三類接觸》（Close Encounters of the Third Kind）與

外星人溝通的五個音符、《大白鯊》中的那兩個令人毛骨悚然的半音音符（一出現就知道鯊魚又來了），堪稱三個史上最出名的 Leitmotif 案例。有些 Leitmotif 引導整部電影（甚至整系列）的主旋律出現，例如：史上贏得最多配樂獎項的金獎大師約翰‧威廉斯寫的**《星際大戰》史詩配樂便是 Leitmotif 的百科大全書**。如果要深入了解 Leitmotif 如何建構成主旋律的藝術，請認真聽完《星際大戰》！

在 1999 年後上映的新《星際大戰》系列中，故事不僅緊湊，也隨著許多人物的出現更顯複雜。為了跟上故事腳步，約翰‧威廉斯將多年前寫的《星際大戰》主題曲編制出更壯觀浩大的景象；尤以《星際大戰》第三集交響詩方式，配樂不間斷地連結電影片段，就連劇中人的心情或故事場景轉折，約翰‧威廉斯都能十分自然地將新變化融入原本早已繁複龐大的音樂，可謂將華格納的 Leitmotif 概念發揮得淋漓盡致，甚至青出於藍。

配樂的主題與變奏，是學莫札特的！

另外不得不提到一種從莫札特的古典時代就盛行的曲式：「主題與變奏」（Theme and Variations）。雖說在小莫的年代還沒有電影和連續劇，但人家可是旋律天才，一條簡潔乾淨的旋律在《小星星變奏曲》中，他竟能寫出十二首變奏曲！而後人如拉赫曼尼諾夫（Rachmaninoff）的《帕格尼尼主題狂想曲》（Variations on a Theme of Paganini）更是把 Theme and Variations 發揮到淋漓盡致。但你可知道，除了《小星星變奏曲》，莫札特的《土耳其進行曲》其實是《A 大調奏鳴曲》的第三樂章，而整首《土耳其進行曲》的旋律，原來是變奏於該奏鳴曲的第一樂章。下次你只要把第一

樂章的主旋律在原本往上轉高音時故意往下轉並做成小調，你就會彈出《土耳其進行曲》了。厲害吧？

變形金剛式的主題曲：五種變形記

貝多芬僅以「噹噹噹！答！」就想出《命運》交響曲整部作品。他的 Leitmotif 只有四個音符（且有三個還是重複的），可見哪怕是幾個簡單音符，也能從 Leitmotif 延伸為一首偉大浩瀚的音樂作品。

主題曲的五種變化方法

以下介紹幾種方法，能夠用來鋪陳、延伸、變奏、強化劇情，甚至製造高潮與創造結尾：

1. **主題曲變更調性**：將主旋律從大調變小調，或反之。這種做法往往用在主角有突破性的發展。例如：男主角和愛人終於重逢了，原本代表他的悲傷旋律變成大調 happy ending。或者女主角死了，主題曲從光明大調轉變為小調。這樣的例子不勝枚舉，幾乎每部「主題曲式」的電影配樂，從金獎老片《亂世佳人》至今都會用到。

2. **變化和弦色調**：保留主旋律、僅改變伴奏的和弦結構或伴奏的形式這種做法會出現在原有故事線改變，或是有突破性發展的場景裡。因為伴奏主旋律的和弦變了（例如原本是快樂大調，但變成悲傷小調的和

弦），上面的主旋律雖然音符沒變，感覺還是在原有框架裡，但是可以感覺故事走向開始偏離（從快樂變悲傷），甚至有突破的發展。

3. **延長或簡化**：主題曲被拉長或縮短了。本來的主題曲用很緩慢的長音變成另一首曲子，或主題曲快速重複去敘述很戲劇性或緊湊的場景。這樣的例子也非常多，幾乎每部「主題曲式」的電影配樂都會用到。在《海上鋼琴師》、《星際大戰》都能隱約聽見。

4. **旋律的伴奏複雜化或精簡化**：可以說是買一送多的主題曲，例：由單一旋律（Mono-melody）或最普遍的音樂形式「旋律＋伴奏」（Melody + Accompaniment），變至雙聲部的「卡農」（Canon）、多聲部的「賦格」（Fugue），或四拍的軍隊進行曲和三拍華爾滋等等。這樣做的用意是一曲貫徹但又能涵蓋所有電影場景。最有名的例子是義大利國寶配樂大師莫利克奈的《海上鋼琴師》、《新天堂樂園》（Cinema Paradiso）。他的旋律工夫實在太厲害了，可以靠一條旋律就寫完近三小時長的電影，而這條旋律竟能在完全不同類種的場景用上。真正是「多功能主題曲（multi-purpose）大師」。不管你說他是買一送多還是滿千送百，總之you know what I mean。CP 值超高的啦！

5. **Leitmotif 互相重疊**：真正的變形金剛，每個依附在不同角色的Leitmotif 都能用上述（甚至更多）方式變形。最佳例子是《星際大戰》，下次你重溫這部電影時，記得閉眼聽電影，耳朵尖的你，只要仔細跟隨每一個 Leitmotif，那麼就算你不看電影，都能聽出角色們發生了什麼事！

認識五種主題曲變形手法

Leitmotif 代表某人或某事物的一段音樂動機，三個電影史上最出名的 Leitmotif 案例：貝多芬《命運》交響曲的前四個激動急促的音符、《第三類接觸》與外星人溝通的五個音符、《大白鯊》中那兩個令人毛骨悚然的半音音符。《星際大戰》更是 Leitmotif 的百科大全書。用 Leitmotif 變化的五種手法如下：

1. **變更調性**：將主旋律從大調變小調，或反之。用在主角的突破性發展。例如：男主角和愛人重逢，或女主角死了，幾乎每部「主題曲式」電影配樂，從金獎老片《亂世佳人》至今都會用到。

2. **變化和弦色調**：保留主旋律、僅改變伴奏的和弦結構或伴奏的形式。出現在原有故事走向改變時，或是有突破性發展的場景裡。

3. **延長或簡化**：主題曲被拉長或縮短。本來的主題曲用緩慢的長音變成另一首曲子，或主題曲快速重複去敘述很戲劇性或緊湊的場景。《海上鋼琴師》、《星際大戰》都能隱約聽見。

4. **旋律伴奏複雜化或精簡化**：買一送多的主題曲，例如：由單一旋律或最普遍的音樂形式「旋律＋伴奏」，變至雙聲部的「卡農」、多聲部的「賦格」，或四拍的軍隊進行曲和三拍華爾滋等等。一曲多功，貫徹但又涵蓋所有場景。例如：《海上鋼琴師》、《新天堂樂園》。

5. **Leitmotif 互相重疊**：真正的變形金剛，每個依附在不同角色的 Leitmotif 都能用上述（甚至更多）方式變形。最佳例子為《星際大戰》，就算不看電影，都能聽出角色們發生了什麼事！

Sound Effects & Moods

襯托紅花、畫龍點睛
的必要關鍵

沒有我們，電影會超 boring！
不可缺失的**音效與氛圍音樂**

◉ **歌曲影像同步**｜
e.g.《捍衛戰士》

◉ **顛覆期待**｜
e.g.《失嬰記》

◉ **強化 moment**｜
e.g.《驚魂記》

◉ **定位時空背景**｜
e.g.《英倫情人》、《色戒》、《遠離非洲》

◉ **無聲勝有聲**｜
e.g.《大法師》

你知道，聽起來很自然的聲音，像是腳步聲、衣服摩擦聲或開關聲這些很真實的「環境聲音」，其實都是聲音團隊事後加上去的嗎？

記得兩年前，看過一部紀錄片是專門講解音效的重要，《電影音效傳奇：好萊塢之聲》（Making Waves: The Art of Cinematic Sound）。從電影中的聲音講解其歷史、分工到產業製作，片中除了有金獎大導演李安、史蒂芬·史匹柏（Steven Spielberg）、《星際大戰》喬治·盧卡斯（George Lucas）和《敦克爾克大行動》（Dunkirk）、《全面啟動》與《黑暗騎士》成名的克里斯多夫·諾蘭（Christopher Nolan）訪談分享，也從經典的電影片段深入電影音效製作現場，和許多知名的金獎音效師如華特·莫屈（Walter Murch）、本·貝爾特（Ben Burtt）等人講解，讓人印象深刻。

如果說電影配樂是推動故事的靈魂元素，那麼「音效」就是必須襯托紅花的綠葉。沒有音效只靠音樂來襯托劇情，就好像早期默片如卓別林的《摩登時代》（Modern Times），是有種朦朧美感，但畫面當下的碰撞、煞車、扣板機、接吻、滴水聲如果被消失，那麼這場戲的戲劇效果就會大幅減弱。試想：一部鬼片或戰爭片沒有音效，甚至頑皮的米老鼠沒有了音效，那他們的角色和這部片的氛圍還能夠完整精彩呈現嗎？雖然人是視覺動物，在看電影時極度注重畫面，但其實「聲音」才是畫龍點睛的關鍵。

沒有我們，電影會超boring！

若說配樂是主菜，那麼音效和氛圍音樂就是不可或缺的調味料。以下是六種最常見的氛圍音樂之功用，下次在看電影的時候可以注意，你總共聽過幾種音效使用方式喔！

六種常見氛圍音樂作法

1. **歌曲和影像的色調同步。**這算是最基礎的用法，音樂剪輯師或音效師將一首歌曲貼在一個同等氣氛的場面。例如《捍衛戰士》（Top Gun）電影中熱戀的男女主角在高速飛馳的摩托車上，此時的背景氛圍播放〈Take My Breath Away〉去敘述這種年少輕狂、自由奔放的情境。

2. **做完全相反的音樂暗示，顛覆觀眾的期待。**這種手段比較高明，因為製造觀眾期待的反差，通常能達到非常戲劇性的效果。例如在《失嬰記》（Rosemary's Baby）片尾看到女主角走向搖籃，雖然觀眾已知道這是撒旦的兒子，但此時響起的卻是純潔天真的搖籃曲。看到這幕我全身嚇到起雞皮疙瘩。如果此時是放恐怖音樂，落在我們期待範圍，我們也不會感到這麼恐懼。看過這麼多鬼片，就是這一幕令我至今難忘。

3. **使用「畫內音樂」以及「畫外音樂」(diegetic vs. non-diegetic music)。**「畫內音樂」是指影像世界裡的人物會聽到的聲音，「畫外音樂」就是不屬於這個影像世界裡的聲音，也就是我們觀眾才會聽到的，例如：旁白、電影配樂、特別的音效。例如：故事主角中了樂透興高采烈，他背後有個收音機播放著派對音樂，這個派對音樂就是去襯托他當時當下的心境，但是我們坐在戲院的觀眾聽到的電影配樂，卻是抹上一層憂鬱恐怖的金屬弦樂。這是導演對觀眾暗示，其實主角贏的不是樂透，而是惡夢的開始。這種「虛擬」與「現實」所呈現的兩種音樂，有時是一致性，有時是完全相反。

4. **在關鍵時刻用某個音樂或音效強化那個 moment。**例如,《驚魂記》（Psycho）在浴室那一幕,女人正在洗澡,而浴簾被殺手拉開,此時兇手拿刀不斷砍下時的音樂,是弦樂與金屬樂器大力劃下去的聲音。這個聲音可以說是「配樂」也是「音效」,但不論是哪一種,它在那個重要的 moment,用音樂強化被殺的慘況。

5. **用非原創音樂來定位電影的時空背景。**例:一部電影的背景配樂用麥可·傑克森（Michael Jackson）的〈Black or White〉開場,不用看電影你也知道,這部片背景時間是在 1990 年。幾乎許多時代新電影都會用到這個方式,例如:《英倫情人》（The English Patient）、《色戒》（Lust Caution）或《遠離非洲》（Out of Africa）常播放的爵士樂,一聽這些音樂就知道這些電影是在講二〇到四〇年代的故事。關於非原創音樂與既有音樂的關係,我會在下一個章節細細道來!

6. **完全不用音樂,無聲勝有聲。**有時候,沒有音樂、沒有任何音效的戲劇效果反而是最強的!《大法師》這部經典鬼片令觀眾在首演時飛奔出戲院,還造成許多人要看精神科（甚至電影某些場景被剪掉,多年後才能解禁播放）,就是因為它把「沉默」發揮到淋漓盡致。在最恐怖的時候突然沒有了音樂或音效,觀眾沒有導演引導情緒,恐怖指數全被拿走了,觀眾的想像力只能無限奔馳,反而越看越恐怖,自己嚇死自己!下次你再重看這部電影,就知道他的音效和氛圍音樂拿捏得有多高明了。

認識六種常見氛圍音樂做法

1. **歌曲和影像的色調同步。**最基礎的用法，音樂剪輯師或音效師將一首歌曲貼在同等氣氛的場面。例如《捍衛戰士》中熱戀的男女主角在高速飛馳的摩托車上，背景氛圍播放〈Take My Breath Away〉。

2. **完全相反的音樂暗示，顛覆觀眾期待。**手段比較高明，製造觀眾期待的反差，達到非常戲劇性的效果。例如在《失嬰記》片尾，女主角走向搖籃裡撒旦的兒子，此時響起的卻是純潔天真的搖籃曲。

3. **使用「畫內音樂」以及「畫外音樂」。**「畫內音樂」指影像世界裡人物會聽到的聲音，例如故事主角背後收音機播放的派對音樂。「畫外音樂」是不屬於這個影像世界裡的聲音，只有觀眾才會聽到的聲音，例如：旁白、電影配樂、特別的音效。

4. **在關鍵時刻用某個音樂或音效強化 moment。**例如《驚魂記》浴室一幕，女人正在洗澡，浴簾被殺手拉開，兇手拿刀不斷砍下時的音樂，是弦樂與金屬樂器大力劃下去的聲音。這聲音是「配樂」也是「音效」。

5. **用非原創音樂來定位電影時空背景。**例如用麥可·傑克森的歌曲開場，代表故事背景是 1990 年。《英倫情人》、《色戒》或《遠離非洲》常播放的爵士樂，一聽就知道是二〇到四〇年代的故事。

6. **完全不用音樂，無聲勝有聲。**有時候，沒有音樂、沒有任何音效的戲劇效果反而是最強的！《大法師》把「沉默」發揮到淋漓盡致。

Non-Original Music

一聽就知何時何處：定位時空背景的**既有音樂**

身處的時空背景
提升娛樂性、GPS主角

● **原創音樂**｜
e.g.《大白鯊》

● **非原創音樂**｜
e.g.《阿甘正傳》、《班傑明的奇幻旅程》

● **既有原創音樂**｜
e.g.《雙面薇若妮卡》

● **既有非原創音樂**｜
e.g.《色戒》

在上一個章節，我稍微提到用「非原創音樂」來定位時空背景。為什麼要用「非原創音樂」呢？其實電影音樂應該要從兩個角度來看。

非原創音樂 vs.
原創音樂

從**配樂家**的角度而言，電影音樂可以分為兩大類：**原創音樂**（Original Music）與**非原創音樂**（Non-Original Music）。「原創音樂」就是配樂家特別為這部電影所寫的，而「非原創音樂」則是電影採用已經存在的音樂。然而，為什麼電影中要有非原創音樂呢？全部都給配樂家寫不是更好嗎？

簡單的答案是：要用兩小時的電影講完一生，非原創音樂是最省錢又快速的方法。某些（偽）傳記型電影，例如：《阿甘正傳》（Forrest Gump）、《班傑明的奇幻旅程》（The Curious Case of Benjamin Button）這種橫跨主角一生的長版電影，用非原創音樂可以馬上 GPS 定位電影劇情的不同時空背景，既能提升觀影的娛樂性，更能清楚交代主角面臨的時空背景，win win！

定位時空背景的音樂：
一聽就知道在哪個年代

例如：某部電影派對的爵士樂團正在演奏〈Cheek to Cheek〉，這首〈Cheek to Cheek〉就是非原創音樂，因為它早在這部電影之前就存在了！而光聽這首經典爵士樂，就知道這部電影很有可能是發生在二〇至四〇年代（二戰期間），不然就是主角正在回憶過去的一個懷舊場景。而用過

這首歌曲的電影還真不少，像是《英倫情人》、《綠色奇蹟》（The Green Mile）等。同理，如果我們聽到麥可·傑克森的〈Black or White〉、羅大佑的〈戀曲1990〉，我們也能猜到這部電影正在描述（或回憶起）九〇年代。

非原創音樂也常是「既有音樂」（Source Music）的一種，那什麼又是「既有音樂」呢？這就是我們要講的第二個角度了。

Score Music vs. Source Music

從配樂**搭配劇情**的角度而言，電影音樂可以分為「**Score Music**」與「**Source Music**」。

Score Music

顧名思義，Score 是指樂譜，而 Score Music 通常是觀眾**無法找到聲音來源**，但是為了烘托或強化劇情效果而存在，因此大多數就是指配樂家特別為此部片寫的原創音樂。但是 Source Music 就正好相反。

Source Music

Source 在英文是指「源頭」或「來源」，意思是指這種音樂**可以找到聲音來源**，它有可能是來自電影的一個收音機，或者電影中的一個樂隊、一個歌手、一個音樂家。那通常電影裡的這個收音機、一個樂隊、歌手、音樂家，他們會演奏什麼曲子呢？

出現在電影收音機
的音樂是?

　　最常見的狀況,就是這些電影中的虛擬人物與播音工具,他們會演奏出「非原創音樂」,也就是符合他們時代場景的音樂。例如〈夜上海〉會出現在像是《色戒》這種講三〇、四〇年代上海的故事。所以有時候「非原創音樂」也可以和「既有音樂」畫上等號。

　　而既有音樂其實也可以是原創音樂,例如《雙面薇若妮卡》(The Double Life of Veronique)裡面主角所演唱的歌劇,其實是該電影配樂家普萊斯納(Preisner)寫的(但他用一個虛構的作曲家名字「Van de Budenmayer」以假亂真,害我們真以為是哪個東正教派或是哪個 19 世紀荷蘭作曲家失傳的作品)。

四種電影音樂區分法

　　講到這裡,可能大家腦筋已經開始打結:原創音樂和非原創音樂、既有音樂和 Score Music 既相似又相反,傻傻分不清楚了!以下再整理一次:

1. 《大白鯊》電影主題曲,任何為電影寫的音樂:**原創音樂。**
2. 電影中使用莫札特或披頭四的音樂:**非原創音樂。**
3. 從收音機傳出來的電影主題曲(為這部片新創的音樂):**既有音樂／原創音樂。**
4. 劇中人演唱〈夜上海〉,或劇中人以鋼琴演奏出巴哈的樂曲:**既有音樂／非原創音樂。**

自我測驗：

　　若要測試自己對上述這四種的音樂理解，可以去看《阿瑪迪斯》這部電影。這部電影「所有」音樂都來自莫札特，但是你可以去分辨：現在聽到的這首音樂是為了烘托劇情效果（Score）、還是在電影人物演唱歌劇時的音樂（Source）呢？若還分不清楚，量～下次我陪你一起看吧！

♩ ♫ **音樂教室**｜Music Classroom ♩ ♫

配樂家角度的二大類電影音樂

從配樂家角度，電影音樂分為兩大類：

1. **原創音樂：**通常是 Score Music，配樂家特別為這部電影所寫。例如：《大白鯊》主題曲。有時既有音樂也可以是原創音樂，例如：從收音機傳出來的電影主題曲（為這部片新創的音樂）。《雙面薇若妮卡》中主角所演唱的歌劇，其實是配樂家普萊斯納所寫。

2. **非原創音樂：**常是既有音樂 Source Music，採用已經存在的音樂，是最省錢又快速的方法。例如：使用莫札特或披頭四的音樂。像是劇中人演唱〈夜上海〉，或劇中人以鋼琴演奏出巴哈的樂曲。遇上（偽）傳記型電影，例如：《阿甘正傳》、《班傑明的奇幻旅程》，利用非原創音樂，可以馬上定位電影劇情的時空背景。

Ending Music & Ending Credits

高潮迭起，曲終人散：
片尾曲

◉ **延伸歌曲**｜
e.g.《阿凡達》、《鐵達尼號》、《神鬼戰士》

◉ **片頭曲延伸音樂**｜
e.g.《樂來越愛妳》

◉ **主題曲改編**｜
e.g.《辛德勒的名單》、《似曾相識》

◉ **非主題曲音樂**｜
e.g.《傲慢與偏見》

◉ **全新片尾曲**｜
e.g.《鋼琴師》、《贖罪》

我看電影最喜歡的就是片頭曲和片尾曲，因為從這兩處可以很明顯看出配樂家的用心、細心與功力。像《樂來越愛你》那樣一氣呵成的歌舞片頭曲，幾乎可以保證接下來的劇情一定精彩可期。雖然也有例外，有時候片頭曲做得很好，結果電影卻很沉悶，但這就是片尾曲發光發熱的時刻了！俗話說，好的開始就是成功的一半，就算中間爛掉了，沒關係，只要收尾收得高潮迭起或令人流連忘返，觀眾依然會開心買單、口耳相傳。因為人的記憶力雖短，但總是有兩個地方永遠不會忘記：第一印象和最後印象。這也是為什麼片尾 very very important 了，因為成也片尾，敗也片尾啊！

片尾曲分兩種：
Ending Music & Ending Credits

這篇所講的片尾曲分成兩種：第一種是「Ending Music」，也就是電影結束前的最後一首音樂（我把這個部分留到最後說明）。第二種是片尾「Ending Credits」，也就是字幕上去所播放的音樂。

Ending Credits 的做法

通常 Ending Credits 會有幾種做法：

1. 完全沒出現在電影裡但是和電影中的主旋律**相似或延伸**的流行歌曲，例如：《007》、《鐵達尼號》、《阿凡達》（Avatar）、《神鬼戰士》。
2. **和片頭曲一樣**旋律的延伸音樂。例如：《樂來越愛你》。
3. **和主題曲一樣**的音樂，但是稍有延伸或用不同的樂器編制。例如：《似

曾相識》、《辛德勒的名單》。

4. **曾經出現**在電影中段、不是主題曲的音樂。例如:《傲慢與偏見》(Pride & Prejudice) 2005 年版。

5. **全新**的片尾曲(無唱歌)。例如:《鋼琴師》、《贖罪》。

高潮迭起,
精采落幕!

Ending Music 的做法

好萊塢電影一貫的模式是高潮落在電影 3/4 或 4/5,然後簡潔收尾,但有幾部電影是「高潮=結尾」,一氣呵成貫徹到底,也是我認為更高明的處理方式。

以下三部電影的結局可以看出配樂家與剪輯師說故事的功力:

1. **《黑天鵝》:**這是我個人看過最長的片尾曲,柴可夫斯基的《天鵝湖》原汁原味在最後這二十分鐘濃縮一曲呈現。當娜塔莉‧波曼(Natalie Portman)戲中飾演的角色終於成為《天鵝湖》的女主角時,她的精神分裂與幻想症也同時爆發。整部電影,女主角不斷地努力練舞,為了《天鵝湖》的雙主角練到發瘋還不自知,到最後一幕成功在望,卻因看到假想敵而憤怒刺傷對方,沒想到一回神過來,才發現她其實是刺進自己的腹裡。在《天鵝湖》最高潮的結尾音樂,她從高處一落而下。作曲家克林特‧曼塞爾(Clint Mansell)非常實驗,他圍繞在柴可夫斯基《天鵝湖》的配樂編制,有股後現代俄國音樂的味道。樂器方面以電子音樂、鼓樂、

46

鋼琴、實體音響聲效等，來代表主角的真實與幻覺。由單一小提琴奏出《黑天鵝》的主題曲，並以「刮」弦方式奏出，令人起雞皮疙瘩。在詮釋分不清的真實與幻象中，音樂不時以電子音效衝破《天鵝湖》的古典美景，有時以尖叫聲、譏笑聲、風聲、車聲遠去、破銅爛鐵（打擊樂器）代表女主角看到的異象與聽到的雜音；若少了電子音效的實驗，這部電影便無法如此成功地遊走在「美麗」與「邪惡」境界。最極端的對比，鋼琴彈奏整段淒美的《天鵝湖》，卻在尾聲以尖銳玻璃聲劃破，以一股孤寂鬼魂的咆哮聲悵然離去，後起如音樂盒奏起純潔無瑕的《天鵝湖》。最成功的是全劇尾端：在女主角完美演出卻淌血垂死時，《天鵝湖》的管弦樂團同時到達最龐大的音響，真是一齣天衣無縫的完美高潮收尾，令人看到激動忘我。

2. **《教父 III》**：在電影最後一幕，教父看著兒子登台演出《鄉村騎士》（Cavalleria Rusticana），而不知包廂外正針對他展開一連串暗殺行動。歌劇結束後，教父一行人走出歌劇院，愛女卻不小心被誤殺，痛哭欲絕的教父抱起女兒，銀幕馬上轉到她年輕時所愛過的三個女人（第一任老婆、第二任老婆和女兒），白髮蒼蒼的教父的在西西里島安老，在歌劇的最後一個音符，他手中的橘子落下，倒地死去。這裡的片尾曲一氣呵成，但是不像《黑天鵝》往高潮爬去，反而是用一種隱性退出的方式結束教父的一生。

3. **《進擊的鼓手》**：電影尾聲，男主角受老師邀請做出表演，卻沒想到老師對他報仇，故意給錯曲目，讓他在台上出洋相。他羞愧地走出舞台，卻又在最後一刻不甘心地折返，他拿起鼓棒決定跟老師對尬。在音樂尾

聲，老師的雙手不斷提升，而他的 Solo 跟著激昂，曾經是敵人的兩人，在音樂最後一秒達到完美高潮，全片在鼓樂的最後一響瞬間落幕！

其他還有太多太多成功的片尾案例，若要寫完可能得出另一本書了！你有什麼特別印象深刻的片尾曲嗎？下次看電影時，記得一定要看到最後才打分數呦！

片尾曲收尾方式

片尾曲有兩種：第一種是「Ending Music」，電影結束前的最後一首音樂。第二種是片尾「Ending Credits」，也就是字幕上去所播放的音樂。

Ending Credits 的五種做法：

1. 完全沒出現在電影裡，但和電影主旋律相似或延伸的流行歌曲，例如：《007》、《鐵達尼號》、《阿凡達》、《神鬼戰士》。
2. 和片頭曲一樣旋律的延伸音樂。例如：《樂來越愛你》。
3. 和主題曲一樣的音樂，但稍有延伸或用不同的樂器編制。例如：《似曾相識》、《辛德勒的名單》。
4. 曾經出現在電影中段、不是主題曲的音樂。例如：《傲慢與偏見》2005 年版。
5. 全新的片尾曲（無唱歌）。

三部電影，看懂 Ending Music 收尾功力：

好萊塢電影一貫模式是高潮落在電影 3/4 或 4/5，然後簡潔收尾，但有幾部電影是「高潮＝結尾」，一氣呵成貫徹到底，是我認為更高明的處理方式。

1. **《黑天鵝》：**超長片尾曲，作曲家克林特‧曼塞爾一邊圍繞在《天鵝湖》的配樂編制，一邊以電子音樂、鼓樂、鋼琴、實體音響聲效等，代表主角的真實與幻覺。由單一小提琴奏出《黑天鵝》的主題曲，並以「刮」弦方式奏出，詮釋分不清的真實與幻象，音樂不時以尖叫聲、譏笑聲、風聲、車聲遠去、打擊樂器代表女主角看到的異象與聽到的雜音，成功地遊走在「美麗」與「邪惡」境界。最成功的全劇尾端：女主角完美演出卻淌血垂死時，《天鵝湖》的管絃樂團同時到達最龐大的音響。
2. **《教父 III》：**在電影最後一幕，教父看著兒子登台演出《鄉村騎士》，而不知包廂外正針對他展開一連串暗殺行動。這裡的片尾曲一氣呵成，但是不像《黑天鵝》往高潮爬去，反而是用一種隱性退出的方式結束教父的一生。
3. **《進擊的鼓手》：**在音樂尾聲，老師的雙手不斷提升，男主角的 Solo 跟著激昂，曾經是敵人的兩人，在音樂最後一秒達到完美高潮，全片在鼓樂的最後一響瞬間落幕！

CHAPT

ER 2

Ennio Morricone

顏尼歐·莫利克奈 | 義大利 1928-2020

永恆難忘的旋律，
當代最受尊崇的配樂大師

01

「我總是覺得當某件事物當紅之際，它就已經過時了。」
"I always think that when something is currently very trendy, it's already very old."

學歷 | 聖塞西莉亞國立學院（Accademia Nazionale di Santa Cecilia），小號
師承 | Umberto Semproni

代表作 |

◉《四海兄弟》1984
◉《教會》1986（金球獎最佳原創配樂）
◉《新天堂樂園》1988（英國影藝學院電影獎最佳電影音樂）
◉《海上鋼琴師》1998（金球獎最佳原創配樂）
◉《寂寞拍賣師》2013（義大利電影金像獎最佳配樂）
◉《八惡人》2015（奧斯卡金像獎最佳原創音樂）

若說好萊塢有稱霸影壇四十年的電影旋律大師約翰·威廉斯（John Williams），那麼在歐洲只有一人能匹配甚至超過他，那就是義大利金獎作曲家顏尼歐·莫利克奈。

　　從西部電影《荒野大鏢客》（A Fistful Of Dollars）起到 2020 年過世前，莫利克奈寫了超過四百部以上的電影配樂，**是世界上寫過最多配樂的人**，而大師創作力驚人，在晚年依舊保持每年三至四部的高產量。和另一位義大利國寶作曲家尼諾·羅塔（Nino Rota）相似，莫利克奈體內留著義大利古典與歌劇文化的狂熱血液，其最出名的電影配樂從榮獲無數金獎的《教會》（The Mission）、《新天堂樂園》（Cinema Paradiso）、《歡喜城》（City of Joy）、《四海兄弟》（Once Upon a Time in America）、《荒野大鏢客》、《狂沙十萬里》（Once Upon a Time in the West）、《蕩婦》（L' immoralita）、《海上鋼琴師》（The Legend of 1900），到晚年令人驚艷的《寂寞拍賣師》（The Best Offer）與奧斯卡最佳電影配樂《八惡人》（The Hateful Eight）等，無不以感人肺腑的音符牽動著千萬個影迷、樂迷的心。

五度錯失奧斯卡小金人，終於美夢成真

　　古典出身的莫利克奈，原本想朝前衛音樂發展，卻無心插柳地在某次結識了一位爵士女歌手，並製作人生首部電影配樂。許多義大利作曲家都會和某個導演成為長期合作拍檔，例如約翰·威廉斯與史蒂芬·史匹柏，尼諾·羅塔與費里尼（Federico Fellini）等。而早期的莫利克奈，也的確和義大利西部片導演塞吉歐·李昂尼（Sergio Leone）畫上等號。但說莫利克奈是因為西部片成名就太小看他了。事實上，與莫利克奈合作過的導演，從金

獎導演波蘭斯基（Roman Polanski）到貝托魯奇（Bertolucci），從《新天堂樂園》導演朱塞佩·托納多雷（Giuseppe Tornatore）到《八惡人》導演昆汀·塔倫提諾（Quentin Tarantino），都不只一次找過他。

莫大師這一生最想得的就是奧斯卡最佳電影配樂獎，他曾因為工作太忙把《郵差》（The Postman）配樂轉交給我的老師巴卡洛夫（Luis Bacalov）作曲，但卻沒想到巴卡洛夫因《郵差》得到奧斯卡最佳配樂獎，莫利克奈只能再度與奧斯卡擦身而過。老師說，他在羅馬常在街上遇到鄰居莫利克奈，莫利克奈都會撇頭而去，就連碰巧去同一個咖啡館，兩人也要坐很遠，拿起 cappucino 從遠方虎視眈眈看著對方。雖然這是玩笑話，但可見這是他多麼夢寐以求的獎項。這麼多年過去，莫利克奈僅在 2007 年得到一座奧斯卡成就獎。所幸，在他離世前，終於以《八惡人》站上 2016 年的奧斯卡頒獎舞台，拿到最佳配樂獎。

轟動西方影壇的小城故事
《新天堂樂園》

講到莫利克奈最出名的電影旋律，就一定要提《新天堂樂園》。真正將莫利克奈打響全球的《新天堂樂園》，是導演托納多雷為忠於原著，花了近十年時間才重新整理出三小時的鉅作。這部橫掃無數國際大獎，包含 1989 年坎城影展、奧斯卡最佳外語片與最佳電影配樂，其實講述著一個很簡單的溫馨故事。

第二次世界大戰，小男孩 Toto 的父親被徵召上戰場，家裡只留下母親、Toto 和妹妹。調皮的 Toto 每天除了和朋友穿梭大街小巷嬉鬧玩樂，最喜愛的就是去戲院看老人 Alfredo 放映影片，兩人因此成為忘年之交。

在某次戲院大火，Toto 冒著生命危險成功救出 Alfredo，Alfredo 卻因此失明。從此主僕易位，Toto 變成了鎮上倚賴的電影放映師，也因為新戲院不再受教堂控管，以往被教堂禁止的擁抱親吻鏡頭，全部都能原汁原味播放，令鎮上居民雀躍不已。

當 Toto 長大成為青少年時，他愛上鎮上千金美少女。無奈在一次陰錯陽差中，Toto 錯過與情人見面的最後機會，就這樣與一生摯愛擦身而過。在 Alfredo 的鼓勵下，失戀又退伍的 Toto 決定離開西西里島，追求自己的人生。在電影尾聲時，已是國際知名大導演的 Toto 回到西西里島參與 Alfredo 的葬禮，也和當年情人圓了未完成的心願。只是三十年後人事全非，曾經輝煌的「天堂戲院」如今破舊不堪，在一陣陣爆破聲中，所有的酸甜苦辣過往彷彿隨風而去。最後，Toto 播放著 Alfredo 留給他的陳舊膠片，在笑淚交織中，他終於領悟到，Alfredo 把人生最美好的禮物留給了他。

相信許多觀眾和我一樣，在看完《新天堂樂園》時早已淚流滿面，久久不能自已。導演以三個半小時敘述這種平淡無奇的小城故事，可說是個非常大膽的實驗。但是為什麼他敢冒這個險呢？因為電影主題曲的功力，讓劇情得以昇華到更高的層次。

兩條旋律寫出史上最強「主題曲」與「副主題曲」

一般而言，每部電影都有「主題曲」與「副主題曲」兩大旋律來支撐劇情精華，《新天堂樂園》當然也不例外。莫利克奈以清新感人的色調，乾淨簡單配器法（以兩部為主）與主題 vs. 變奏曲式（鋼琴、弦樂四重奏、木管、管弦樂版本），詮釋出一股純真年代的懷舊感。在《新天堂樂園》中，

兩大旋律分別以鋼琴獨奏帶出：第一個是〈Main Theme〉（主題曲），描寫平凡小鎮的純樸居民，在這裡渡過無數美好的時光與令人懷念的歲月。另外則是〈Love Theme〉（愛情主題曲），出自莫利克奈之子安德烈（Andrea Morricone）。

而令人驚奇的是，除了失火片段、華爾滋和一兩段短暫惆悵片刻，莫利克奈僅以〈Main Theme〉與兒子安德烈寫的〈Love Theme〉配完長達三小時半的《新天堂樂園》。大家不免心想：大師你也真懶，只寫一條旋律就算了，兒子幫你寫另一條也算了，**但總不可能整部電影只用這兩條吧？！**我沒騙你，莫利克奈就是這麼做！

所有高潮迭起的場面──包含小老百姓的心情刻劃、Toto 和 Alfredo 的友誼、與富家女的初戀、天堂戲院的重生與摧毀、離開與重返小鎮等，電影不是用〈Main Theme〉，就是兒子寫的〈Love Theme〉。一部只有兩條主旋律交叉配樂的電影下場是：**得到奧斯卡！！**

Keypoint ｜聆聽欣賞

事實上，這兩條獲得全球觀眾評審一致認同的旋律，是經過大師對劇本周密的設計：

1. **開場：**鏡頭定格在一張海邊前的餐桌。此時配合片名《新天堂樂園》，〈Main Theme〉以鋼琴不斷旋轉的琶音（琶音是指一串和弦組成音，從低到高或從高到低，依次連續圓滑奏出，可視為分解和弦的一種）緩緩響起，隨之由弦樂四重奏帶出有點感傷卻純真的主旋律。雖然此時畫面沒有任何動靜，但是音樂已經成功讓觀眾知道：這是一個難忘的故事。

2. **承上啟下：**當戲院「新天堂樂園」重新開張時，全鎮居民熱烈鼓掌、歡呼慶祝。此時〈Main Theme〉以管弦樂方式再度浮現，傾囊演出。這是〈Main Theme〉的高潮點，並順勢引出下半部的劇情。

3. **劇情高潮：**Toto 在戶外放映電影，邊想著女朋友依蓮娜，邊碎碎念希望立即下雨結束這無聊的放映時，頓時雷聲大作，雨水滴滿 Toto 全身。就在此刻，Toto 發現嘴巴一溫，睜眼竟然是依蓮娜。兩人無視大雨滂沱，躺在地上盡情激吻。在〈Love Theme〉的全力推升下，許多觀眾認定這是全劇最高潮，也是影史最經典的吻戲之一。

4. **結尾：**結尾時，大導演 Toto 拿到 Alfredo 生前留給他的膠片。從這些被剪掉的親吻擁抱畫面中，Toto 突然大悟：原來人生最大的禮物，是「愛」！在不斷重複、一直推升音量與漸進的節奏中，〈Love Theme〉的戲劇張力不斷被強化，也讓觀眾的情緒沸騰到最高點。最後音樂一氣呵成，在「FINE」字幕中結束。全劇終。

聽完這兩首主題曲，你覺得這對父子誰寫的旋律更令人難忘呢？

兩大主旋律貫穿三個半小時的《新天堂樂園》

《新天堂樂園》的配樂巧妙地以兩大主旋律和兩部為主的簡單配器法（鋼琴、弦樂四重奏、木管、管弦樂版本）詮釋。兩大旋律為：第一主題曲〈Main Theme〉，第二愛情主題曲〈Love Theme〉（出自莫利克奈兒子安德烈之手）。

1. **難忘的故事：**開場的〈Main Theme〉以鋼琴不斷旋轉的琶音緩緩響起，隨之弦樂四重奏帶出感傷純真的主旋律，告訴觀眾：這是一個難忘的故事。
2. **主題曲高潮：**當戲院「新天堂樂園」重新開張時，〈Main Theme〉以管弦樂方式二度浮現創造高潮點，順勢引出下半部劇情。
3. **愛情主題曲帶出全劇最高潮：**Toto 和依蓮娜無視大雨滂沱，躺在地上盡情激吻。在〈Love Theme〉的全力推升下引出全劇最高潮。
4. **愛情主題曲收尾：**結尾時，成為導演的 Toto 終於頓悟人生最大的禮物是「愛」！在重複、推升音量與漸進的節奏中，〈Love Theme〉的戲劇張力沸騰到最高點。

一曲定天下：
《海上鋼琴師》

我常和觀眾開玩笑說，莫大師不是太懶就是太天才（或兩者皆是），《新天堂樂園》至少還有兩條旋律作為創作主元素，但是《海上鋼琴師》卻只剩一條！莫利克奈向來就不是以「多」出勝，而是把全部重心集中在一條無懈可擊的主旋律上。《海上鋼琴師》雖沒《新天堂樂園》上映時那麼轟動，但從主題曲〈Playing Love〉看來，《海上鋼琴師》的配樂策略更勝一籌。《新天堂樂園》有很明確的兩條主題曲，但是《海上鋼琴師》的所有配樂，都

源自於同一條！《海上鋼琴師》的挑戰已經不是「寫出比《新天堂樂園》更天籟的主題曲」，而是如何「以一條主題曲貫穿整部電影」的魔高境界。

最佳片頭曲：神不知鬼不覺地走向高潮

《海上鋼琴師》由一位小喇叭手講述一個被拋棄在船上的嬰兒，在 1900 年新年當日被黑人礦工發現而扶養；嬰兒長大後，成為海上鋼琴師，用洋溢才華感動他人，但為了堅守原則（或無法克服恐懼），最後死在船上的故事。由於《海上鋼琴師》是部關於鋼琴師的電影，片中自然需要大量音樂，但在這麼多音樂中，如何才能凸顯主題曲的霸主地位呢？

這就像一個美女，如果她隨隨便便第一時間就走出來了，那我們也許只會認為她「還 OK」，但是若她能經過刻意的推遲而營造出更大的心理期待，那麼，當她真正走出來的那一刻，就是「風華絕代」的大美女了。同理，許多電影在開場第一分鐘就把主題曲倒出來給你聽，但是莫利克奈可不想就這樣浪費了。從第一幕，配樂家就延遲主題曲的出場時間。

Keypoint ｜ 聆聽欣賞

1. **開場：** 開場時，說書人坐在樓梯間，一邊把玩小喇叭，一邊娓娓道出他與主角鋼琴師的故事。此時藉由淡淡的豎琴撥弦，電影很自然地營造出「扣人心弦」的敘事效果。（此時毫無主題曲的蹤跡。）

2. **爵士樂：** 當說書人場景切入大船甲板時的那幾秒，有一串輕鬆悠揚的爵士喇叭響起，這短暫的音樂不僅提醒觀眾爵士樂在劇情中的地位，也確認了「小喇叭＝說書人」的身分。在同樣場景切換時，還有一串鋼琴聲響起。這個鋼琴聲就是電影主角——海上鋼琴師。（主題曲還是沒有

出現。）

3. **主題曲登場：**當眾人見到自由女神像時，甲板上爆出熱烈歡呼，此時螢幕出現了《海上鋼琴師》的電影名稱，而一直在低壓醞釀的管弦樂團，頓時被推升到最高點，主題曲〈Playing Love〉這時終於出現了！

主題曲的 shining moment：當愛情降臨時

此後，在長達一百七十分鐘的電影，〈Playing Love〉以許多不同變奏與片段散佈——從兩大鋼琴家的 PK 賽、黑人音樂（Soul）、代表大時代與海浪的管弦樂、暈船片段的華爾滋、眾人起舞的義大利塔朗泰拉舞曲（Tarantella）、主角孤寂的夜曲等二十八種包羅萬象的配樂，雕塑出渡輪上前往紐約去實現美國夢的各種人物心境。但是，主題曲真正閃耀的 moment，其實是一段船艙內錄音的場景。

當時，不耐煩的鋼琴師正開始錄音，他轉頭一瞥窗外，忽然看到一個美麗少女由甲板走來，好似看著他，又好似看著自己窗上的倒影。一時間，鋼琴師被這個女孩的容貌與純真給懾住了，原本從他手中流出激躁的爵士音符，瞬間融化成溫柔的音樂情詩。這裡，才是〈Playing Love〉的絕美時刻！莫利克奈不斷刻意地延遲主題曲的完整出現，就是要等到愛情降臨時！而此刻，〈Playing Love〉以純粹的鋼琴獨奏完整呈現，也讓《海上鋼琴師》成為膾炙人口的經典佳作。

一條百變主題曲定江山的《海上鋼琴師》

如何才能凸顯主題曲的霸主地位呢？莫利克奈從第一幕就刻意推遲主題曲的出場時間，營造強大的心理期待與戲劇張力。

1. **扣人心弦開場：**一開場，說書人坐在樓梯間把玩小喇叭，道出他與主角的故事。藉由豎琴撥弦，營造出「扣人心弦」的敘事效果。
2. **劇中爵士樂地位：**之後有一串輕鬆悠揚的爵士喇叭響起，這短暫的音樂提醒觀眾「爵士樂」在劇情中的地位，也確認了「小喇叭＝說書人」的身分。
3. **主題曲終於出現：**當眾人見到自由女神像時，爆出熱烈歡呼，此時螢幕出現《海上鋼琴師》片名，主題曲〈Playing Love〉終於出現了！
4. **百變主題曲：**〈Playing Love〉以不同變奏與片段貫穿整部電影：包括從兩大鋼琴家的PK賽、黑人音樂、暈船片段華爾滋、眾人起舞的義大利塔朗泰拉舞曲、主角孤寂的夜曲等二十八種包羅萬象的配樂。
5. **主題曲閃耀時刻：**鋼琴師在船艙錄音，無意間看見一位美麗少女。此時帶出〈Playing Love〉的絕美時刻！以純粹的鋼琴獨奏完整呈現。

歷盡滄桑為美人的
《四海兄弟》

在眾多黑幫影片中，義大利導演塞吉歐·李昂尼生前最後一部作品《四海兄弟》可謂是繼《教父》（The Godfather）後的極品之作。《四海兄弟》跨越了近四十年光陰，探討一段友誼中的愛恨糾葛，並在其中勾勒美國 20 世紀經歷的大起大落。故事主角為 Noodles 跟 Max，兩人一起在猶太貧民

區長大，個性卻是南轅北轍：Noodles 沉靜平穩，Max 則狂熱火爆。兩人在生活逼迫下開始犯罪生涯，在禁酒令期間攀上事業高峰，卻在之後從雲端跌落人生谷底。

這兩兄弟中，當然還夾了所有故事中最不可缺乏的靈魂配角——Noodles 唯一深愛過的女人 Deborah。對這部電影，莫利克奈以「主角型主導動機」（Leitmotif）方式創作配樂。兩大代表性的旋律有〈Friends〉（也同是電影主題曲〈Once Upon A Time In America〉）與〈Deborah's Theme〉。〈Friends〉懷舊又感傷，聽似人事已非、又滾滾紅塵，每當 Noodles 與 Max 在螢幕前開始互動時便會出現。當故事發展至生活較為輕鬆時，旋律也搖身一變成為輕快喧鬧的舞曲。

善用特殊樂器雖是莫利克奈的強項，但要說到他無人取代的音樂天賦，該是懂得寫出流芳百世的主旋律。在所有令人回味的電影中，莫利克奈總能為愛情譜出更優美動人的音樂。〈Deborah's Theme〉聽似悠遠孤寂，不僅代表 Deborah 最後的命運，也表達了 Noodles 與 Deborah 兩人感情中充滿著無奈。電影中另外不可忽視的副主旋律：一是描繪兒時困苦以及環境逼迫的〈Poverty〉，一是帶有悲劇性格，象徵友誼另外一面的〈Childhood Memories〉，則替電影添加幾分人性深刻。這些淒美絕倫又悠遠心碎的調性，無論用何種方式或樂器演出，都無法改變其失落惆悵的美感。這也正是聽眾無法抗拒莫利克奈的原因吧？

旋律，
從心靈深處而起

為什麼莫利克奈的音樂有這種魔力，能令人感動落淚、起雞皮疙瘩呢？

我想，除了歸功於作曲造詣與歌劇背景，莫利克奈融入許多人生經驗，尤其是兒時體驗二次大戰時的動盪與飢荒。對許多人而言，莫利克奈的風格充滿了人間冷暖與滄桑漂泊。他的音符既世俗又純真，既天籟又人性，但令人感到欣慰的是，在體驗這些人生百態後，他總是能給我們一個最溫暖真摯的擁抱。

♩ ♫ **音樂教室**｜Music Classroom ♪ ♬

主角動機主導的《四海兄弟》

莫利克奈以「主角型主導動機」（Leitmotif）方式創作。兩大主旋律為〈Friends〉（也是電影主題曲〈Once Upon A Time In America〉）與〈Deborah's Theme〉。

1. **兄弟情誼：** 每當 Noodles 與 Max 兄弟倆互動時便會出現〈Friends〉，曲風懷舊又感傷，人事已非又滾滾紅塵。當故事發展至較為輕鬆的生活面時，旋律也搖身一變成為輕快喧鬧的舞曲。
2. **愛情宿命：** 莫利克奈總能為愛情譜出優美動人的音樂。〈Deborah's Theme〉聽似悠遠孤寂，不僅代表 Deborah 最後的命運，也表達了 Noodles 與 Deborah 兩人之間的無奈。
3. **情境旋律：** 電影中兩支不可忽視的副主旋律：一是描繪兒時困苦環境的〈Poverty〉，二是帶有悲劇性格，象徵友誼另外一面的〈Childhood Memories〉，替電影添加深刻人性。

John Williams

約翰·威廉斯 | 美國 1932–

02 世上獲獎最多，家喻戶曉老頑童

「作曲是件苦差事。」
"Composing music is hard work."

學歷 | 茱莉亞音樂學院（The Juilliard School），鋼琴
師承 | Mario Casteinuovo-Tedesco, Rosina Lhevinne

代表作 |

◎《大白鯊》1975（奧斯卡金像獎最佳原創音樂）

◎《第三類接觸》1977（葛萊美獎最佳原創影視音樂專輯）

◎《星際大戰》1977-2019（奧斯卡金像獎最佳原創音樂）

◎《E.T.》1982（奧斯卡金像獎最佳原創音樂）

◎《聖戰奇兵》1989

◎《侏儸紀公園》1993-1997

◎《辛德勒的名單》1993（奧斯卡金像獎最佳原創音樂）

◎《搶救雷恩大兵》1998

◎《哈利波特》前三部 2001-2004

◎《藝伎回憶錄》2005（金球獎最佳原創配樂）

就算你沒聽過他的名字，你也一定聽過他寫的電影配樂。他曾經得過**五座奧斯卡、三座艾美獎、四座金球獎、二十五座葛萊美獎、七座英國電影學院獎**，堪稱史上得過最多作曲獎的電影配樂大師，他就是約翰‧威廉斯。

約翰‧威廉斯 1932 年生於紐約皇后區法拉盛（Flushing），十六歲時隨著家人搬遷到洛杉磯，並就讀洛杉磯大學（UCLA）。在空軍退役後，他返回紐約進入世界第一名的茱莉亞音樂學院深造，主修鋼琴。在紐約爵士的耳濡目染下，他曾經加入不同樂團擔任鋼琴手的工作，而這也是他一開始的志願。還好他並沒有就此滿足，不然我們可能聽不到這麼多精湛動人的電影配樂了！

重返洛杉磯後，約翰‧威廉斯開始學習電影配樂。當時許多配樂大師如：伯納‧赫曼（Bernard Hermann）、艾佛瑞‧紐曼（Alfred Newman）、法蘭茲‧威克斯曼（Franz Waxman）、艾默‧伯恩斯坦（Elmer Bernstein），以及因《頑皮豹》和《第凡內早餐》（Breakfast at Tiffany's）等一炮而紅的亨利‧曼西尼（Henry Mancini）也是約翰‧威廉斯的老師。這些老師教給威廉斯最寶貴的課題沒有別的，就是如何把主旋律寫到爐火純青。

傳統配樂大師均以主旋律稱霸影壇，而至今這種好萊塢配樂美學，只剩下約翰‧威廉斯一直在守護著。聽聽現在這麼多電影配樂，再聽聽約翰‧威廉斯的作品，會覺得他的風格蠻 old school，這樣一個守護騎士精神與浪漫傳統的老紳士，配樂風格可用以下三種類型粗分：

Keypoint｜聆聽欣賞 ▬▬▬▬▬▬▬▬

1. **Leitmotif 的極致運用：**《星際大戰》中龐雜的主角、配角，甚至情境、場景都會有屬於自己的 Leitmotif。隨著劇情發展，這些動機會變形、反轉、延伸、倒調。從喜到悲、從快到慢（或反之），從一變成三。而當不

同角色與場景混在一起時，這些 Leitmotif 也變成一個大型交響樂。

2. **以「銅管樂器」主導的交響詩風格：**和另一位也十分喜愛銅管樂器的好萊塢配樂大師漢·季默不同的是，約翰·威廉斯的風格比較像在「說故事」，綿綿不絕的動機牽引著動機、旋律延續著旋律；而漢·季默則是漸漸從「傳統」主旋律主導的配樂走到自己的「極簡」主義，這點我會在未來的篇幅細論。

3. **帶有宗教異國色彩的音符和弦：**例如《聖戰奇兵》、《辛德勒的名單》、《藝妓回憶錄》（Memoirs of a Geisha）等，或許是因為和史蒂芬·史匹柏合作太多次了，約翰·威廉斯很能把那種猶太基督教與異國情懷的神祕冒險但又浪漫憂鬱的氣質表現出來，令所有史蒂芬·史匹柏的電影除了有趣娛樂，也更加了一層人文的深度。

♩ ♫ **音樂教室**｜Music Classroom ♪ ♬

金獎大師的三種配樂類型

1. **Leitmotif 的極致運用：**《星際大戰》中各個主角、配角、情境、場景，都有自己的 Leitmotif。當不同角色與場景一起演出時，這些 Leitmotif 就變成一場大型交響樂。
2. **「銅管樂器」的交響詩風格：**就像在「說故事」，綿綿不絕的動機牽引著動機、旋律延續著旋律。
3. **異國色彩的音符和弦：**從《聖戰奇兵》、《辛德勒的名單》到《藝妓回憶錄》，大師非常擅長詮釋神祕冒險、浪漫憂鬱的異國情懷，令所有史蒂芬 史匹柏的電影除了娛樂性外，更添加一層人文深度。

以下我挑出六部片，讓我們一起進入約翰 威廉斯冒險浪漫又充滿歷史色彩的電影配樂！

我和外星人用音樂對話：
《E.T.》、《星際大戰》、《第三類接觸》

史蒂芬·史匹柏和很多小孩一樣，是離婚父母的犧牲品。當時他十四歲，為了要忘卻煩惱而創建了一個假想外星朋友，在拍完《法櫃奇兵》（Indian Jones）後，他決定把自己的童年故事放到大銀幕上。

此時的史蒂芬·史匹柏已和約翰·威廉斯共同打造過不少膾炙人口的電影，在聽完導演的童年故事後，約翰·威廉斯迫不及待展開配樂工作。這部電影用他一貫的主題導向配樂手法，他總共寫了九個主題和兩個動機，其中有三個重點是給外星人的：

Keypoint │ 聆聽欣賞

1. **友情：**約翰·威廉斯分別寫了五首來襯托小男孩 Elliot 和外星人 E.T. 的「友情」，以豎琴與鋼片琴（celesta）為主。

2. **「外星人」主題曲：**以豎笛重複的六音動機，顯現 E.T. 的孤立感和渴望與族人團聚。

3. **片尾三大主題：**電影最後十五分鐘的三大主題：Escape，Chase，Saying Goodbye 用一氣呵成交響詩的方式串聯，毫無冷場。在電影下半段，主角 Elliot 和他的大哥與朋友們帶著 E.T. 逃出，背後警察鍥而不捨緊跟著，結果在最緊要關頭時（也是全片最高潮），他們的越野車竟然飛起來，從高空穿越了樹林、月亮。當他們順利降落後，太空船也在此刻抵

達,而要跟 E.T. 道別時,背後淒美壯闊的管弦樂團將所有主題全部融合。每次聽到這段音樂都會讓我熱淚盈眶、起雞皮疙瘩。這部片也可以說是導演與配樂家最合作無間的經典典範之一。

聽《E.T.》的三大重點

這部片是導演與配樂家最合作無間的經典典範之一。約翰·威廉斯在《E.T.》寫了九個主題和二個動機,其中三個重點是給外星人的,分別是:

1. **友情:**以豎琴與鋼片琴為主的五首音樂,來襯托 Elliot 和外星人 E.T. 的友情。
2. **孤獨:**「外星人」的主題曲,以豎笛重複六音,表達孤立感和渴望與族人團聚。
3. **片尾高潮:**電影最後十五分鐘的三大主題:Escape,Chase,Saying Goodbye 用一氣呵成交響詩的方式串聯,毫無冷場。最後與 E.T. 告別時,淒美壯闊的管弦樂團將所有主題融為一體。

《星際大戰》:交響詩與 Leitmotif 之最高境界

《星際大戰》和《第三類接觸》分別拿下 1978 年奧斯卡金像獎最佳原創音樂獎,與 1979 年葛萊美最佳原創影視音樂專輯獎,這應該是約翰·威廉斯「最科幻」的時期了。《星際大戰》這部電影配樂本身應該要寫成一本書,因為要討論的話題實在太錯綜複雜、既深入又廣泛,但限於篇幅,我只提一個最核心的重點:**Leitmotif**。

在第一大章我們討論過,華格納歌劇中的 Leitmotif 被後代的電影作曲

家拿來大大延伸。《星際大戰》堪稱是史上把 Leitmotif 概念發揮到極致的電影配樂。《星際大戰》每一個主題動機都代表了一個主角、配角、場景、心境、武器等，威廉斯靠他爐火純青的器樂作曲技巧，將這麼多個主題做了極為豐富的結合與變化，就算主題已經完全變形了，但我們依然能從音樂聽出主角的變化。這就是用音樂說故事的最高境界！其實如果不看這部電影，僅用心閉眼聽音樂的話，你也能聽得出劇情的發展和主角的走向呦！

我最佩服的是威廉斯寫交響樂的功力。看過這麼多作曲家，真正能由簡化繁、用一個短效動機延伸出龐雜繁複的大交響樂，真的只有約翰·威廉斯一人。在《第三類接觸》，威廉斯把整合聲音和樂器的功力又推升到另外一個境界。

《第三類接觸》：五個音符與 134,000 的惡夢

這部配樂最難搞的其實是史蒂芬·史匹柏。話說當時他只是有一個迷人的構想，想要用音樂和外星人溝通。但是史蒂芬·史匹柏在還沒有完整劇本下，就直接找約翰·威廉斯寫配樂。

「我要有故事才能寫音樂啊！」

「不，我的電影就是講地球人用音樂跟外星人溝通，所以我要先有音樂！」

「但沒劇本我要怎麼寫配樂？」

「那沒音樂我怎麼寫劇本？」

相信上述（我想像的）雞同鴨講，這兩位天才應該來回不知道多少次，後來當然是約翰·威廉斯被說服。史蒂芬·史匹柏告訴他只要寫五個音就好，卻沒想到最後這五個音差點讓整部電影難產！因為後來約翰·威廉斯發現

五個音好像不夠延伸，如果有七或八個音的主題就會更完整，但此時的史蒂芬·史匹柏已經鐵了心，「只能有五個音」，我一個音都不能多也不能少。OMG！約翰·威廉斯當時已寫了三百種不同的五音組合，但沒有一個是導演想要的，反而還被催促要繼續實驗下去。結果兩人找數學家去看看用十二個音符（西方音樂的每個音階〔scale〕有十二個音符〔12 notes〕）排列五個音，究竟能產生出多少可能，**答案竟然是：134,000 個！**

其實約翰·威廉斯當時還在寫《星際大戰》的電影配樂，再如此搞下去應該什麼電影都不用拍了，所以最後史蒂芬·史匹柏妥協，終於從之前的 300 多個找出一個還行的組合。加以修飾後，導演終於有音樂，可以開始寫劇本了！

雖然這只是一個有趣的小插曲，但在當時影壇中，「配樂比劇本早出」是一個創舉。另外值得一提的音樂元素是合成樂（synthesizer），雖然其他作曲家如漢·季默或范吉利斯（Vangelis）也常使用，但威廉斯的做法跟他人一般對合成樂的印象是完全不同的。威廉斯是將「人聲」處理導致其變形並完全融合，但一般我們認知中的合成器是一種電子樂的機器聲。很多人都說，這顯然是承襲史丹利·庫柏力克《2001 太空漫遊》所使用的實驗派人聲合成曲。因此約翰·威廉斯也算是向前人致敬吧。

驚悚冒險片的追趕跑跳碰：《大白鯊》、《印第安納瓊斯》系列

1976 年，約翰·威廉斯因為《大白鯊》（Jaws）拿到人生的第一座小金人。從某些角度而言，這部作品打破傳統配樂的規則，更大大提升了配樂的功用。在《大白鯊》之前，許多電影旋律均以「具象」的方式呈現，例如：給予

一段很清楚的主題曲，或者在主角發生某件事情後，相關的主題曲或動機才浮現。但在《大白鯊》我們始終看不到鯊魚，卻能感覺到那條鯊魚就要游到腳邊來了，這是為什麼呢？答案是：**兩個半音音符。**

半音階到底可以做什麼？

半音階通常能給予戲劇性的效果，就像是貝多芬《給愛麗絲》開頭那兩個來回遊走的半音，或者許多蕭邦夜曲的左手伴奏，半音階不是令人和緩放鬆的音程，而是表現不明確、憂鬱、灰暗、神祕、詭異與 tension 來提升張力或是推進高潮前用的音程。

《大白鯊》主題曲有三個，第一個就是〈Main Title〉，也就是大家最熟悉的鯊魚主題。因為實在太有名了，現在只要聽到這兩個半音來回重複，就會讓人想到大白鯊這部電影！堪稱史上最恐怖的兩音節奏，到底是鯊魚的心跳，還是人類急促的呼吸聲呢？

第二段主題是由弦樂帶出主角與鯊魚首次交手的配樂。這時的大白鯊是第一次完整出現，因此音樂並不像主題那樣陰森恐怖，反而讓人有點如釋重負。最後是警長的主題，然後再以大白鯊的那兩音節奏做結尾。

音樂也會殺人！？

電影一開始時，一名少女在月光海上游泳。此時豎琴聲起，雖然表達出浪漫寧靜的情緒，但由於觀眾已在電影片頭聽完《大白鯊》主題曲，情緒已經不能放鬆。這段豎琴聲反而讓人有種海面上波濤洶湧、但海底裡充滿殺機的氣息。我認為是整部電影最成功的一段，也是將電影氛圍控制得最

高明的片頭曲。如果要說《大白鯊》有什麼創舉，那就是音樂和視覺倒反，完全顛覆觀眾的想像！

♩ ♫ **音樂教室** | Music Classroom ♪ ♫

讓人頭皮發麻的《大白鯊》

1. **堪稱史上最恐怖的兩音節奏：** 看不見那隻鯊魚，卻能感覺到牠將游到腳邊的原因在於：兩個半音音符。半音階通常能賦予戲劇性效果，表現不明確、憂鬱、灰暗、神祕、詭異與 tension，來提升張力或推進高潮。只要聽到那兩個半音來回重複，就讓人想到這部電影！
2. **音樂與視覺倒反的片頭曲：** 電影開始時，少女在月光下游泳。豎琴聲起，浪漫寧靜，但海底卻充滿殺機氣息，是將電影氛圍控制得最高明的片頭曲。
3. **交手與收尾：** 第二段主題由弦樂帶出主角與鯊魚首次交手。大白鯊第一次完整出現，因此音樂不像主題曲陰森恐怖，讓人如釋重負。最後的警長主題，再以大白鯊的那兩音節奏做結尾。

連主角微笑都有配樂的《聖戰奇兵》

《聖戰奇兵》（Indiana Jones: The Last Crusade）是印第安納瓊斯系列中我最喜歡的一部，也是整個系列的第三集。為了要替主角寫出精神抖擻的主題曲，約翰・威廉斯當初提供史蒂芬・史匹柏兩個主題曲，來表現這個英雄的氣魄。「兩個我都愛！」結果依照導演決定，威廉把這兩首合併為一，就成了這膾炙人口的主題曲！

《聖戰奇兵》和整個印第安納瓊斯系列最大的挑戰，是將緊湊的情緒瞬間轉換成浪漫愛情片段，反之亦然。《回到未來》（Back to the Future）、《侏羅紀公園》（Jurassic Park）、《星際大戰》這三部系列片都有這樣的要求，但《聖戰奇兵》要兩個多小時全無冷場，除了故事得相當緊湊之外，音樂更需分秒不停地完美結合。能做到這樣的作曲家不多，也許世上就只有約翰·威廉斯，能夠完全掌握到導演的節奏以及每個片段的情緒轉換。

　　我最佩服的是，約翰·威廉斯在每一個追逐片段的音樂都做了不同風格的設定，把一個動機的多元變化發揮到淋漓盡致，就連到電影結尾，演員臉上的微笑都能精準地配上音樂，或者甚至每一個古物、火車、動物逃脫、從英雄歡呼轉成空歡喜的尷尬，都能以 Leitmotif 的方式做成綜藝節目配樂但又有浩瀚氣魄的交響詩，這連他的師父《頑皮豹》配樂家亨利·曼西尼都只能倒地佩服、拍手叫好啊！

進入歷史殿堂的金獎配樂：《辛德勒的名單》

　　《辛德勒的名單》可算是約翰·威廉斯最突破性的音樂轉型。在這之前，史蒂芬·史匹柏和約翰·威廉斯雖然是好萊塢影壇最成功的黃金拍檔，但是他們過於娛樂性的作品也被許多演藝學院批評「不夠嚴肅」。《辛德勒的名單》在世界各地造成前所未有的轟動，是因為史蒂芬·史匹柏完全改變他慣有的娛樂風格，用最嚴謹真誠的態度去描述他族人過去的傷痛。而身為最了解導演的約翰·威廉斯，也跟著脫胎換骨，將猶太人大屠殺的故事，用前所未有的音樂詮釋。

1. **主題兼片頭曲：** 主題曲（也是片頭曲）〈Theme From Schindler's List〉由世界知名的猶太裔小提琴家帕爾曼（Itzhak Perlman）演出錄音。尤其在顫音部分，帕爾曼不嘩眾地過度抖動，而是用內斂沉穩的方式給予這個歷史悲劇一種生命與人性的致敬。之後這首主題曲在世界各種場合都被拿出來使用，〈Theme From Schindler's List〉不再只講猶太人的屠殺故事，而是昇華為世界和平與人道精神的代表曲。在電影最後，這首主題曲用鋼琴和弦樂再次呈現，和小提琴帶有緬懷的風格不同，鋼琴在片尾呈現的是平和寧靜的氛圍。在樂器選擇上，約翰·威廉斯去蕪存菁地挑選出這兩把樂器，去講述一個巨大的故事。

2. **回憶主題曲：** 電影中另外一個很重要的主題「回憶」，〈Remembrance〉從豎琴開始，帶出充滿猶太旋律的小提琴獨奏。由於這部電影並不想用歷史評判的眼光來處理，因此〈Remembrance〉僅是用回憶的態度，期許未來歷史不會重演。這首曲子也是讓人一聽就落淚，牽動著人類的靈魂與內心最深處。

3. **襯托劇情的配樂：** 除了上述這兩首主題曲，〈Schindler's Workforce〉以充滿猶太色彩的旋律與不停向前的節奏，也令人耳目一新。這首曲子描述德軍佔領猶太資產土地，辛德勒搬進了一棟豪宅，但豪宅的主人卻被趕到了骯髒惡臭的難民營。辛德勒的祕書幫猶太人申請文件進入工廠，而另外一些猶太人則在工廠認真學習。

由於這段場景其實同時在處理幾條完全不同的角色與故事線，最好的配樂就是用「類極簡」的方式——在不斷重複的節奏中添增一點微小的變化，讓音樂不斷滾動，好襯托劇情的發展。這個配樂手法令人想到拉威爾（Maurice Ravel）的《波麗露》（Bolero），尤其到最後整曲突然在

高潮處轉調升 key，表達事情有進展或者解決。

　　整張原聲帶還有太多令人難忘的音樂，這也是我個人最喜歡的五大電影原聲帶之一。但是對一般聽眾而言，《辛德勒的名單》原聲帶可能不像其他電影舒服，聽久了難免會被其中的感傷影響心情。儘管如此，這部音樂作品醞釀著非常巨大的感染力，而音符的背後其實刻劃著人類歷史最黑暗、最深層、也最重要的一堂課，這也是為什麼**《辛德勒的名單》會被評選進入西方音樂史殿堂裡的原因吧！**

♪ ♫ **音樂教室**｜Music Classroom ♪ ♫

進入西方音樂史殿堂的《辛德勒的名單》

1. **人道精神的代表曲：**主題曲兼片頭曲由知名猶太裔小提琴家帕爾曼演出。尤其是顫音部分，不過度抖動，以內斂沉穩的方式給予這個歷史悲劇一種生命與人性的致敬。電影最後，這首主題曲用鋼琴和弦樂再次呈現，和小提琴緬懷的風格不同，鋼琴在片尾呈現的是平和寧靜的氛圍。

2. **充滿回憶的小提琴獨奏：**電影中另一個重要主題是「回憶」，〈Remembrance〉從豎琴開始，帶出充滿猶太旋律的小提琴獨奏。不以歷史評判眼光處理，僅是用回憶態度，期許未來歷史不會重演。

3. **不斷重複的猶太色彩旋律：**〈Schindler's Workforce〉以充滿猶太色彩的旋律與不停向前的節奏，令人耳目一新。這段場景同時處理幾條完全不同的角色與故事線，最好的配樂就是用「類極簡」的方式──在不斷重複的節奏中添增微小變化，讓音樂不斷滾動襯托劇情發展，類似拉威爾的《波麗露》，最後整曲突然在高潮處轉調升 key，表達事情有進展或解決。

John Barry

約翰·巴瑞 | 英國 1933–2011

「我從來都沒想幫別人工作，我只想當自己的老闆。」
"I never wanted to work for anybody else; I always wanted to be my own boss."

學歷 | Joseph Schillinger
師承 | Francis Jackson, Bill Russo

代表作 |

◎《獅子與我》1966（奧斯卡金像獎最佳原創音樂）

◎《冬之獅》1968（奧斯卡金像獎最佳原創音樂）

◎《午夜牛郎》1969

◎《似曾相識》1980（金球獎最佳原創配樂提名）

◎《棉花俱樂部》1984

◎《遠離非洲》1985（奧斯卡金像獎最佳原創音樂）

◎《與狼共舞》1990（奧斯卡金像獎最佳原創音樂）

◎《卓別林與他的情人》1992（奧斯卡金像獎最佳原創音樂提名）

在五歲立志當鋼琴家前，我最常聽到的音樂便是電影配樂，而約翰‧巴瑞是我第一個深深喜愛的電影作曲家。記得在瑞士唸書時，常常一人帶著隨身聽跑到宿舍陽台，向著對面阿爾卑斯山，一遍又一遍播放《似曾相識》、《遠離非洲》和《與狼共舞》主旋律。約翰‧巴瑞的音樂陪我度過了瑞士四個春夏秋冬，不管在學校遭到什麼事情，彷彿只要聽他的音樂就能讓人忘卻一切、海闊天空。

贏得五座奧斯卡的 文藝片配樂大師

若你問我要怎麼聽出這是約翰‧巴瑞的音樂，很簡單，只要聽到**「長笛、豎琴」**這兩個樂器（有時再加上**鋼琴**）與抒情浪漫的弦樂背景上，偶有一絲幽暗不明朗的轉調，那麼十之八九你就可以肯定，這是約翰‧巴瑞寫的！

約翰‧巴瑞出生於二戰前 1933 年的約克（York），年輕時就已幫父親的戲院工作，也就是在那時，他踏上了電影配樂的不歸路。在英國從軍的日子，他到了希臘賽普勒斯（Cyprus），開始學習小喇叭後他便加入軍隊樂師。1957 年成立了自己的樂團「The John Barry Seven」，後來漸漸開始作曲、編曲，1958 年首次為電視寫配樂。雖和約翰‧威廉斯屬於「旋律主導型」電影配樂大師，但是約翰‧威廉斯的電影作品比較多元，而約翰‧巴瑞卻更偏愛文藝片（除了《007》系列），而不管是哪部電影，他的音符中總能釋放一種濃厚的優雅古典氣質。

說到這裡，其實很多配樂大師早期發跡的模式均十分類似，他們不是**「自學自創」**──先由組樂團而開啟影視界的邀約（如漢‧季默、約翰‧巴瑞等），就是**「學院派」**出生──如約翰‧威廉斯、菲利普‧格拉斯（Philip

Glass）、尼諾・羅塔等。但無論是走哪個路線，只要是大師就必是多產（prolific），因此當偉大的配樂家得要健康長壽，產量才能大！

比起本書所介紹的電影配樂大師，約翰・巴瑞個人就獲得過**五座奧斯卡**小金人，既是實至名歸，也是非常幸運！這五座其中有二座是頒給《獅子與我》（Born Free），另外三座分別給了《冬之獅》（The Lion in Winter）、《與狼共舞》與《遠離非洲》。當然這還不包括他得過各式各樣的大小音樂獎，包括金球獎、葛萊美獎、英國演藝協會 BAFTA 等等。以下就要來介紹這位英倫紳士寫過的三部經典代表作。

《遠離非洲》： 已開發國家的殘缺與非洲原始之美

榮獲諾貝爾文學獎提名的丹麥女作家凱倫・白列森（Karen Blixen），將自己年輕時在非洲居住十七年的經歷寫成《遠離非洲》電影的同名自傳小說，當時她是用筆名伊薩克・狄尼森（Isak Dinesen）。她在 1914 年嫁給了瑞典貴族布魯・白列森（Bror Blixen），經歷感染梅毒，接手管理非洲農場土地與大批員工，但在 1931 年她失去了一切——婚姻、生育孩子的希望、愛情、土地、金錢，在四十六歲身無分文時，凱倫（Karen）回到丹麥的老家，並且靠家人財務資助度過餘生。這本書並不是描述公主王子的幸福生活，但正是因為這樣才讓人品味再三、無限惆悵。

電影圍繞在女主角凱倫的非洲生活，時空背景是 1920 年的東非，在那短暫歲月的原野生活中，有兩個男人對她生命起了重大影響。一個是他的丈夫波爾，另一個是她的情人丹尼斯（Denys）。丈夫除了給凱倫「男爵夫人」的名號（以及差點害死她的梅毒），名分、地位、金錢都有，但就是沒有

愛。反觀情人丹尼斯不曾給凱倫任何承諾，卻教導她用更寬廣自由的眼光和世界相處，並且給予凱倫真愛。

在遇到丹尼斯之前，凱倫比較像是個控制狂，對於自己所關切喜愛的人事物都希望能完全掌握，一直到丹尼斯意外墜機身亡，她才明白這世上每個人都是自由的個體，不需要因為愛而改變自己或對方。這種「真愛自由」的觀念，對於當時保守的英國社會，尤其女人的傳統思想給予非常大的衝擊，而這「階級地位」也是整部電影的核心思想。從凱倫先生對待她的態度、英國白人對非洲人的主僕關係、甚至從丹尼斯想讓猴子也學聽莫札特這種荒唐可笑的殖民優越主義，都處處反映著階級對立的強與弱、高與下、優與劣、束縛與自由。

莫札特在非洲：連配樂風格也遠離了非洲？

除了使用既有音樂《莫札特豎笛協奏曲》來描述無憂無慮的非洲大草原生活（與教育猴子欣賞古典音樂——本書在莫札特那篇章節會再次提及《遠離非洲》的音樂），約翰·巴瑞採用綿延不斷的西方管弦樂寫法，來描述那遨遊天地、無邊無際的愛情世界。《遠離非洲》原聲帶的每一首都是經典，但特別的是，這部關於非洲的電影，裡面卻沒有大量的非洲音樂色彩。約翰·巴瑞的旋律偏「西化」，他用優美精緻的古典手法呈現，並沒有特別突顯非洲的地域風味。你可以説，這本來就是約翰·巴瑞一貫的風格，但這也許是暗示電影中所討論的「殖民主義」的一種表現方式。你覺得呢？

〈I Had a Farm in Africa〉的旋律應該是史上最耳熟能詳與朗朗上口的主題曲，從銅管樂器的前奏開始，主旋律微微升起，而男女主角乘飛機鳥

瞰壯闊非洲大地時的片段，〈Flight Over Africa〉也用同樣的主旋律描述天地、心靈間的自由。不難理解後來奧斯卡金像獎《英倫情人》的開場與結尾片段也和《遠離非洲》如此相似，這應是安東尼・明格拉（Anthony Minghella）向前輩導演薛尼・波拉克（Sydney Pollack）最高的致敬，因為《遠離非洲》的飛行場景實在太美了！我第一次聽到這首音樂時只有十二歲，但站在阿爾卑斯山前聽這首曲子，我也感動落淚了。

Keypoint｜聆聽欣賞

1. **〈Alone on the Farm〉：** 這是電影配樂的副主旋律，撥弦的豎琴伴奏著悠揚的弦樂旋律，讓人感受到女主角靈魂深處那分孤單與對愛情的渴望。

2. **〈I'm Better at Hello〉：** 這首旋律和〈Alone on the Farm〉風格非常相似，只是作曲家用長笛和豎琴重新編排（這也是上述所說的約翰・巴瑞特色）。

3. **〈Have You Got a Story for Me〉：** 其中主旋律先從鋼琴雙音開始，但在曲中下半段卻轉調於一曖昧不明的小調，然而最後一個和弦卻又是甜美圓滿地結束。像這種柳暗花明又一村的寫法是非常「John Barry」的寫法，在其他電影例如《與狼共舞》、《似曾相識》、《午夜牛郎》（Midnight Cowboy）、《棉花俱樂部》（The Cotton Club）、《卓別林與他的情人》（Chaplin）都能聽見。

柳暗花明又一村的《遠離非洲》

《遠離非洲》的配樂受莫札特影響，原本要呈現非洲地域風格的配樂，因為約翰·巴瑞告訴導演：「我們要拍的不是非洲冒險故事，而是愛情故事。」讓導演聽從了他的建議，在600 多首莫札特音樂中，選中莫札特《A 大調單簧管協奏曲》。

1. **非原創音樂《A 大調單簧管協奏曲》：**戲內非常關鍵，牽引著男女主角的愛情故事，也是戲外襯托非洲原始美的關鍵配樂。「戲內」，莫札特是男主角的最愛。「戲外」單簧管悠緩地吹奏著，符合了女主角的思念心情，也吻合非洲日夜緩長的生活節奏，以及貪戀往日的繾綣心情。在電影中有四種用途。

 a. 一解女主角的鄉愁：女主角走進殖民新世界處處碰壁，唯有透過莫札特的音符，滿足了她的思鄉情懷。

 b. 愛人間的心靈密碼：丹尼斯送了一台留聲機給凱倫，是她與愛人之間的愛意傳遞。

 c. 強化男女主角的關係：每回凱倫忙完農稼歸家，只要聽見莫札特的樂音，就知道丹尼斯來訪。

 d. 表現白人潛意識優越感：某天丹尼斯把留聲機架在草原上，唱片一轉，好奇心重的猴子們就一窩蜂圍聚。「想想看，這是牠們第一次聽見莫札特！」丹尼斯這句話下意識地反應出白人優越感，這也正是導演想要呈現的白人潛意識優越觀點。

2. **主題曲〈I Had a Farm in Africa〉：**從銅管樂器的前奏開始，主旋律微微升起，男女主角乘飛機鳥瞰壯闊的非洲大地時的片段〈Flight Over Africa〉也用同樣的主旋律描述天地心靈間的自由。

3. **副主旋律〈Alone on the Farm〉：**撥弦的豎琴伴奏著悠揚的弦樂旋律，讓人感受到女主角靈魂深處那分孤單與對愛情的渴望。

4. **〈I'm Better at Hello〉：**這首旋律和〈Alone on the Farm〉風格相似，只是作曲家用長笛和豎琴重新編排（這是約翰·巴瑞慣用的特色）。

5. **〈Have You Got a Story for Me〉：**其中主旋律先從鋼琴雙音開始，但在曲中下半段卻轉調於一曖昧不明的小調，最後一個和弦卻是甜美圓滿地結束。這是非常典型的「John Barry」寫法，在其他電影都能聽見。

我心中永遠的 No.1：
《似曾相識》

若一定要問哪一部電影啟蒙了我對電影配樂以及電影製作的熱情，那我能很斬釘截鐵地說，就是《似曾相識》！

《似曾相識》的電影原聲帶在我心中一直是 No. 1，直到現在寫這本書邊聽音樂時，還是會渾身起雞皮疙瘩、感動不已。關於這部我最喜愛的電影原聲帶，一時之間還真不知如何用文字形容，久久難以下筆（這篇章節本來我是最得心應手的，沒想到卻卡了兩個禮拜）。也許，最唯美的音樂是最難形容的，即便我用世上最精緻絕美的文字，也無法準確表達這部音樂給我的感受與影響。

若說《鐵達尼號》是千禧年最唯美的愛情電影，那《似曾相識》應該是 20 世紀最永生難忘的故事。故事從一位剛成名的劇作家理查的慶功宴開始，一名老婦人緩緩走向理查，交給他一只懷錶並說：「Come back to me」就離開了。幾年後，理查心煩意亂一個人開車到郊外散心，來到一間歷史悠久的大飯店，在文物廳中看到當時知名女演員 Elise McKenna 的照片，頓時他覺得似曾相識，經過調查才發現，原來他早就愛過她了⋯⋯。

似曾相識：電影配樂家的「原創」音樂，其實並不原創！

這部片的配樂成分和《遠離非洲》很類似，由一首非原創音樂成為穿針引線的關鍵，拉赫曼尼諾夫的《帕格尼尼主題狂想曲》穿越時空，讓來自兩個不同年代的男女主角重逢結合（在本書講拉赫曼尼諾夫的章節會再提起《似曾相識》的巧妙配樂），也讓約翰·巴瑞的原創配樂能依照古典音樂的

模板套路寫出最溫柔纏綿的音樂。

其實，每位電影配樂家每一次的創作靈感並非憑空出現，往往是非原創音樂去激發配樂家（例如：莫札特影響了《遠離非洲》、拉赫曼尼諾夫影響了《似曾相識》、巴哈影響了《英倫情人》的配樂風格），或者配樂家的獨創風格本就隱約朝向自己最欽佩的作曲家致敬（例如：約翰‧威廉斯和蕭士塔高維契〔Shostakovich〕的銅管音樂寫法，甚至在某些音樂片段幾乎完全一樣；漢‧季默的科幻片其實和霍爾斯特〔Holst〕的《行星組曲》〔The Planets〕與許多普羅高菲夫〔Prokofiev〕音樂很相似）。電影配樂家的「原創」音樂，其實沒有你想像的原創！

話雖如此，在影像與音樂的結合，《似曾相識》在我心中幾乎滿分。這令人牽腸掛肚的愛情故事中，當女主角和男主角的愛情又有轉折時，音樂幾乎都能天衣無縫在當下用著絕美深情的旋律呈現。約翰‧巴瑞用一貫的「長笛＋豎琴」演奏主題曲，鋼琴也在拉赫曼尼諾夫《帕格尼尼主題變奏曲》以及其他主題曲的方式呈現。可以說約翰‧巴瑞是一位傳統保守的配樂家，雖然他的配器法並不大膽創新（幾乎每次都是用長笛、鋼琴、豎琴這三個樂器再加上蕭邦式的背景弦樂團），但是他在色彩的調配以及電影氛圍的掌握實在無人能比。就算他只寫文藝片，他也能得到五個奧斯卡金像獎。大師就是大師！這連連得獎的音樂功力，連莫利克奈都要深感佩服吧！

另外值得一提，在美國甚至有「Somewhere in Time」俱樂部，每年粉絲們都要重遊舊地，和自己最心愛的人同看這部片。雖然飾演男主角的克里斯多福‧李維（Christopher Reeve）因為墜馬殘廢而後過世，只去了紀念俱樂部一次，但是女主角珍‧西摩爾（Jane Seymour）和其他劇組還是常回去那令人懷念的飯店。當我年老時，就算忘記這部電影的故事，我也一定不會忘了它的旋律。

20 世紀最難忘的不朽愛情《似曾相識》

《似曾相識》由拉赫曼尼諾夫的《帕格尼尼主題狂想曲》穿針引線，影像與音樂的結合幾乎滿分。每當女主角和男主角的愛情有轉折時，音樂都能天衣無縫地用絕美深情的旋律呈現。約翰‧巴瑞用一貫的「長笛＋豎琴」演奏主題曲，鋼琴也在拉赫曼尼諾夫《帕格尼尼主題變奏曲》以及其他主題曲的方式呈現。雖然配器法並不大膽創新（幾乎每次都是用長笛、鋼琴、豎琴這三個樂器再加上蕭邦式的背景弦樂團），但在色彩的調配以及電影氛圍的掌握實在無人能比。

拉赫曼尼諾夫完成了以帕格尼尼第二十四首練習曲（Paganini Caprice）主題為背景的《帕格尼尼主題狂想曲》。這首長達二十多分鐘的鋼琴曲，分成二十四首精緻的變奏曲（Variations），每一曲強調一種技巧。《似曾相識》中最浪漫的音樂片段即是第十八首變奏，特別的是，第十八首變奏將原本由下往上的小調四音符動機，反轉為由上往下的大調四音符，因而產生當中最唯美浪漫的一曲。

導演巧妙地將《帕格尼尼主題狂想曲》的真實背景寫進故事，為劇情埋下伏筆。

1. **音樂盒：**片頭，年邁老去的 Elise 遺物中留存一個特別訂作的音樂盒，當中的旋律便是《帕格尼尼主題狂想曲》，由此埋下伏筆。

2. **樂迷角色：**當男女主角出遊時，理查在划船時突然哼起這首曲子。Elise 問道曲子的始創者，知道是拉赫曼尼赫夫的作品時，她十分驚訝，因為她本是拉赫曼尼赫夫的忠實樂迷，卻從未聽過這首曲子。在電影中的男女主角身處 1912 年，而《帕》卻是 1934 年而創。這個小細節，可說是導演有意用《帕格尼尼主題狂想曲》向觀眾暗示理查來自未來。

《與狼共舞》：
榮獲七座奧斯卡的完美電影

在瑞士求學的日子，我最常聽的就是約翰·巴瑞的電影配樂。而在這三部經典電影配樂中，又數《與狼共舞》陪伴我的時間最長。有兩個原因：

1. 凱文·科斯納（Kevin Costner）實在太帥了！雖然我只有十二歲，但少女情竇初開的我當時收集他所有的電影海報，夢想著哪天嫁給他。和我同樣迷戀凱文·科斯納的兩個女同學，常在午餐後坐在我室友的床上，欣賞我牆上貼的偶像海報。至今我還是認為這是凱文表現最佳的電影。

2. 這部電影配樂簡直太太太完美了！當時聽到原聲帶都壞掉卡住，我立馬多買了兩張繼續聽。站在瑞士阿爾卑斯山和日內瓦湖前面，我常常聽到雞皮疙瘩還忘了吃飯時間。

美國歷史，荒原之美，種族的對立與融合

從小喇叭的號角聲響起，還有美國軍隊鼓當背景，《與狼共舞》用音樂來表徵兩個不同種族的對立。和《遠離非洲》相似，《與狼共舞》講述美國西方殖民主義以及美國土著的文化衝突。榮獲七座奧斯卡金像獎的《與狼共舞》令人想起《阿拉伯的勞倫斯》（Lawrence of Arabia）或勞勃·狄尼洛（Robert De Niro）主演的《教會》。

《與狼共舞》劇情描述美國南北戰爭的英雄鄧巴中尉，為尋找新生活來到了神祕的西部。他被大草原的壯麗吸引，並和一隻兩條腿都是白色的野狼共處。某天途中他救起了一位想要自殺的蘇族婦女「Stands With A

Fist」，因此開始接觸了印地安蘇族人。他們給鄧巴取了一個名字：「與狼共舞」（Dances with Wolves）。而後，他娶了 Stands With A Fist，並想要和印地安人永遠住在一起。然而某天白人士兵開槍射殺印地安人並認定鄧巴是叛徒把他囚禁後，蘇族人卻冒險把鄧巴救起來。為了不連累印地安人，鄧巴帶著妻子離開蘇族人。十八年後，蘇族人被迫與政府簽訂協議放棄他們世代相傳的土地。

《與狼共舞》的色調：充滿林布蘭光的漫步森林經驗

這部片長達三小時，講述印地安文化的西部故事，但卻沒有一刻令人感到冷場。我想，除了故事精彩、場面浩瀚、演技精湛外，電影配樂是不可或缺失的一大功臣。

Keypoint │ 聆聽欣賞

1. **主題曲：**以小喇叭響起，就像是男主角在大原野孤獨滄桑的靈魂。而隨即響起的鼓聲就好像美國白人虎視眈眈的侵略。
2. **〈The Buffalo Hunt〉：**描述捕獵野牛追逐的過程，約翰·巴瑞用了許多大型銅管樂器與打擊樂器描述大自然的遼闊。當然，約翰·巴瑞最拿手的長笛＋豎琴也在溫柔深情的場景中出現。

若說《與狼共舞》配樂最重要的特色，那就是力與美的表現迎刃有餘。比起《遠離非洲》，它更呈現了人性較殘暴的一面。但約翰·巴瑞終究是英倫紳士，在詮釋「殘忍」並非像史詩動作片如《神鬼戰士》那麼張揚血腥。我個人最佩服的是，約翰·巴瑞在大小調中的轉換，就好像光線中的幾種

色層，它可以突然從大調轉成小調卻不違和，反而讓人有種期待，因為他始終會以一個光明的方式結束。從約翰·巴瑞身上我們可以了解，除了旋律本身必須優美，配器、色調、力道、氛圍的完美整合，才能襯托出一部電影大場面的力與美。

每次聽這部電影配樂，我不是走在一片綠林中，就是站在學校陽台上。看著千變萬化的雲層遮住太陽，又看見太陽露出來，陽光完全散發在阿爾卑斯山上。約翰·巴瑞的旋律就像荷蘭藝術家林布蘭的畫，在黑暗中充滿了希望的光線，好迷人，好感動。

♩ ♫ **音樂教室**│Music Classroom ♪ ♫♫

黑暗中的希望之光《與狼共舞》

約翰·巴瑞在大小調中的轉換，就好像光線中的幾種色層，可以突然從大調轉成小調卻不違和，反而讓人有種期待，因為他始終會以一個光明的方式結束。除了旋律本身必須優美，配器、色調、力道、氛圍的完美整合，才能襯托出一部電影大場面的力與美。

1. **主題曲：**小喇叭聲就像是男主角在大原野孤獨滄桑的靈魂，隨即響起的鼓聲彷彿虎視眈眈的侵略者。
2. **〈The Buffalo Hunt〉：**使用許多大型銅管樂器與打擊樂器，描述大自然的遼闊。長笛＋豎琴也在溫柔深情的場景中出現。

Hans Zimmer

漢·季默 | 德國 1957–

「這一生我從來都沒有過一份正職，在學校我成績差，什麼也沒學到。只有音樂是我唯一想做的事。」
"I've never had a real job in my life. I didn't learn anything, I was terrible at school. It was just this thing. Music was all I wanted to do."

學歷 | 非音樂科班出身

師承 | 自學

代表作 |

◎《雨人》1989（奧斯卡金像獎最佳原創音樂提名）

◎《獅子王》1994（奧斯卡金像獎最佳原創音樂）

◎《赤色風暴》1996（葛萊美獎最佳影視媒體作品配樂專輯）

◎《埃及王子》1998（奧斯卡金像獎最佳原創音樂提名）

◎《神鬼戰士》2000（金球獎最佳原創配樂）

◎《黑暗騎士》三部曲 2005-2012

◎《神鬼奇航》第二至四部 2006-2011

◎《全面啟動》2010（奧斯卡金像獎最佳原創音樂提名）

◎《星際效應》2014（奧斯卡金像獎最佳原創音樂提名）

◎《敦克爾克大行動》2017（奧斯卡金像獎最佳原創音樂提名）

◎《沙丘》2021（奧斯卡金像獎最佳原創音樂）

04 從《獅子王》到《沙丘》，好萊塢配樂新教父

許多配樂家的風格以「一致性」成名，即便是不同類型的電影，總是會從一些很明顯的元素中知道「這就是某某寫的」。然而，能被稱為當代配樂大師，多半脫離不了以下三個要件：

1. **高識別度：**因某種元素或綜合因素成就出的原創風格。
2. **一致性：**某些元素不斷出現於作品中，深化個人的原創風格。
3. **風格轉型：**完全打破先前風格，採用一種全新方式創作。

跟貝多芬一樣，也有早、中、晚三期風格

不知為什麼，漢·季默的音樂很容易令我想到**貝多芬**。貝多芬的音樂在早、中、晚三期有非常明顯的差異，但不管是從配器法、音量設計、音樂結構、和弦導向與整體曲式的編織，無時無刻都呼喊著貝多芬這個名字。這也是我認為漢·季默和貝多芬最像的地方。貝多芬早期受到古典前人如海頓、莫札特、巴哈等影響，在中期開始打破傳統做出一連串的創舉，到了晚期寫出昇華超越界線的「未來」音樂。相比之下，漢·季默也有早、中、晚三期風格：從最早期的《獅子王》到後來的《全面啟動》、《星際效應》（Interstellar），可以明顯聽出他從以主旋律主導的傳統配樂手法，進化為單一樂器或和弦的極簡大師，在後期的作品，他的風格更深化地朝抽象實驗的「未來」方向進行。

在好萊塢影壇裡，配樂家漢·季默一直是個票房保證的金字招牌。漢·季默的成功學非常獨特：他的旋律既不如莫利克奈的真情動人，也比不上約翰·威廉斯的多產與浩大編制。然而，漢·季默的音樂就是有種魔力，能

讓觀眾全然投入。雖不能哼唱他的旋律步出戲院，但是漢·季默的極簡風格——一種源自德國西方傳統的簡單和弦變化，總能淋漓盡致地替片中戲劇轉變製造出最完美的效果。

由於漢·季默寫過的電影配樂實在太多了，此章節我會重點介紹漢·季默最具代表性的四部電影配樂。而關於他個人的經歷背景，網路上都有，因此在本篇最後，我會用問答方式濃縮出七個你不可不知的漢·季默小知識。篇幅有限，我們就直接進入主題吧！

♩ ♫ **音樂教室**│Music Classroom ♪ ♫

成就當代配樂大師的三個必要要件

1. **高識別度**：因某種元素或綜合因素成就出的原創風格。
2. **一致性**：某些元素不斷重複出現在電影作品中，深化個人的原創風格。
3. **風格轉型**：完全打破先前風格，採用一種全新方式創作。

《獅子王》是
《哈姆雷特》的兒童版？

　　以〈Circle of Life〉開場的《獅子王》，漢‧季默用嘹亮的獨唱與合唱呼應，配上不斷進擊的非洲鼓，編織出一首充滿生命力的片頭曲。在女歌手卡門 特威利（Carmen Twillie）令人起雞皮疙瘩的演唱，讓一部兒童電影成為史上最能描述生命不斷循環的電影。也許是因為《獅子王》劇本和莎翁《哈姆雷特》（Hamlet）十分相似，因此雖然劇情圍繞在動物世界裡，但其中充滿的人性哲學，是需要一個配樂家以更成熟但隱性的方式搭橋呈現。

寫歌重要，還是襯托重要？

　　其實《獅子王》的兩首主打歌曲都是艾爾頓‧強（Elton John）和提姆‧萊斯（Tim Rice）寫的。但如果沒有漢‧季默的配樂，《獅子王》必定失色不少，因為配樂家最主要的工作，並不是寫主打歌，而是能襯托劇情，將故事不著痕跡串連起來，將戲劇性放到最大化。

　　在許多知名歌曲如〈Can You Feel the Love Tonight〉與〈Hakuna Matata〉，漢‧季默會以遼闊深遠的管弦樂，去平衡歌曲、歌詞的具象感。例如〈This Land〉和〈Under The Stars〉這兩軌，不僅主題旋律歌頌出生命的律動，在編曲上更展現了對大自然的讚嘆與驚喜。由艾爾頓‧強及提姆‧萊斯創作的一首首單曲，彼此間並沒有緊密的戲劇連繫，但在漢‧季默的串連下，整部電影才得以呈現成功展現非洲大地壯盛的生命樂章。

懂得襯托放大戲劇性的《獅子王》

《獅子王》的兩首主打歌曲是由艾爾頓·強和提姆·萊斯寫的。漢·季默的配樂最主要並不是寫主打歌,而是襯托劇情,將故事不著痕跡串連起來,將戲劇性放到最大化。這一首首單曲,彼此間並沒有緊密的戲劇連繫,但在漢·季默的串連下,整部電影才得以呈現成功展現非洲大地壯盛的生命樂章。

1. **一曲到底的開場:** 開場的〈Circle of Life〉,用嘹亮的獨唱與合唱呼應,配上不斷進擊的非洲鼓,編織出一首充滿生命力的片頭曲。在女歌手卡門·特威利精湛的演唱下,讓一部兒童電影成為史上最能描述生命不斷循環的電影。
2. **知名歌曲的編曲風格:** 例如〈Can You Feel the Love Tonight〉與〈Hakuna Matata〉,漢·季默會以遼闊深遠的管弦樂,去平衡歌曲、歌詞的具象感。像是〈This Land〉和〈Under The Stars〉這兩軌,不僅主題旋律歌頌出生命的律動,在編曲上更表現了對大自然的讚嘆與驚喜。

《神鬼戰士》
的復仇之旅

公元 180 年,羅馬皇帝奧里勒斯(Marcus Aurelius)即將駕崩,死前想將王位傳給他的愛將麥希穆斯(Maximus),並由麥希穆斯將大權還給元老院,讓羅馬恢復共和制度。然而,羅馬皇帝那野心勃勃卻遊手好閒的兒子康莫德斯(Commodus)知道後親刃父親並殺害麥希穆斯的妻小。麥希穆斯流亡邊疆,從羅馬大將軍變成奴隸。他被角鬥士競技商人普羅西莫

（Proximo）收留，在競技場大殺四方後名揚千里，甚至撼動羅馬，就此展開他的復仇之路。

《神鬼戰士》的故事發想大部分皆依歷史改編，例如康莫德斯這個昏庸暴君，確實非常熱愛角鬥運動，歷史記載，他嗜血成性，會親自上場去屠殺長頸鹿和刺死奴隸（最後他也的確被一個奴隸活活掐死），同時也有一位生性放蕩的姐姐，康莫德斯所處死的忠臣裡，也確實有位受人愛戴的將軍麥希穆斯。

配樂的三種層次

在《獅子王》第一次拿到奧斯卡最佳配樂提名後，漢·季默接到《神鬼戰士》這部讓他進入好萊塢配樂殿堂的史詩鉅作。個人觀察，漢·季默早、中、晚三期的配樂風格可大致歸類如下：

Keypoint｜聆聽欣賞

1. **第一層**，「替畫面」配樂或者寫一首非常清楚的主題曲。例如在《獅子王》〈Stampede〉描述獅子王被動物踩踏狂奔的音樂片段。這幾乎是從卓別林之後到九〇年代之前所有配樂家的寫法。

2. **第二層**，轉為從「主角的內心世界」放眼宏觀電影的核心而搭建出音樂環境，例如《神鬼戰士》。

3. **第三層**，也是最高層的「抽象概念」。把所有具象的元素剝離，只勾勒出朦朧的音團來意會電影要表達的訊息。例如《全面啟動》、《星際效應》、《沙丘》（Dune）等。漢·季默越後期的（科幻超寫實）電影，就越有這種風格。

要説《神鬼戰士》最令人注目的配樂新元素，就屬哥德式搖滾女歌手麗莎·傑拉德（Lisa Gerrard）在這部電影中畫龍點睛的表現。雖然漢·季默在《埃及王子》（The Prince of Egypt）已和麗莎·傑拉德合作過，但當時的她只是獻聲演出。在《神鬼戰士》中，麗莎·傑拉德不僅親自譜寫、製作與演唱電影的許多歌曲，她還貢獻了一種深沉、遠古且民族風味濃厚的 style。這種 style 絕非漢·季默個人會做的，也因此，這部配樂嚴格説起來是漢·季默與麗莎·傑拉德「共同創作」的。

♩ ♫ **音樂教室｜Music Classroom** ♪ 🎵

漢·季默早、中、晚三個時期的配樂風格

1. **第一層**，「替畫面」配樂或寫一首清楚的主題曲：例如在《獅子王》〈Stampede〉描述獅子王被動物踩踏狂奔的音樂片段。這幾乎是從卓別林之後到九〇年代之前所有配樂家的寫法。
2. **第二層**，從主角內心世界出發：從「主角的內心世界」放眼宏觀電影的核心而搭建出音樂環境，例如《神鬼戰士》。
3. **第三層**，最高層的「抽象概念」：把所有具象元素剝離，勾勒出朦朧的音團來意會電影表達的訊息。例如《全面啟動》、《星際效應》、《沙丘》等。漢·季默越後期的（科幻超寫實）電影，就越有這種風格。

幽靜的女高音 vs. 古羅馬奴隸的心情

麗莎‧傑拉德吟唱的〈Now We Are Free〉堪稱史上最出名的片尾曲之一，由幽靈深邃的吟唱，轉換到對生命充滿光明希望。聽過的人應該沒有不感動流淚的吧！而〈The Earth〉主題曲在電影中以不同版本出現，但還是以麗莎‧傑拉德創出那股對宿命無奈、奴隸嚮往自由但被囚禁的心境最佳。

如何做戰爭配樂？把金屬樂器越搞越大就對了！

漢‧季默最大的突破，是利用龐大的管弦樂編織，再重重使用銅管樂器，尤其在兩場大型戰爭場面的配樂〈The Battle〉與〈Barbarian Horde〉完全從音響上的震撼度加深了刀劍血腥的視覺效果。

雖然這兩段音樂都長達十分鐘，但我卻認為這是整部電影原聲帶最令人血脈賁張的音樂。這兩個戰鬥樂章的和新古典作曲家的霍爾斯特《行星組曲》中的《火星》有點相似，但漢‧季默在管弦樂的力道處理與不斷進擊的節奏，點燃了古羅馬戰爭那股澎湃激昂的氣勢。值得注意的是，《神鬼戰士》之後的漢‧季默彷彿開始對銅管樂器上癮了？在後面的電影，會發現他幾乎把配樂重心都放在金屬樂器上，並由單一和弦開始朝「極簡」音樂發展。

《神鬼戰士》中吟唱與龐大管弦樂的雙重震撼

整部電影原聲帶最令人血脈賁張的兩段音樂,都長達十分鐘。

1. **主題曲及片尾曲:**當中最令人注目的配樂新元素,就屬哥德式搖滾女歌手麗莎·傑拉德的表現。她不僅親自譜寫、製作與演唱電影的許多歌曲,還貢獻了一種深沉、遠古且民族風味濃厚的 style。她吟唱的〈Now We Are Free〉堪稱史上最出名的片尾曲之一,由幽靈深邃的吟唱,轉換到對生命充滿光明希望。〈The Earth〉主題曲在電影中以不同版本出現,但還是以麗莎·傑拉德創出那股對宿命無奈、奴隸嚮往自由但被囚禁的心境最佳。

2. **龐大管弦樂編制:**這是其中最大的配樂突破,利用龐大的管弦樂編制,再重重使用銅管樂器,尤其是兩場大型戰爭,配樂〈The Battle〉與〈Barbarian Horde〉完全從音響上的震撼度加深了刀劍血腥的視覺效果。漢·季默在管弦樂的力道處理與不斷進擊的節奏,點燃了古羅馬戰爭那股澎湃激昂的氣勢。在此之後,漢·季默彷彿開始對銅管樂器上癮了。

銅管樂器的極限:
《全面啟動》

什麼是現實?什麼是夢境?在《全面啟動》裡人們很難分辨兩者,就是因為夢境太多層了,有些很清晰,有些卻很模糊。

燒腦的科幻鉅作《全面啟動》大量使用完全對立的音樂風格當作「非原創音樂」與「原創配樂」的選擇。這部電影配樂的成功,是導演克里斯多夫·諾蘭和配樂家漢·季默兩人繼《蝙蝠俠》(The Batman)系列之後搭建

的默契而成，不僅在既有音樂的選擇十分到位，漢·季默原創配樂的超現實但又具震撼衝擊力的節奏音樂，將本來就複雜燒腦的劇情，堆成一整棟繁複龐大的音樂建築物體。《全面啟動》中有三個非常明顯的風格元素：

1. **鋼琴：**原聲帶中大多曲目的「鋼琴」獨奏。
2. **銅管：**代表墜落不同夢境層的「銅管」樂器。這部片最驚人的就是在於配樂家瘋狂地將重本砸在銅管樂器編制上，法國號、長號、中號、低音管等通通出動！看《全面啟動》的幕後配樂訪問，現場竟有超過二十支銅管同時吹奏！OMG！
3. **非原創音樂：**法國香頌〈我無怨無悔〉（Non, Je Ne Regrette Rien），提醒主角們夢醒。

《命運》交響曲般的四音動機〈Time〉

《全面啟動》最核心的配樂動機〈Time〉被許多樂評推崇為大師之作（masterpiece），雖然只有四個簡單的音符，但在整部配樂的構造中，佔有舉足輕重的位置。就像是貝多芬《命運》交響曲的前四個音符那鬼魅般地不斷從其他地方、用各種形式變形與重現，漢·季默這種《命運》的創作方式，也被貝多芬後人布拉姆斯（Brahms）沿用，甚至布拉姆斯將這種動機發展的行為發揚光大到另外發明了一個名詞：「Developing variation」（發展變奏）。我們也可拿華格納的 Leitmotif（主題動機）相提並論，總之，這些後輩作曲家幾乎都是遵循貝多芬《命運》的拿微小動機不斷延伸而創作出「由簡化繁」的音樂大作。

夢中夢，曲中曲：夢動機的無限延展、變形與堆疊

〈Half Remembered Dream〉也是以四個音符構成主題動機，由鋼琴開始、弦樂結尾，用銅管樂器加深戲劇緊湊度。而在中段還以另外一個主旋律暗暗逼近。整體音樂風格就像是在描述人類潛意識中藏匿的不安、恐懼，在幻想與真實中的模糊不清。

Keypoint │ **聆聽欣賞**

延續〈Time〉動機在整部電影無限蔓延的手法：

1. **四音和弦**：〈We Built Our Own World〉在背景和弦中延伸〈Time〉的四音主題，管弦越走越深沉。

2. **銅管兩大音**：〈Dream Is Collapsing〉變得激昂澎拜，漢·季默以大量銅管樂器齊奏兩個大音來描寫夢境逐漸崩解，打擊力道之強，有點像是敲喪鐘的感覺。

3. **微小顫音**：〈Radical Notion〉的弦樂則重回奇幻神祕的風格，微小的顫音（tremolo）在音階上來回遊走，進入更深層的夢境迷宮。

令人會心一笑的是，漢·季默還把兩首歌曲的動機——〈Radical Notion〉與〈Dream Is Collapsing〉合併為一首新曲〈Dream Within a Dream〉（夢中夢）。〈Dream Within a Dream〉重演了〈Dream Is Collapsing〉與〈Radical Notion〉的部分段落，崩解夢境的意圖在此時又更明顯了。而在中段樂章，漢·季默索性將三個音樂元素互相堆疊，彼此旋律相似但節拍有落差，因此說他的配樂是一棟龐大又複雜的音樂建築物也不為過！

聽懂《全面啟動》中龐大又複雜的音樂建築

《全面啟動》中的三個明顯風格元素：

1. 原聲帶中大多曲目為「鋼琴」獨奏。
2. 代表墜落不同夢境層的「銅管」樂器。這部片最驚人的在於配樂家瘋狂地將重本砸在銅管樂器編制上，法國號、長號、中號、低音管等通通出動！現場有超過二十支銅管同時吹奏！
3. 非原創音樂法國香頌〈我無怨無悔〉，提醒主角們夢醒。

動機堆疊的曲中曲：

1. 〈Time〉：最核心的配樂動機，被許多樂評推崇為大師之作，雖然只有四個簡單的音符，但在整部配樂構造中，佔有舉足輕重的位置。
2. 〈Half Remembered Dream〉：也是四個音符構成的主題動機，由鋼琴開始、弦樂結尾，用銅管樂器加深戲劇緊湊度。而在中段還以另外一個主旋律暗暗逼近，像是在描述人類潛意識中藏匿的不安、恐懼，在幻想與真實中的模糊不清。
3. 〈We Built Our Own World〉：在背景和弦中延伸〈Time〉的四音主題，管弦越走越深沉。
4. 〈Dream Is Collapsing〉：變得激昂澎拜，以大量銅管樂器齊奏兩個大音來描寫夢境逐漸崩解，打擊力道之強有如敲喪鐘。
5. 〈Radical Notion〉：弦樂重回奇幻神祕的風格，微小的顫音在音階上來回遊走，進入更深層的夢境迷宮。
6. 〈Dream Within a Dream〉：由兩首歌曲〈Radical Notion〉與〈Dream Is Collapsing〉合併的新曲〈Dream Within a Dream〉。新曲重演了兩首歌曲的部分段落，崩解夢境的意圖在此時又更明顯。而在中段樂章，漢·季默索性將三個音樂元素互相堆疊，彼此旋律相似但節拍有落差，配樂就像一棟龐大又複雜的音樂建築物。

父女情深的
《星際效應》

《全面啟動》後，某天導演諾蘭跑去漢·季默家敲門。他說：「我有個東西想給你看。」隨後拿出一堆信紙，希望配樂家能夠根據這些內容寫出一點音樂。漢·季默一看是導演寫給女兒的信，因此他就在鋼琴上隨手彈了幾個音。沒想到，導演聽完後嘆了口氣說：「看來我是真得拍這部片了。」然後告訴漢·季默，這部片跟外太空有關。漢·季默嚇了一跳：「但是我寫的音樂完全不是給科幻片用的啊！」導演卻告訴他：「你錯了，我就是要用這個音樂，因為這部片不是科幻片，而是父女之情。」

也許很多人和我一樣，在乍看《星際效應》的電影海報與名稱，以為這是一部科幻片。但在電影中段我卻流淚了。事實上，諾蘭本來替這部片命名為《給 Flora 的信》，講述相隔天地的父女。當天在戲院我正好和爸爸兩人看這部片，突然覺得這是冥冥中最好的安排。

電影描述在地球即將毀滅的當下，一群探險家扛起人類史上最重要的任務：越過已知的銀河，在星際間尋找人類未來的可能性。當時，地球的劇烈氣候變化已影響到農業，地球上的農作物難以種植。一隊探險者作為「拯救人類未來計劃」成員，根據物理學家基普·索恩（Kip Thorne）的理論，突破科學極限、穿越蟲洞進行時間旅行、到太空尋找可以種植的農作物，然而為了此任務，主角卻得和女兒分離，雖然主角允諾回到地球看女兒，但此時的女兒已是白髮蒼蒼的老太婆。

在本篇一開始，我提到要成為金獎配樂大師脫不了三個要件，第三個要件是「風格轉型」。配樂家在晚期（也是最高層的配樂境界），必須把所有具象元素剝離，用抽象的手法勾出朦朧音團，來點出電影所要表達的訊

息。這一點,漢·季默在《星際效應》做到了!

在《星際效應》中,漢·季默的極簡風格可謂被發展到極致。他以小型的樂句延伸並堆積能量;雖然整部電影配樂是用電子與管弦樂主導,但所謂「大師」就是不一樣!漢·季默使用了一個非常令人意想不到的樂器:管風琴,讓單音能夠膨脹出廣寬厚實並帶餘音繞樑的氣質,好像迴盪在外太空那種無限荒涼的廣大孤獨感。

其實管風琴很容易讓人有種宗教感,因此用這個樂器實是一險招。但奇怪的是,管風琴和電子音樂搭配竟然是如此天衣無縫,這也是為什麼看過這麼多漢·季默的電影,我深深覺得他是歐美配樂圈中「最會配器」的音樂家。對他而言,善用音色並大膽實驗性的混合,讓他的配樂功力到達了出神入化的境界。甚至,除了音樂家,我更認為他像是追求細節完美但又大膽實驗的一個科學家。你說呢?

♩ ♫ **音樂教室** | Music Classroom ♪ ♫

轉型風格的《星際效應》

在《星際效應》中,漢·季默將極簡風格發揮到極致。

1. **小型樂句延伸並堆積能量**:整部電影雖然用電子與管弦樂主導,但漢·季默使用了一個非常令人意想不到的樂器:管風琴,讓單音能夠膨脹出廣寬厚實並帶餘音繞樑的氣質,好像迴盪在外太空那種無限荒涼的廣大孤獨感。
2. **大膽實驗的音樂科學家**:管風琴容易讓人有宗教感,用這個樂器算是一險招。但管風琴和電子音樂卻搭配得天衣無縫,堪稱歐美配樂圈中「最會配器」的音樂家。漢·季默善用音色並大膽實驗性混合,是個追求細節完美又大膽實驗的音樂科學家。

你不可不知的七個
漢・季默小知識

Q1. 漢・季默在哪裡出生的？

A1. 1957 年在法蘭克福出生。後來他去瑞士念寄宿學校（竟然和我一樣），
青少年時搬到英國去。

Q2. 漢・季默的配樂風格是自學來的嗎？

A2. 是的，他是無師自通的配樂大神喔！

Q3. 他擅長什麼樂器呢？

A3. 其實他會的樂器蠻多的；他會彈吉他、也會彈鍵盤，但被他發揮最出神
入化的就是 synthesizer（合成器）。值得一提的是，電子音樂是他年輕
時期的喜好，卻沒想到未來變成他創作電影配樂的墊腳石，也成為他
最獨特的風格標記。

Q4. 漢・季默是怎麼開啟音樂生涯的呢？

A4. 他從鍵盤樂器開始，從七〇到八〇年代參與了幾個搖滾樂團，包括當
時倫敦知名的「The Buggles」。年紀輕輕的他已開始為廣告寫主題曲囉！

Q5. 漢・季默的第一部電影配樂是什麼？

A5. 當時他與導師兼事業合夥人史丹利・梅耶（Stanley Myers）在倫敦成立
了一個小工作室，他們最早接過的案子包括英國電視台 Channel 4 的
電影《My Beautiful Launderette》、《The Fruit Machine》和迷你影集

《First Born》。很快地，他獨特的風格便引來許多製作人和導演的注目，邀約自此不斷湧進。

Q6.是誰把漢‧季默帶進好萊塢的？

A6. 某天《雨人》（The Rainman）導演萊芬森（Barry Levinson）去漢‧季默的倫敦工作室敲門，請他去美國為《雨人》配樂。這種千載難逢的機會他當然一口答應，而《雨人》的配樂也獲得他第一座奧斯卡提名，從此開啟了他長達三十五年的好萊塢黃金歲月。

Q7.他贏過幾座奧斯卡獎呢？

A7. 雖然他贏過的獎項無數，被奧斯卡提名也不下十二次，但他只贏過兩座奧斯卡最佳原創配樂：**《獅子王》與 2022 年《沙丘》。**

James Horner

詹姆斯‧霍納 | 美國 1953-2015

「配樂的責任就是讓觀眾沉浸其中，甚至忘了電影的結果。」
"The music's job is to get the audience so involved that they forget how the movie turns out."

學歷 | 加州大學洛杉磯分校（UCLA），鋼琴

師承 | György Ligeti, Paul Chihara

代表作 |

◉《星艦迷航記 II：星戰大怒吼》1982
◉《異形 2》1986（奧斯卡金像獎最佳原創音樂提名）
◉《阿波羅 13》1995（奧斯卡金像獎最佳原創音樂提名）
◉《梅爾吉勃遜之英雄本色》1995（奧斯卡金像獎最佳原創音樂提名）
◉《鐵達尼號》1997（奧斯卡金像獎最佳原創音樂）
◉《美麗境界》2001（奧斯卡金像獎最佳原創音樂提名）
◉《阿凡達》2009（奧斯卡金像獎最佳原創音樂提名）

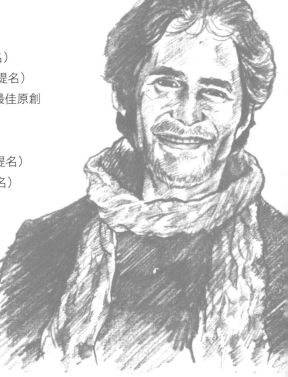

億萬鉅片的配樂家，
竟戲劇性殞落

2015 年 6 月 22 日，億萬鉅片的金獎配樂家詹姆斯·霍納自駕的飛機墜毀於加州國家森林（Los Padres National Forest），用極戲劇化的死法震驚全球。**這樣的開場，是不是很「好萊塢」？**

享年六十一歲的霍納曾十次獲得奧斯卡提名，並因《鐵達尼號》贏了兩座小金人。說他這一生比起其他電影配樂家更平步青雲並不過分，因為在霍納寫過的配樂作品中，至少有兩部都是史上 Top 3 最賣座的億萬鉅作：《鐵達尼號》與《阿凡達》，而這兩部片很巧妙地均出自他的黃金搭檔——金獎導演詹姆斯·卡麥隆（James Cameron）之手。霍納為《英雄本色》（Brave Heart）創作空靈優美又浩瀚悲壯的旋律，至今也令老影迷們永生難忘。到底是一個怎樣的人才能寫出這麼多金獎大作？霍納的學習過程，真的一直都是這麼順利嗎？

霍納＝
現代莫札特？

詹姆斯·霍納於 1953 年 8 月 14 號出生於洛杉磯電影世家，家族的血液可追溯與波希米亞（當時的奧匈帝國）有關。他的父親亨利·霍納（Harry Horner）在好萊塢蓬勃發展的三〇至六〇年代曾兩度獲得奧斯卡最佳藝術指導，與當時大導演威廉·惠勒（William Wyler）、波拉克等人合作無數。霍納父子倆就有四座奧斯卡小金人，而霍納的弟弟克里斯多福（Christopher）也是很優秀的劇作家兼紀錄片導演。這家族專出藝術鬼

才，而兒子也不負父親的高標準與高期望，在好萊塢殺出自己的一片天。不知為什麼，詹姆斯·霍納讓我想起莫札特和他的父親。

100% 名校 DNA 不是ㄍㄟˋ的！

言歸正傳。從小在倫敦長大的詹姆斯·霍納五歲開始學琴，後在英國皇家音樂學院學習作曲，師承現代作曲大師李蓋悌（György Ligeti，這位匈牙利大師在現代音樂圈響噹噹，在好萊塢卻因《鬼店》（The Shining）、《2001 太空漫遊》的金獎導演庫柏力克不付版費而擅自使用他的音樂，一狀告法院而一勝成名）。回到美國後，他在南加大（University of Southern California）拿到大學文憑，在洛杉磯大學又拿到雙博士學位，因此我們可以總結：詹姆斯·霍納是像約翰·威廉斯、約翰·巴瑞等的「學院派」作曲家。

我急躁，
但我更老派！

剛完成學位的詹姆斯·霍納，原本想要從事學術音樂創作（其實當時他最大的心願，便是在音樂學院中擔任教職，還好這個心願沒有達成，不然世界就少了一位流芳百世的作曲家啦）。在一次偶然的機會，霍納為一些學生電影做了配樂後，才發現原來電影配樂正是自己最嚮往的作曲模式。急性子獅子座的霍納常常寫完一個作品，就希望可以馬上站在交響樂團前聽到自己的音樂演奏起來是什麼樣子，然而在傳統的音樂學院並沒有這種機會。不過在好萊塢影視圈，作曲家時常一趕完譜就要馬上排練現場錄音，甚至爆肝連夜改稿，但這種工作模式對霍納來說簡直是太完美啦！

雖然寫商業音樂，霍納骨子裡還是流著深深的學院派血液，有很多古板的執著。例如：他曾發誓絕不為電視節目做配樂，即便電視節目的錢比起電影更好賺、賺得更快。霍納所有作品多以交響樂為創作的主題。還有他自嘲很「老派」，從來不用電腦創作，他都是坐在書桌前以筆紙譜曲。我真的無法想像《阿凡達》這麼精湛龐雜的「高科技」音樂竟是出自這樣的古人！（不過我自己也有相同經驗。第一次去義大利和《追殺比爾》大師學配樂的得獎之作，其實是我土法煉鋼一音一符在樂譜紙上寫出來的！當時其他十一位入選的作曲同學全部都用電腦打譜，而我卻是交出一張嘔心瀝血的手寫稿，因為當時的我不會打譜……）

寫過後就 Let go 吧！

霍納剛出道時對音樂的呈現方式非常執著，他並不清楚，在巨型電影製作中，雖然音樂十分關鍵，但也只是這個龐大團隊中的一份子，畢竟所有的元素，舉凡：演員、劇本、服裝、燈光、設計、特效、音樂等，都是為「故事」而生。一開始，他會對導演把他的音樂剪得亂七八糟（甚至有時候完全被蓋過）感到十分憤怒：「如果我的音符都被車撞爆破聲給淹沒了，那我還寫什麼呀！」但隨著年紀與經驗的增長，他發現這麼一廂情願的想法其實是危險的，「這麼多年來我已學會要放手，當我把樂譜交出那一刻，我就會告訴自己 let go，因為這些嘔心瀝血的音樂多半會被音效、混音等全蓋住了。」

幸運 or 天才？我寫什麼都大賣！

早期的霍納常常寫出比影片本身更出色的音樂，不怎樣的電影都能被他

搞得很大，因此引起了派拉蒙片場（Paramount Pictures Corporation）的矚目。而也是這段時間他和《鐵達尼號》導演詹姆斯·卡麥隆結識。當時的卡麥隆是攝影師和視覺效果設計，當時這兩個詹姆斯，並不知道彼此能在不久的未來幫助對方達到超越巔峰的成績。

其實年輕的霍納風格並不算顯眼，雖然 1982 年他接手金獎配樂大師傑瑞·高史密斯（Jerry Goldsmith）為《星際迷航 II》（Star Trek II）譜曲，但和當時影壇流行的約翰·威廉斯和傑瑞·高史密斯之磅礴氣勢相比，霍納的音樂算是略遜一籌。然而，他雖然沒有那種驚天動地的爆發震撼力，霍納每部作品總是會散發一種空靈絕美的氣質，尤其在《鐵達尼號》和《英雄本色》等作品中展現得淋漓盡致。以下我們就來看看三部奠定他歷史地位的配樂大作！

《英雄本色》：
一部古老傳說的交響詩

1995 年，詹姆斯·霍納寫的兩部電影配樂同時入圍當屆奧斯卡金像獎：《阿波羅 13》（Apollo 13）和《英雄本色》，尤其後者堪稱許多史詩影迷心中永遠的 No. 1。《英雄本色》講述蘇格蘭革命英雄威廉·華勒斯（William Wallace）的故事。雖然其中劇情被許多學者批評歷史完全不正確，但是男主角（梅爾·吉勃遜〔Mel Gibson〕飾演）死前最後那一聲「Freedom！」還是深深烙印人心。建構劇本中的愛國氣氛，並推動悲劇英雄一步步走進不可忤逆的結局，詹姆斯·霍納的音樂起了很大的催情功用。他在這部電影使用的手法也奠定了未來《鐵達尼號》、《阿凡達》等其他作品的根基，例如：

1. 用**「風笛」**來呈現一種不沾紅塵的空靈感。風笛是本片男主角的分身，不但展現男主角心中的嚮往與理想，也刻畫出整片塑造的浩氣山河。

2. 以**「豎琴」**呈現出一種不食人間煙火的飄渺遙遠感，與主角心中的那份兒女情長塑造出一種近乎神話的氛圍。

3. 簡潔有力的**戰爭音樂**。霍納刻意降低了管弦樂團的比重，突顯了戰鼓和民族樂器的特色，對於詮釋蘇格蘭古老戰場，其實相當適合。

《英雄本色》的整體風格非常一致，寫法比較像是交響詩，因為段落之間沒有明顯的分際，而且主題曲的特色不甚明顯，至少沒有像《鐵達尼號》〈My Heart Will Go On〉那樣可以獨立出來。《英雄本色》的「主題」比較像是餘暉片段，也因此這部原聲帶是最稱職的「配樂」吧！

♪ ♫ **音樂教室**│ Music Classroom ♪ ♫

史詩風格的《英雄本色》

《英雄本色》的整體風格非常一致，寫法較像是交響詩，段落之間沒有明顯分際，主題曲的特色也不甚明顯，原聲帶堪稱是最稱職的「配樂」！關鍵特色手法如下：

1. **「風笛」：**呈現一種不沾紅塵的空靈感。風笛是男主角的分身，展現他心中的嚮往與理想，也刻畫出整片塑造的浩氣山河。
2. **「豎琴」：**飄渺悠遠感與主角心中的那份兒女情長，塑造出一種近乎神話的氛圍。
3. **簡潔有力的戰爭音樂：**刻意降低管弦樂比重，突顯戰鼓和民族樂器的特色，對於詮釋蘇格蘭古老戰場，相當貼切。

打破影史紀錄的
《鐵達尼號》

《鐵達尼號》的故事，不用我說大家也知道，這部根據歷史真實發生的船難經歷，圍繞在男女主角 Jack 和 Rose 的愛情故事上。當時搭乘這艘「永不沉船」的鐵達尼號喪生的有世界首富約翰·雅各·阿斯特四世（John Jacob Astor IV）、班傑明·古根漢（Benjamin Guggenheim）、梅西百貨（Macy's）的共同創辦人伊西多·史特勞斯（Isidor Straus）和老婆依達·史特勞斯（Ida Straus）、本來要退休的船長愛德華·史密斯（Edward Smith）、鐵達尼號設計師湯瑪士·安德魯（Thomas Andrew），因為虛榮心跟宣傳壓力迫使，原本設有四十八艘救生艇，但整部載滿兩千兩百名乘客的大船，卻因為「有礙觀瞻」擋住頭等艙乘客的海洋美景，只放了十六艘。加上一連串人為失誤與愚蠢自大的決定，鐵達尼號終究撞到冰山後截成兩半，墜落海底。這起原本不可能發生的船難總共一千五百人死亡，僅七百多人生還。十分醉心於鐵達尼號與深海潛水的導演詹姆斯·卡麥隆，等待多年科技成熟後才開拍此片。《鐵達尼號》的拍片費用相當於現今六十億美金，比打造一艘鐵達尼號還貴！

想到撞牆的〈My Heart Will Go On〉

《鐵達尼號》我去戲院看了五次（當時學校有一位把妹帥哥分別帶了不同女友總共看過十四次，而聽說某位九十歲老婦人則看過二十四次），每一次都熱淚盈眶，除了這部電影根據歷史考究並結合精湛的演員、服裝、劇本、舞台設計，音樂可謂是背後最最最大功臣。就算你沒看過這部片，一

定也聽過它的音樂！

《鐵達尼號》電影原聲帶到 2000 年截止計算，已在全球銷破三千萬張。而原創歌曲的旋律〈My Heart Will Go On〉除了拿到奧斯卡最佳電影音樂獎與原創歌曲獎，也打破當時全球紀錄，賣破一千八百萬張。這麼輝煌的銷售成績，連約翰·威廉斯與莫利克奈都望塵莫及，但有誰知道，當初霍納為了這條億萬金獎旋律，想到差點撞頭！

「沉浸在這些影片中，」導演詹姆斯·卡麥隆鼓勵他，「不管你是用鋼琴獨奏還是什麼樂器，只要你能寫出來一定 work！」三週後，霍納告訴導演，他決定用 Celtic（凱爾特族）的樂器來譜曲。沒想到當他演奏完主旋律時，導演的眼眶泛淚，激動得告訴霍納這條旋律代表了悲傷、心碎、愛情溫暖，把八十五年的過去和現在兩條故事主線完美地連結起來：寫得實在太棒了！

融合民族音樂與空靈美聲的深海交響曲

《鐵達尼號》刷新電影原聲帶賣座的紀錄，成為詹姆斯·霍納創作的里程碑，片頭曲〈Never An Absolution〉用悠揚的風笛帶領觀眾進入塵封已久的記憶，令人想到《英雄本色》的旋律。我個人認為《英雄本色》的蘇格蘭風旋律更優美，但是在〈Never An Absolution〉隨即響起的是女聲的旋律，好像美人魚來自海底深處的嘆息。短短的開頭曲卻有著交響樂的作曲結構，用非常細膩的方式延展，就像是交響樂中的序曲，把這個關於海洋災難的愛情祕密一步步解開。

其他歌曲如〈Southampton〉、〈Leaving Port〉、〈Take Her to Sea, Mr. Murdoch〉等是仿照新世紀女聲恩雅（Enya）的風格，也令人想起當時另

一部電影由湯姆·克魯斯（Tom Cruise）主演的《遠離家園》（Far And Away）。這張原聲帶的音樂元素非常豐富，用了充滿民族色彩的音樂配器、大量的西方管弦樂，還有恩雅新世紀吟唱風格。以風笛為首的木管樂器、豎琴、打擊樂器去描繪波光浪影的海洋深底，充滿迷惑悠遠。電影還使用大量的既有音樂：除了那個年代的爵士歌曲，還有民俗舞蹈與上流社會在頭等艙所聽的古典音樂。用音樂來代表「階級」的不同，並對比上流社會的刻板沉悶與男女主角在三等艙活潑熱鬧地跳舞，也加強對比出貧富差距所造成的悲劇（除了自願放棄逃生的上流社會人士，鐵達尼號的罹難者以三等艙居多）。在既有音樂與原創配樂中完美調和，並以這部作品拿下最佳電影音樂與原創歌曲兩座金像獎，詹姆斯·霍納實至名歸。

3D科技環保與世界音樂《阿凡達》

《鐵達尼號》之後，詹姆斯·卡麥隆又花了十年的時間等待科技進步，拍攝出前所未有的《阿凡達》。本片的故事其實不複雜，基本結構和《與狼共舞》相似，以一個誤入異族，最後卻被容納成為其中一分子，而後放棄並對抗原生種族的英雄為主。最特別的是，阿凡達的靈感來自中國湖南的張家界，而潘朵拉星球的每朵花草、角色甚至言語都是原創設計出來。全程雖然以 3D 拍攝，但整體的觀影經驗非常自然，讓觀眾能夠沉浸仿若就是電影裡的一份子，完全不會看到頭痛或因 3D 眼鏡造成不適。當時為了看《阿凡達》，我排了四天才搶到了（剩下第一排）位子。看完的反應真是 OMG ！這是我看過最「美」、最逼真、最浩瀚又最無瑕自然的科幻片。

《阿凡達》敘述在 2154 年未來世界中，人類為了取得其他星球的資源，

《鐵達尼號》訴說海洋災難的愛情祕密

《鐵達尼號》電影原聲帶至 2000 年為止，在全球銷破三千萬張。原創歌曲〈My Heart Will Go On〉打破當時全球紀錄，賣破一千八百萬張。電影同時拿下最佳電影音樂與原創歌曲兩座金像獎，這麼輝煌的銷售成績，堪稱令人望塵莫及的里程碑！

1. **交響序曲般的片頭曲：**〈Never An Absolution〉用悠揚的風笛帶領觀眾進入塵封已久的記憶，令人想到《英雄本色》的旋律。《英雄本色》的旋律優美，但〈Never An Absolution〉隨即響起的是女聲的旋律，好像美人魚來自海底深處的嘆息。短短的開頭曲卻有者交響樂的作曲結構，像是交響樂中的序曲，把這個海洋災難的愛情祕密一步步解開。

2. **風笛為首的歌曲：**〈Southampton〉、〈Leaving Port〉、〈Take Her to Sea, Mr. Murdoch〉仿照新世紀女聲恩雅的風格，也令人想起湯姆‧克魯斯主演的《遠離家園》。這張原聲帶的音樂元素非常豐富，用了充滿民族色彩的音樂配器、大量的西方管弦樂，還有恩雅新世紀吟唱風格。這些以風笛為首的木管樂器、豎琴、打擊樂器歌曲，描繪了波光浪影的海洋深底，迷惑悠遠。

3. **使用大量既有音樂：**除了當時年代的爵士歌曲，還有民俗舞蹈與上流社會在頭等艙所聽的古典音樂。用音樂表達不同「階級」，對比上流社會的刻板沉悶與男女主角在三等艙活潑熱鬧的舞蹈，強化對比貧富差距造成的悲劇（除了自願放棄逃生的上流社會人士，鐵達尼號的罹難者以三等艙居多）。在既有音樂與原創配樂中完美調和。

開啟了阿凡達計劃,用人類與納美人的 DNA 混血,培養出身高近三米高的阿凡達人,以在潘朵拉星球生存並且採礦。男主角是前陸戰隊隊員 Jake,代替他去世的孿生哥哥加入阿凡達計劃,本來他一方面跟著 Grace 做研究,一方面也答應軍隊頭子提供資訊來攻打納美人;然而,和納美人相處並愛上了納美人戰士,漸漸了解他們的生命觀,最後 Jake 在一場戰役後於原來的人類軀體死去,卻在納美人的身軀復活,在潘朵拉星球獲得重生。

這部片從很多地方透過「萬物皆需達平衡」的主題,來隱射現在地球許多人為造成的戰爭、氣候變遷、傳染病等。電影中也傳達了「物極必反、因果循環」的哲理,讓人不得不佩服導演說故事的深度與廣度。若說《鐵達尼號》打破當時影壇各種世界紀錄,那麼《阿凡達》又打破了《鐵達尼號》的創舉!已摘下兩座小金人的詹姆斯·霍納,是否又是青出於藍呢?

就像詹姆斯·卡麥隆一樣,詹姆斯·霍納一向能把小電影寫出大格局。但是《阿凡達》也許被搞得太大了,詹姆斯·霍納在此片竟然舊瓶新裝,回收了很多自己寫過的音樂梗,在這部作品裡面也可以聽到很多《鐵達尼號》、《阿波羅 13》、《英雄本色》等等空靈又特別的民族風格。

阿凡達＝鐵達尼號＋英雄本色＋美麗境界?

雖然被許多人批評他回收重用某些旋律,但是詹姆斯·霍納自認並沒有這樣做,不過聽主題曲〈I See You〉,總是覺得似曾相識,有點像是《鐵達尼號》加上《英雄本色》的變奏曲,也許這便是典型「霍納風格」:把以前電影的音樂動機用同樣的編曲法或者曲式結構加倍奉還。其他跟《阿凡達》很像的電影還包括《美麗境界》(A Beautiful Mind),他也運用類似的

兒童獨唱和流動的鋼琴聲。

在《阿凡達》男主角飛行天空的那種自在遨遊感，霍納使用大量的人聲、打擊樂和非洲風格。甚至在此曲的後半段女聲獨唱，令人想到中國民謠。其實霍納的素材豐富、功力扎實，要他寫任何音樂都難不倒他。但老實說，我覺得他不是太懶，就是還沒找出一種真正屬於納美人的聲音風格，因此在這萬眾矚目的曠世鉅作只是做出了一個民族音樂的大拼盤，重複以前熱賣的曲調老梗，真令人有點失望。也許這樣講會被一群樂迷討伐，但這部電影的配樂整體還是成功的（至少又是大賣！）如果是剛接觸他作品的樂迷，我還是會推薦聽《阿凡達》，因為你可以從這張原聲帶聽出很多他曾經的創舉還有其他電影的影子，進入詹姆斯·霍納的奇幻世界。

♪ ♫ **音樂教室**｜Music Classroom ♪ ♫

舊瓶新酒的《阿凡達》

詹姆斯·霍納舊瓶新裝，回收了像是《鐵達尼號》、《阿波羅 13》、《英雄本色》等空靈又特別的民族風格。

1. **似曾相識的主題曲：**主題曲〈I See You〉總覺得似曾相識，有點像是《鐵達尼號》加上《英雄本色》的變奏曲：把以前電影的音樂動機用同樣的編曲法或者曲式結構加倍奉還。其他類似作品還包括《美麗境界》，類似的兒童獨唱和流動的鋼琴聲。
2. **民族音樂大拼盤：**《阿凡達》男主角飛行天空的自在遨遊感，霍納使用大量的人聲、打擊樂和非洲風格。甚至在此曲的後半段女聲獨唱，令人想到中國民謠。可能還沒找出一種真正屬於納美人的聲音風格，因此只是做出了一個民族音樂的大拼盤，重複以前熱賣的曲調老梗，有點可惜。

Thomas Newman

06

我總是與
金獎擦身而過！

湯瑪斯·紐曼 | 美國 1955-

「我喜歡當黑馬。」"I like being the underdog."
「失敗讓你更強壯。」"Losing makes you strong."

學歷 | 耶魯大學
師承 | Stephen Sondheim

代表作 |

◎《女人香》1992
◎《刺激 1995》1994（奧斯卡金像獎最佳原創音樂提名）
◎《美國心玫瑰情》1999 （英國電影學院獎最佳電影音樂）
◎《海底總動員》2003（奧斯卡金像獎最佳原創音樂提名）
◎《瓦力》2008（葛萊美獎最佳影視媒體作品配樂專輯）
◎《007：空降危機》2012（英國電影學院獎最佳電影音樂）
◎《間諜橋》2015（奧斯卡金像獎最佳原創音樂提名）
◎《1917》2019（英國電影學院獎最佳原創音樂提名）

其實好萊塢厲害的作曲家很多，只要混得夠久、寫得夠好一定有得獎的那一天。但偏偏就有一個運氣很不好的人，想到就令人扼腕！

他為許多大片做過音樂，風格清新獨特，而且來自實力深厚的演藝世家，血液裡面流著人生勝利組 DNA。然而，連後起之秀好萊塢資齡都沒有他深的亞歷山大・戴斯培（Alexandre Desplat）已拿下兩座小金人，但偏偏這個倒楣鬼已經**入圍超過十五次**，一次都沒拿到！你說他是不是很衰？

‖ 媲美巴哈家族的紐曼，
‖ 親戚都是 musicians！

湯瑪斯・紐曼來自大名鼎鼎的配樂世家，他的爸爸是奧斯卡獎得過最多獎項的紀錄保持人艾佛瑞・紐曼（Alfred Newman，九座！）。也許你太年輕沒聽過艾佛瑞・紐曼，或者沒看過他寫的老片，但「艾佛瑞・紐曼」這個名字對於整個好萊塢產業的發展、以及他掌管的 Fox 錄音室，都在近代西方影壇中佔有舉足輕重的地位！這樣一個配樂教父生出的兒子，想當然會繼承父業，甚至青出於藍。

說到兒子，其實艾佛瑞有兩個，一個就是本篇主角湯瑪斯・紐曼，另一個是主角哥哥大衛・紐曼（David Newman）。本身是著名配樂家兼指揮家的哥哥，曾參與製作過《冰原歷險記》（Ice Age）和《西城故事》（Westside Story）的配樂。兩兄弟還有一個堂兄弟是皮克斯（Pixar）常合作的配樂家蘭迪・紐曼（Randy Newman，《玩具總動員》、《怪獸電力公司》）。湯瑪斯・紐曼的叔伯埃米爾（Emil）和萊昂奈爾（Lionel）也都是電影音樂工作者。除了巴哈那祖傳三代的音樂家族，我還無法想到另一個能生出這麼多音樂人的家庭。

但是出身如此顯赫，並不表示湯瑪斯的音樂路就平步青雲。雖然小湯瑪斯常在片場閒晃看著父親、叔伯製作音樂，但他當時也只覺得「那是父親的工作」，跟他沒關係。直到父親在他十四歲過世後（也許受到打擊或是想用音樂來紀念父親），湯瑪斯·紐曼開始對配樂認真起來。在耶魯大學作曲系畢業後，湯瑪斯本來要走劇場音樂，但是叔叔推了他一把，湯瑪斯就一頭栽進了好萊塢的配樂圈。

幸運兒？還是家族的壓力？

讓他走上電影配樂的關鍵人物，除了父親（這又令人想到莫札特在父親過世後受到刺激導致作曲風格大變），還有《星際大戰》反派主角——黑暗武士「Darth Vader」。

話說在 1983 年，湯瑪斯得到了第一次為電影配樂的機會，其實大家都知道《星際大戰》是約翰·威廉斯的名作，但是在《絕地大反攻》（Return of the Jedi）某一場景，Darth Vader 在路克懷中死去的配樂，其實是湯瑪斯寫的。像這樣接手配樂大師名作續寫的案例，在《間諜橋》（Bridge of Spies）與《007》也被湯瑪斯複製過。也或許因為這樣，許多人認為湯瑪斯·紐曼的「原創感」並不是那麼明顯；他的旋律並不像他接手配樂的前輩約翰·威廉斯或約翰·巴瑞那麼令人朗朗上口、有很深的記憶點，但是湯瑪斯·紐曼營造出一種清新空靈感，卻是好萊塢前所未有的。

《刺激 1995》：
勇氣、生存、重生、自由

　　堪稱奧斯卡最大黑馬的《刺激 1995》（The Shawshank Redemption）非常勵志，講述一個冤獄的小人物 Andy，在十幾年的監獄體制中成功脫逃，獲得自由。而主角的同夥好友與敵人反派每人都有不同的遭遇，電影藉由這些角色也反映出各種人性與行為。此片雖沒有得到奧斯卡最佳影片，卻是美國史上被票選為前一百大，而在當年的百視達（Blockbuster）錄影帶店盛行時，倒吃甘蔗還曾是美國人最喜愛租片的電影（記得當時我要租還租不到，跑了好多錄影帶店才搶到最後一份拷貝）。兩幕最令人感動的場景皆來自音樂的設計與鋪陳：

Keypoint｜聆聽欣賞

1. **象徵「自由」的既有／非原創音樂。** 主角 Andy 不顧典獄長在外面吶喊，他把廣播室的門反鎖，然後將莫札特歌劇《費加洛婚禮》（Le Nozze di Figaro）的唱盤調到最大聲，讓整個監獄都聽到。所有正在工作的犯人瞬間停下來，他們不懂這些義大利女人在唱什麼，但彷彿在那一刻，他們所有的煩惱與罪惡都被音樂洗滌了。這幕用的音樂是莫札特的歌劇（非原創音樂），雖然不是湯瑪斯·紐曼寫的，但可算是整片的定錨處。關於這首歌劇在《刺激 1995》的作用，我還會在本書後面莫札特的章節做更詳細的分析。

2. **象徵「重生」的原創配樂。** 在電影尾聲，某天典獄長就寢點名時，發現 Andy 竟然不見了。他們一路追蹤，才發現這麼多年來，Andy 在他牆上的美女海報後面，挖了一個很長的坑道。Andy 連夜爬行，一直爬到監

獄外面都不停息。當時天打雷劈、大雨狂灑，但是 Andy 卻從泥沼中站起來，張開雙臂享受重生後的雨水。這幕有基督徒「受洗」儀式的象徵，從很細微的管弦樂聲響起，一直到他張開雙臂的那一刻，音樂才突然有了戲劇性的轉折。湯瑪斯·紐曼從《刺激 1995》首次入圍奧斯卡金像獎，正是用這種「紐曼式」配樂：神祕深邃的電子和弦，加上淡淡幽靜的弦樂，呈現出一種空靈內斂的氣質。

只出現過兩次的主題曲

如前所說，湯瑪斯·紐曼的主旋律一向沒有太強烈的記憶點，但就是這種平實不奢的風格，更適合男主角 Andy 臥薪嘗膽的個性。若真要說最出色的主旋律，那就是僅出現兩次的主題曲（第一次是〈Suds On The Roof〉，第二次則是〈End Title〉）。

主題曲第一次出現是原聲帶中〈Suds on the Roof〉在炎夏工作的囚犯們享受微風與冰啤酒之刻。Andy 和典獄長打交道：他幫忙做帳，但要求同伴們享用冰啤酒與不被打擾的休息。第二次主題曲出現已是電影結束時。此時的 Andy 已獲重生，他與好友 Red 終於相聚，主題曲以〈End Title〉再次出現，旋律釋放出開闊自由的氣息，鏡頭拉高至整片藍色海洋。看到此時不禁令人感動得會心一笑，惡人自食其果，好人終究得到自由。這部片一直是我心中 Top 5，除了激勵人心的劇情，那不喧賓奪主但又能推波助瀾的配樂，才是背後最大功臣。

推波助瀾的《刺激 1995》

電影中有兩幕最令人動容的場景，皆來自音樂的設計與鋪陳：

1. **象徵「自由」的既有／非原創音樂。**主角 Andy 不顧典獄長在外面呐喊，把廣播室的門反鎖，將莫札特歌劇《費加洛婚禮》調到最大聲，讓整個監獄都聽到。所有正在工作的犯人瞬間停下來，彷彿在那一刻，他們所有的煩惱與罪惡都被音樂洗滌了。

2. **象徵「重生」的原創配樂。**電影尾聲，某天典獄長就寢點名時，發現 Andy 不見了。Andy 挖了一個很長的坑道，連夜爬行越獄。Andy 在大雨中張開雙臂享受重生後的雨水，這幕有基督徒「受洗」儀式的象徵，從很細微的管弦樂聲響起，一直到他張開雙臂的那一刻，音樂才突然有了戲劇性的轉折。正是這種「紐曼式」配樂：神祕深邃的電子和弦，加上淡淡幽靜的弦樂，呈現出一種空靈內斂的氣質，讓湯瑪斯・紐曼首次因為《刺激 1995》入圍奧斯卡金像獎。

 全片的主旋律沒有太強烈的記憶點，最出色的主旋律，就是僅出現兩次的主題曲。第一次出現是原聲帶中〈Suds on the Roof〉在炎夏工作的囚犯們享受微風與冰啤酒之刻。第二次主題曲出現是電影結束時。此時的 Andy 已獲重生，他與好友 Red 終於相聚，主題曲以〈End Title〉再次出現，旋律釋放出開闊自由的氣息，鏡頭拉高至整片藍色海洋。

韻味十足、後勁超強
的《女人香》

《女人香》(Scent of a Woman)描述一個貴族學校的窮學生 Charlie 如何被其他紈絝子弟捉弄。當其他同學有錢去瑞士滑雪，Charlie 卻必須打工賺錢。他結識了脾氣暴躁的盲人中校 Frank Slade。兩人的相處過程既逗趣又感性：從開跑車到中校和美女在餐廳中跳起探戈，菜鳥學生不知如何和看遍世態炎涼的中校相處；本來打算求死的中校，卻被 Charlie 勸退，也導致中校最後一刻為 Charlie 在學校法庭中挺身而出，尤其在法庭那場戲令人拍案叫絕。《女人香》非傳統的學院故事，不僅令艾爾·帕西諾(Al Pacino)獲得奧斯卡最佳男主角，也得到了最佳影片和最佳劇本三項大獎。為這麼棒的電影寫配樂，湯瑪斯·紐曼很可惜居然又落獎了！

不按牌理出牌的合成器

在金獎電影《女人香》中，湯瑪斯·紐曼不按牌理出牌的獨特風格，讓這部文藝片更立體多面。首先他在主題曲〈Scent of a Woman〉使用的合成器就令人玩味無窮：〈Scent of a Woman〉用各種撥弦樂器混合電子合成器，彷彿像曼陀林與吉他的交織，多彩繽紛、生動有趣。在九〇年代傳統好萊塢文藝片，算是非常大膽創新的表現。紐曼用這種風格描述學生戲弄老師的惡作劇，他另外還加上蘇格蘭風笛和豎琴（可能有點受到《春風化雨》〔Dead Poets Society〕莫里斯·賈爾〔Maurice Jarre〕的配樂風格啟發）。這樣的開頭方式，也讓人好奇：《女人香》到底在說什麼故事？

一曲探戈，為之瘋狂

　　和《刺激 1995》很像的是，《女人香》有一首非常棒的非原創音樂貫穿高潮。相信許多影迷會去買《女人香》的原聲帶也是因為這首曲子〈Por Una Cabeza〉，因為這首音樂實在太紅了，在《辛德勒的名單》、《艾薇塔》（Evita）與許多古典音樂家都曾改編演奏。記得我在台灣某次幫扶輪社演出時，選了這首音樂，竟獲得全場六百多人起立鼓掌。會後還有社友們馬上飛奔去買《女人香》的電影原聲帶，可見多少人為它癡狂！

　　電影使用一首熱情精湛的探戈名曲，來代表見多識廣、歷經人生的中校，而湯瑪斯・紐曼用含蓄委婉的蘇格蘭風笛與豎琴，來打造靦腆高校生 Charlie 的個性。這麼反差的音樂類型（探戈和蘇格蘭學院風笛），若不是劇情角色寫得精彩，否則永遠不會出現在同一部片，這也再次證明音樂輔助角色刻劃的重要性。

韻味十足的《女人香》

在《女人香》中，湯瑪斯·紐曼不按牌理出牌的獨特風格，讓這部文藝片更立體多面。

1. **主題曲〈Scent of a Woman〉：** 當中使用合成器令人玩味無窮。他用各種撥弦樂器混合電子合成器，彷彿像曼陀林與吉他的交織，多彩繽紛、生動有趣。在九〇年代傳統好萊塢文藝片，算是非常大膽創新的表現。紐曼用這種風格描述學生戲弄老師的惡作劇，他另外還加上蘇格蘭風笛和豎琴（可能有點受到《春風化雨》莫里斯·賈爾的配樂風格啟發）。這樣的開頭方式，讓人好奇：《女人香》到底在說什麼故事？
2. **貫穿全劇的非原創音樂：**《女人香》有一首非常棒的非原創音樂，那就是〈Por Una Cabeza〉。這首音樂太紅了，在《辛德勒的名單》、《艾薇塔》與許多古典音樂家都曾改編演奏。
3. **反差音樂類型輔助角色：** 電影使用一首熱情精湛的探戈名曲，來代表見多識廣有人生歷練的中校；而用含蓄委婉的蘇格蘭風笛與豎琴，來打造靦腆高校生 Charlie。這麼反差的音樂類型（探戈和蘇格蘭學院風笛），再次證明音樂輔助角色刻劃的重要性。

離小金人最近的
《1917》

《1917》講述第一次世界大戰發生的故事。為了替國家傳達訊息，兩個英國菜鳥兵必須步行深入敵方領土，向六英里外的另外一個部隊傳達消息，以防一千六百名英國士兵落入德軍的陷阱而被屠殺。

《1917》應該是湯瑪斯·紐曼最接近小金人的作品了。在片頭曲，他故意

誤導觀眾，用柔和的弦樂、鋼琴和大提琴獨奏開場，但是隨即在〈Up the Down Trench〉便產生了截然不同的音樂風格。湯瑪斯・紐曼用合成聲脈動、打擊樂節奏以及不和諧的半音階，不斷讓電影進入緊張恐懼中。這跟他之前溫柔敦厚的紳士風格真是天差地遠啊！

電影最讓人津津樂道的便是使用最高規格的技術與一鏡到底的長鏡頭。其實紐曼和導演山姆・曼德斯（Sam Mendes）在《007系列》、《美國心玫瑰情》（American Beauty）已經合作多次，對導演的要求與合作默契也非常清楚。而紐曼接手過約翰・威廉斯的《間諜橋》與約翰・巴瑞的《007》主題而重新編曲，可以說他在好萊塢發展的機運一直是不錯的。但也許因為沒有非常明顯的原創風格，導致他一直和小金人擦身而過。

這次是紐曼頭一回做戰爭片配樂，他融合了其他配樂大師的風格，從極簡音響主義家漢・季默（《敦克爾克大行動》〔Dunkirk〕）、融合古典音樂的達利歐・馬里安利（《最黑暗的時刻》〔The Darkest Hour〕），到用大提琴獨奏的約翰・威廉斯（《藝妓回憶錄》），甚至在〈Lockhouse〉這一曲寫出和《紙牌屋》（House of Cards）幾乎一模一樣的旋律、節奏與key，可以聽出紐曼非常想「融合主流」並「突破自己」。

但也正是這樣，我反而感到更困惑了：雖然此《1917》的配樂非常顛覆，但原來我們熟悉的「Newman Style」變少了！難道正是因為這樣，奧斯卡電影學院決定讓紐曼第十五次與小金人錯過嗎？對一個配樂家而言，要模仿、延伸任何樂派風格都不是難事，但若為了迎合大眾口味而失去獨特的原汁自我，做出有點Buffet（自助餐）的配樂，那也許會失去一堆老鐵。我這番話肯定會激怒紐曼迷，但從他寫過的音樂看來，最早期的《刺激1995》和《女人香》，雖無令人朗朗上口的主旋律，卻有獨特的清新空靈風格，是可以繼續延伸成為好萊塢另一股清流的。而且誰又能説紐曼的氣質

style，不能用在戰爭片呢？搞不好效果更好呢！

綜觀而言，《1917》是紐曼音樂生涯最大的突破，批評歸批評，我還是非常喜歡這部片的原聲帶（只是期待不要有那麼多其他大師的影子在裡面）。不過，紐曼畢竟是好萊塢數一數二的大作曲家，但是十五次全都和小金人擦身而過，也實在太倒楣了！讓人不禁要搔頭好奇他是否該改個名字，也許把本名 Thomas 換成 Tom（像 Tom Cruise 那樣，每部片尤其去年的《捍衛戰士：獨行俠》〔Top Gun: Maverick〕不斷刷新票房紀錄），會不會更好運呢？

♩ ♫ **音樂教室** ｜ Music Classroom ♪ ♬

融合主流尋求突破的《1917》

《1917》應該是湯瑪斯·紐曼最接近小金人的作品了，也是他頭一回做戰爭片配樂。

1. **片頭曲：** 他故意誤導觀眾，用柔和的弦樂、鋼琴和大提琴獨奏開場，但是隨即在〈Up the Down Trench〉便產生了截然不同的音樂風格。湯瑪斯·紐曼用合成聲脈動、打擊樂節奏以及不和諧的半音階，不斷讓電影進入緊張恐懼中。

2. **滿滿大師背後靈：** 片中融合了其他配樂大師的風格，從極簡音響主義家漢·季默（《敦克爾克大行動》）、融合古典音樂的達利歐·馬里安利（《最黑暗的時刻》），到用大提琴獨奏的約翰·威廉斯（《藝妓回憶錄》），甚至在〈Lockhouse〉這一曲寫出和《紙牌屋》幾乎一模一樣的旋律、節奏與 key，可以聽出紐曼非常想「融合主流」並「突破自己」。

Alexandre Desplat

亞歷山大・戴斯培 | 法國 1961-

「我想：『哇！這就是為什麼我要當作曲家。』這些電影如此美麗、如此強烈，而音樂可以成為情感的重要組成。」

"There are moments in my life where I was blown away and thought, 'Wow, that's why I chose to be a film composer.' These films are so beautiful and so strong, and the music can be very much part of the emotion."

學歷 | 巴黎音樂學院

師承 | Claude Ballifs, Iannis Xenakis

代表作 |

◎《Ki lo sa?》1985
◎《戴珍珠耳環的少女》2003（金球獎最佳原創配樂提名）
◎《諜對諜》2005
◎《面紗》2006（金球獎最佳原創配樂）
◎《色戒》2007
◎《班傑明的奇幻旅程》2008（奧斯卡金像獎最佳原創音樂提名）
◎《王者之聲》2010（英國電影學院獎最佳電影音樂）
◎《亞果出任務》2012（奧斯卡金像獎最佳原創音樂提名）
◎《歡迎來到布達佩斯大飯店》2014（奧斯卡金像獎最佳原創音樂）
◎《水底情深》2017（奧斯卡金像獎最佳原創音樂）

席捲美國影壇的
歐洲配樂家

這篇要來介紹我近年來「最」喜愛的配樂家亞歷山大·戴斯培！自從聽過《面紗》（The Painted Veil）的電影配樂，我就知道這人將來會在好萊塢發光發熱。不是我自誇，但我看人通常蠻準的，當時看完這部獨立小品，就開始認真聆聽戴斯培所有的配樂作品。聽完他寫的《王者之聲》和李安的《色戒》配樂後，我更認定這人將來不得了。而且他個性謙虛，事業一定會走得很長久！

果然不出我所料，**戴斯培不僅得了兩座奧斯卡，現在也早就是好萊塢配樂一哥**。而跟著戴斯培的信徒後輩，至今也跟著 D 哥在好萊塢嶄露頭角。然而，好萊塢競爭這麼激烈，一個歐洲外來客，怎麼在不到幾年的時間就完全席捲美國影壇了呢？

配樂圈最受寵的混血兒：
亞歷山大·戴斯培

亞歷山大·戴斯培被譽為是 1920 年代作曲家喬治·德勒呂（George Delerue）和莫里斯·賈爾最成功把音樂輸入美國的法國音樂家。年輕時他曾就讀巴黎音樂學院，和克勞德·巴瑞夫（Claude Ballif）與希臘現代作曲大師澤納基斯（Xenakis）學習。後來他赴美國繼續鑽研作曲。在美國的學生生活，也替他埋下成為好萊塢配樂一哥的種子。

1985 年，戴斯培為喜劇電影《Ki lo sa》配樂，從此他的事業一飛沖天，至今已寫出超過五十部的電影作品。2003 年他為《戴珍珠耳環的少女》

（Girl with a Pearl Earring）配樂，得到了金球獎、英國電影和電視藝術學院及歐洲電影獎的提名，突然間，亞歷山大·戴斯培開始受到國際注目，工作邀約鋪天蓋地湧上來，D 哥接片接到手軟，口袋麥可麥可的。

開玩笑的啦！戴斯培其實是個非常謙虛自持的作曲家。如果因為一大堆邀約而開始什麼電影都接，也許他的事業很快就 game over。我最欣賞的就是他不為迎合主流，而保有自己的初心與原則。戴斯培最擅長的是文藝片，即便他也配過一些動作冒險片，但舉凡是《諜對諜》（Syriana）、《面紗》、《班傑明的奇幻旅程》、《王者之聲》，還是《色戒》、《亞果出任務》（Argo）等，這些金獎電影的暴力成分極低，但抒情氣息卻更濃重。他的音樂充滿了迷濛優雅的貴氣與「Je ne sais quoi」（我什麼都不知道、無法解釋）的法式神祕美感，我想這要歸功他所使用的樂器。

「Je ne sais quoi?」法國的優雅與巴爾幹的神祕美

戴斯培是法國、希臘混血兒（母親是希臘人），在他的音樂脈動中，自然流動著東歐和巴爾幹樂器的血液，也因此，他的音樂在一貫流行艾佛瑞·紐曼至約翰·威廉斯承傳下來的「經典好萊塢」配樂公式的美國影壇，就變得非常出眾！

其實所謂的「經典好萊塢」並不能三言兩語就解釋清楚，但若要簡單的辨識，那就是用大型管弦樂不斷演奏出非常「顯像」（concrete）的主題曲。這在本書其他章節討論過的幾個大師都能清楚聽見。戴斯培雖然也有主題曲，但是他並不會一直洗腦式地重複出現主題。我認為戴斯培更像是調色大師，他的音樂比較是隱性的。他在做音樂前會考慮：**「我為什麼在這裡配樂？我可以給這部片什麼東西？為什麼他們需要我來做配樂？」**這

樣反覆不斷省思，戴斯培不僅保有了自己的謙遜，也能提醒自己不要一直把音樂狂塞進影片。畢竟，less is more，多不見得就是好。對我而言，他真的是蠻「法國」的！法國人的言行舉止含蓄柔軟又有點神祕，而法國的音樂總是那麼優雅浪漫、淡淡的 sentimental。就像精緻小巧的法國菜和甜點，一個法國音樂家永遠不會寫出美式的激昂強霸、super size、重口味又充滿油脂的音樂。

戴斯培寫過的每部片我都太喜歡，很難取捨。但因為篇幅有限，這裡就介紹我最喜愛的兩部配樂。

其實國王沒有那麼兇：
《王者之聲》

英國亞伯特（Albert）王子從小結巴，個性內向自卑，從來沒想到自己未來會成為英國國王，卻因為哥哥愛德華八世不愛江山愛美人，寧可遜位也要迎娶離婚的美國婦人華麗絲（Wallis Simpson）而變成英國國王。亞伯特王子繼位，成為英國國王喬治六世後，馬上要面對的就是二次世界大戰。面對滔滔不絕、能言善辯的敵人希特勒，再怎麼口吃的喬治六世也需要大聲開口演講鼓舞英國軍民氣勢。他該如何是好？

《王者之聲》是我百看不膩的經典好片，除了激勵成分爆表，描述一個人為了克服先天障礙，並在有生之年得不斷勇敢地與恐懼並行，《王者之聲》更表達了「階級意識」在主角（喬治六世）和配角（口吃治療師）所造成的後天困擾。因為我曾歷經過舞台恐懼症，小時候也有口吃，因此每次看完《王者之聲》都很感動。我想，如果英國國王能早點放下階級意識，也許他的口吃會更快治療好。但話說回來，如果一國之君真能夠那麼輕鬆放下

階級傳統,那他也不叫「英國國王」了,對吧?不管是要面對外在的動盪變遷,或與看起來像江湖術士的口吃治療師,甚至不斷逼近的德軍希特勒對抗,喬治六世必須先克服他的「心魔」——自卑、不信任、根深蒂固的階級意識與偏見,才能拯救國家。

當既有音樂遇見原創音樂?

由於這部片探討的是一個人的內心世界,所以雖是講國王在二戰期間的故事,卻沒有任何暴力血腥的成分。戴斯培的配樂風格採用古典鋼琴協奏曲的方式,在電影最重要的幾個場景和莫札特、貝多芬的音樂無縫接軌,堪稱是「Score Music」(原創音樂)、「Source Music」(既有音樂)與「非原創音樂」(Non-Original Music)的最佳示範。讓我們就來看看戴斯培如何在這幾場戲處理原創音樂和既有音樂:

Keypoint │ 聆聽欣賞

1. **原創音樂:**片頭曲/主題曲〈The King's Speech〉。為了襯托影片的古典貴族氣息,戴斯培用仿似莫札特鋼琴風格的阿貝爾替低音(Alberti Bass)打造主題曲,以遊走大小調的詭譎,來代表國王心情的反覆忐忑。而為了加強帝王氛圍,除了兩首經典貝多芬,戴斯培甚至為醫師和醫師娘寫了一段音樂,和貝多芬的《皇帝鋼琴協奏曲》非常相似。光從這首小曲就可以看出 D 哥的配樂硬底子。

2. **既有音樂/非原創音樂:**莫札特《費加洛婚禮》。當時還未繼位的亞伯特王子,來到口吃治療師 Lionel 的診所。Lionel 打賭 Bertie(亞伯特王子小名)絕對可以順利唸完文章。Bertie 當然不信,因此 Lionel 請王

阿貝爾替低音 Alberti Bass

是將和弦以「低、高、中、高」的順序排列的伴奏模式。在古典時期，阿貝爾替低音相當流行，一些知名的古典派作曲家例如：海頓、莫札特、貝多芬早期的奏鳴曲多半會使用。

子戴上耳機，聽莫札特的《費加洛婚禮》序曲，然後唸一篇莎士比亞的文章，順便錄下他的聲音。煩躁的王子根本無心聽《費加洛婚禮》，他抱怨音樂太大聲聽不見自己的聲音。但正因為聽不見自己的說話聲音，Bertie 才能自在地唸出莎士比亞。這是電影非常巧妙的一處：用既有音樂《費加洛婚禮》旋律當全片背景，也把它當作是治療國王口吃的第一顆良藥。俗說音樂能治療，看來真沒錯啊！

3. **非原創音樂：**貝多芬《第七號交響樂》慢板第二樂章。全片最高潮落在國王在二次世界大戰開戰前，向全英國人民演講，正式向德軍宣戰。電影選擇用這首音樂也是高招：其實貝多芬《第七號交響樂》慢板第二樂章有「送葬進行曲」的氛圍，規律的節奏和小調的幽暗，完全烘托了戰爭前那種風雨欲來的不安和陰沉，當國王開始演說，音樂越走越激昂，從一開始的低沉憂鬱，轉為凱旋勵志的輝煌。藉由貝多芬的音樂在這場長達八分鐘的演說表達了劇中人的心境轉折，真是 GENIUS！！

4. **原創音樂＋非原創音樂：**〈Lionel & Bertie〉銜接藉由貝多芬《第五號鋼琴協奏曲》。當國王成功演說離開時，戴斯培寫了〈Lionel & Bertie〉來銜接貝多芬《第五號鋼琴協奏曲》，俗稱《皇帝鋼琴協奏曲》。在風格、

語法和調性上，戴斯培寫的簡直和貝多芬如出一轍，若不知是戴斯培後來才寫的配樂，很多人可能會以為這是貝多芬的某個樂章！而這也正是 D 哥高明之處：寫出仿似既有音樂但又完全不失自己氣質的音樂。在貝多芬《第五號鋼琴協奏曲》的音符緩緩響起，國王和 Lionel 用眼神致敬，感謝他曾經付出的一切，隨即國王和妻女走向大英帝國人民，接受歡呼。雖然貝多芬的音樂一向剛強熱情，但此時的音樂是非常柔和溫暖的，藉此顯現英國國王鐵漢柔情的一面。全劇在溫暖的音符中結束。

連奧斯卡評審都叫好！
《歡迎來到布達佩斯大飯店》

狂奪四座奧斯卡金像獎的《王者之聲》，雖然沒有給 D 哥最佳電影音樂獎，但卻把他的事業推向更高峰。好不容易在《歡迎來到布達佩斯大飯店》（The Grand Budapest Hotel），D 哥終於拿下人生的第一座奧斯卡小金人！讓我們來看看他究竟如何受到評審青睞。

其實這部電影的內容我完全忘記了，但是音樂卻讓人耳目一新。我發現，幫歐洲電影配樂的 D 哥好像更自在，比起幫好萊塢大片配樂的風格，他更大膽、實驗、風趣、幽默。

Keypoint │ 聆聽欣賞

《歡迎來到布達佩斯大飯店》的配樂融合了各種歐洲民俗音樂風格，其中包括：

1. **俄羅斯民謠色彩：**在〈Moonshine〉、〈The Linden Tree〉等，戴斯培無

克服恐懼的《王者之聲》

戴斯培的配樂風格採用古典鋼琴協奏曲的方式，在電影最重要的幾個場景和莫札特、貝多芬的音樂無縫接軌，堪稱是「原創音樂」、「既有音樂」與「非原創音樂」的最佳示範。

1. **原創音樂**：片頭曲／主題曲〈The King's Speech〉。為了襯托影片的古典貴族氣息，用仿似莫札特鋼琴風格的阿貝爾替低音打造主題曲。戴斯培以遊走大小調的詭譎，來代表國王心情的反覆忐忑。為了加強帝王氛圍，除了兩首經典貝多芬，他甚至為醫師和醫師娘寫了一段音樂，和貝多芬的《皇帝鋼琴協奏曲》非常相似。

2. **既有音樂／非原創音樂**：莫札特《費加洛婚禮》。醫師請王子戴上耳機，聽莫札特的《費加洛婚禮》序曲，然後唸一篇莎士比亞的文章。煩躁的王子抱怨音樂太大聲，但正因為聽不見自己的聲音，王子才能自在地唸出莎士比亞。這是電影非常巧妙的一處：用既有音樂《費加洛婚禮》旋律當全片背景，也把它當作是治療國王口吃的第一顆良藥。

3. **非原創音樂**：貝多芬《第七號交響樂》慢板第二樂章。全片最高潮落在國王於二次世界大戰開戰前，向全英國人民演講，正式向德軍宣戰。電影選擇用這首音樂也是高招：其實貝多芬《第七號交響樂》慢板第二樂章有「送葬進行曲」的氛圍，規律的節奏和小調的幽暗，完全烘托了戰爭前那種風雨欲來的不安和陰沉，當國王開始長達八分鐘的演說，音樂越走越激昂，從一開始的低沉憂鬱，轉為凱旋勵志的輝煌。

4. **原創音樂＋非原創音樂**：〈Lionel & Bertie〉＋貝多芬《第五號鋼琴協奏曲》。當國王成功演說離開時，戴斯培寫了〈Lionel & Bertie〉來銜接貝多芬《第五號鋼琴協奏曲》，俗稱《皇帝鋼琴協奏曲》。在風格、語法和調性上，戴斯培寫的會讓人誤以為是貝多芬的某個樂章！而這也正是他的高明之處：寫出仿似既有音樂但又完全不失自己的氣質。雖然貝多芬的音樂一向剛強熱情，但此時的音樂是非常柔和溫暖的，藉此顯現英國國王鐵漢柔情的一面。

論是從節奏、音調還是俄羅斯三角琴（Balalaikas），他都使用俄羅斯特有的撥弦樂器與打擊樂器來增加音色與節奏變化。

2. **融合中東音樂的打擊樂器和節奏的原創樂曲：**例如〈A Dash of Salt〉、〈Escape Concerto〉。

3. **充滿歐洲風味的「非原創音樂」：**巴洛克大師韋瓦第、開場瑞士民謠 Yodeling〈s'Rothe-Zauerli-Ose Schuppel〉、俄羅斯民謠〈Kamarinskaya〉。

在聽這部電影配樂時，我發現自己竟然會不由自主地邊聽邊笑。逗趣、活潑、追趕跑跳碰的瘋狂，又有許多過去大師的影子，這也許是 D 哥的法式幽默終於發威了？總之，此部風格非常「不好萊塢」，而且也與戴斯培之前的文藝氣質路線完全不同，我想奧斯卡電影學院可能看上這點，發現 D 哥終於突破自我了，因此趕快頒發第一座奧斯卡，以示褒揚！整部配樂就像是充滿驚喜的珠寶盒，幾乎每一個曲子都有令人 WOW 的地方，甚至覺得他越寫越上癮，令人聽到捧腹：實在太有意思了！如果要收藏戴斯培的經典專輯，《歡迎來到布達佩斯大飯店》絕對是我大推的首選。

幽默驚喜的《歡迎來到布達佩斯大飯店》

《歡迎來到布達佩斯大飯店》為戴斯培拿下人生的第一座奧斯卡小金人！他的法式幽默終於發威了，非常「不好萊塢」，也與他之前的文藝氣質路線完全不同，讓人耳目一新，比起幫好萊塢大片配樂，風格上更大膽、實驗、風趣、幽默，是他最值得珍藏的作品。其中配樂融合了各種歐洲民俗音樂風格，包括：

1. **俄羅斯民謠色彩：**在〈Moonshine〉、〈The Linden Tree〉等，戴斯培無論是從節奏、音調還是俄羅斯三角琴（Balalaikas），都使用俄羅斯特有的撥弦樂器與打擊樂器來增加音色與節奏變化。
2. **融合中東音樂的打擊樂器和節奏的原創樂曲：**例如〈A Dash of Salt〉、〈Escape Concerto〉。
3. **充滿歐洲風味的「非原創音樂」：**巴洛克大師韋瓦第、開場瑞士民謠 Yodeling〈s'Rothe-Zauerli-Ose Schuppel〉、俄羅斯民謠〈Kamarinskaya〉。

Justin Hurwitz

賈斯汀‧赫維茲 | 美國
1985-

<div style="writing-mode: vertical-rl">

08 美夢成真 La La Land，好萊塢最年輕的金獎大師

</div>

「創作的過程通常就是我坐在鋼琴前非常非常久，然後鑽研每一條旋律和動機，
一條接著一條，寫出來又拋棄，再寄給導演，再把它們拋棄……直到最後那條完美的旋律出來。」

"Everything starts with me sitting at the piano for a very, very long time,
going through one melody idea after another, after another. Throwing them out.
Sending them to [director Damien Chazelle]. Then, throwing them out.
Until we have the right melody or melodies."

學歷 | 哈佛大學

代表作 |

◉《進擊的鼓手》2014（葛萊美獎最佳視覺媒體原聲帶提名）

◉《樂來越愛你》2016（奧斯卡金像獎最佳原創音樂）

◉《登月先鋒》2018（金球獎最佳原創配樂）

連莫札特都會嫉妒
的爆棚運氣

在好萊塢打混不是件易事，大多數配樂家要等事業高峰或中年後才能拿到一座奧斯卡小金人，甚至也有如湯瑪斯·紐曼被提名十幾次終究還是與奧斯卡擦身而過。好萊塢本來就臥虎藏龍，天賦是基本配備，但若沒有「機運」，即便再有才也很難有戲唱。今天要講的這位不僅是近年來最年輕的奧斯卡配樂獎得主，甚至他在寫完第二部片就中獎了，而且一下子拿下兩座小金人！到底是誰這麼走運，連莫札特都要嫉妒？

賈斯汀·赫維茲出生於加州，爸爸是作家、媽媽是芭蕾舞者（後來成為護士）。中學時他在威斯康辛音樂學院上課，天天被巴哈、蕭邦、貝多芬的音樂環繞，理當就是一直往音樂學院發展下去。令人訝異的是，高中畢業後賈斯汀沒有選擇音樂學院，反而進了哈佛大學（雖然還是主修音樂──作曲和配器法）。

嚴格說起來，賈斯汀的藝術 DNA 與家族光環沒有其他配樂大師顯赫，他也不算是「音樂名校」畢業的高材生，但是賈斯汀卻能在剛滿三十一歲就拿下**兩座奧斯卡獎**。他不僅有實力，也真是運氣爆棚！其實他最幸運的，就是認識了大學室友達米恩·查澤雷（Damien Chazelle）──《樂來越愛你》和《進擊的鼓手》（Whiplash）金獎導演。

美國的音樂名校

美國的音樂名校，不是並列全國第一的茱莉亞學院與印第安納大學音樂系（Indiana University Bloomington），就是附屬約翰霍普金斯的琵琶第音樂學院（Peabody Institute of The Johns Hopkins University）、紐約曼哈頓音樂學院（Manhattan School of Music）、王力宏唸過的柏克萊音樂學院（Berklee College of Music）、紐約曼寧斯音樂學院（Mannes School of Music）、新英格蘭音樂學院（New England Conservatory），再不然就是歐柏林音樂學院（Oberlin）、克里夫蘭音樂學院（Cleveland Institute of Music）、南加大、洛杉磯大學、萊斯大學（Rice University）、德州大學奧斯汀分校（University of Texas at Austin），甚至要唸研究所也有耶魯大學（Yale School of Music）等院校。因此哈佛大學音樂系真的不太能以「音樂名校」和以上相提並論。

從室友變成
黃金拍檔的追夢旅程

在哈佛，賈斯汀和達米恩簡直可用「相見恨晚」形容。賈斯汀主修音樂，達米恩專攻電影。達米恩原來的夢想是當音樂家打爵士鼓，但在普林斯頓高中被魔鬼老師狂操（這段過程變成電影《進擊的鼓手》），他才發現其實自己沒有音樂天賦而改修電影。

碰上也是音樂出身的室友，賈斯汀可謂找到知己，兩人一拍即合，惺惺相惜，在學生時代就開始共創電影作品。說到這我打個岔：我非常相信人的命運冥冥之中是被牽引的。對達米恩來說，他雖然沒有音樂天賦，卻在哈佛認識了他這生最重要的音樂搭檔；而對賈斯汀而言，達米恩的電影正

好給他發揮天賦的舞台。如果他們兩個今天的室友不一樣，也許就不會有《樂來越愛你》和《進擊的鼓手》這麼精彩的電影與音樂。我覺得，如此Hollywood 的美夢成真故事，不被拍成電影真的太可惜了！

《進擊的鼓手》： 魔鬼訓練是真的！

大一菜鳥 Andrew 進入音樂名校並且接受名師 Fletcher 指導，備受老師嚴格的身心精神壓迫仍毫不放棄。Andrew 為了贏得核心鼓手的位置和女友分手，連出車禍還是不要命地堅持趕到現場演出，更不用提他每天練鼓練到雙手沾滿鮮血。然而，這麼走火入魔的認真態度，卻因為後來打傷 Fletcher 遭到學校開除。他心有不甘後來匿名指證 Fletcher 不當教學，而害 Fletcher 被解雇。幾個月後他在酒吧碰到 Fletcher，老師大方邀請他參加音樂節樂團打鼓，但其實老師早已知道 Andrew 就是當初指證他的罪魁禍首，所以 Fletcher 在演出當晚在舞台上對 Andrew 進行報復，故意給 Andrew 錯誤的歌曲羞辱他。電影尾聲，曾經是師生的兩個敵人共同完成樂曲，全劇在不斷進擊的鼓聲中高潮落幕。

這位老師到底是變態惡魔還是用心良師？需要用這麼諷刺、暴力、捉摸不定的殘酷方式試煉學生嗎？雖然很多同行看過這部片覺得「太誇張」，但對我而言，主角的經歷是非常真實的。話說我人生中的四個音樂老師──從第一位用鐵的紀律鞭策我的波蘭鋼琴家 Halina Paczkowska，第二位大學教授完全摧毀了我的自信，第三位碩士班教授用積極正面的教學方式讓我走出舞台恐懼症並重回鋼琴巔峰狀態，到第四位波士頓大學的鋼琴教授、義大利天才大師 Anthony di Bonaventura 令我發現要在鋼琴

上登峰造極實是艱鉅任務（他曾兩度告訴我，如果再這樣彈琴，他就要把我踢出博士班），每位老師均在我人生的每個轉角留下難以抹滅的深刻影響。因此當我看完《進擊的鼓手》主角不顧家人勸告與自己越漸憂鬱也要完成音樂夢的那種幾近瘋狂的執著，其實就像看到了當年的自己。

來自地獄的爵士樂：每次只錄一個音符

取材自導演個人的故事，從十八分鐘的短片發展成榮獲世界各大獎的黑馬電影，《進擊的鼓手》從頭到尾都是充滿活力能量的爵士樂。飾演主角的男演員麥爾斯·泰勒（Miles Teller）雖然從十五歲就自學爵士鼓，後來還會彈鋼琴、吉他等，但是為了這角色，他還是每週上三天各四小時的爵士鼓。而得到奧斯卡最佳男配角的 J. K. 西蒙斯（J. K. Simmons）年輕時在大學主修聲樂、副修作曲與指揮，所以這個卡司是真槍實彈，不是來混的！

在開拍的前一年，導演達米恩就和死黨作曲家賈斯汀討論所有爵士樂在電影創作的細節。其實兩人一開始有考慮過管弦樂，但後來覺得爵士大樂隊風格更適合這部片，為此，賈斯汀還特別錄製了一些單音軌的真實樂器（例如銅管、鼓、鋼琴等等），每次都是一個音符一個音符錄好才後製。這種做法能用樂手做不到的方式堆積與操控音符，所以才能做出放慢節奏（電影大多數的音符都慢到了 1/3 拍），並產生出爵士大樂隊「地獄版」來符合劇情的暗黑色彩。

不是人能打的爵士鼓：BPM ＝ 400 ？？

整個原聲帶和一般的爵士大樂隊經典唱盤很不一樣，因為作曲家用數

位處理，所以這是帶有「電子音樂」味道的經典爵士。

電影主題曲〈Whiplash〉（也是電影片名）更是選擇少見且不對稱的 7/8 拍，片中 Fletcher 一直不斷要求 Andrew 打鼓的速度要到 BPM=400（Beat Per Minute）。一般而言，BPM=60 就代表每一秒走一個 beat，所以 BPM 就是每分鐘打 60 個 beat，但是老師要求一分鐘要到 400 beat，OMG 這真的不是人能打的！電影很多場景讓待過音樂學院的我看到驚心動魄、冷汗直流。

想到大二時，我和幾個古典系生去選修印第安納大學最有名的爵士老師 David Baker 的聽寫課，他在上課第一天就叫大家輪流即興（improv），我們這幾個只會看譜演奏音樂的古典菜鳥，緊張到心臟都快跳出來，本來每天在蕭邦練習曲滑上滑下的飛速手指，突然像關機一樣不知道如何彈琴。如果你即興得太慢，他還會當眾叫你名字、把你揪出來，所以第二週自動退課的學生高達一半以上。而繼續待下去的學生，聽說全班拿到最高分數只有 C……。好消息是，最後過關的學生，聽力功力直接從幼稚園爆升到博士等級，可見老師還是要惡魔一點才能出高材生！

扯遠了，《進擊的鼓手》始終是我最喜愛的音樂片之一，電影原聲帶也是滿腔熱血，不看不聽你會後悔！

《進擊的鼓手》來自地獄的爵士樂

導演個人的故事，從十八分鐘的短片發展成榮獲世界各大獎的黑馬電影，從頭到尾充滿活力能量的爵士樂。開拍前一年，導演達米恩就和死黨作曲家賈斯汀討論所有爵士樂在電影創作的細節。其實兩人一開始有考慮過管弦樂，但後來覺得爵士大樂隊風格更適合這部片。

1. **電音版的經典爵士：**整個原聲帶和一般的爵士大樂隊經典唱盤很不一樣，因為作曲家用數位處理，所以這是帶有「電子音樂」味道的經典爵士。為此，賈斯汀還特別錄製了一些單音軌的真實樂器（例如銅管、鼓、鋼琴等等），每次都是一個音符一個音符錄好才後製。這種做法能用樂手做不到的方式堆積與操控音符，所以才能做出放慢節奏（電影大多數的音符都慢到了 1/3 拍），並產生出爵士大樂隊「地獄版」來符合劇情的暗黑色彩。
2. **魔鬼級的要求：**電影主題曲〈Whiplash〉（也是電影片名）更是選擇少見且不對稱的 7/8 拍，片中 Fletcher 一直不斷要求 Andrew 打鼓的速度要到 BPM=400。一般而言，BPM=60 就代表每一秒走一個 beat，所以 BPM 就是每分鐘打 60 個 beat，但是老師要求一分鐘要到 400 beat，這不是普通人能做到的！

《LA LA LAND》：
打破紀錄的「復古」歌舞劇

因為《進擊的鼓手》聲名大噪的達米安和賈斯汀，兩人開始進行早在六年前就籌備的《樂來越愛你》的電影製作。在兩年半內，賈斯汀寫過一千九百首歌，雖然大多數不是遭退件就是要求補寫。然而，也虧有這種

無限輪迴的寫作功力，才能讓《樂來越愛你》不鳴則已一鳴驚人。《樂來越愛你》不僅全球獲獎無數，包括單部電影最多金球獎的紀錄：**七座，還拿下了六座奧斯卡小金人，包含最佳女主角、最佳導演、最佳電影原聲帶和最佳電影歌曲**。除此之外，全球票房升破 4.5 億美金。2015 年我聽大街小巷都在唱著主題曲〈City of Stars〉，就連在電影院只會打瞌睡的我媽，看過片頭曲突然轉身跟我說：「這部片超好看！」我心想，電影還沒開始呢！只見後面兩小時看著老媽全神貫注地盯著大螢幕。到底是怎樣的魅力，讓《樂來越愛你》如此贏得男女老少的心呢？

Hollywood 式的美夢成真

其實電影的故事蠻簡單的，主要敘述一對在好萊塢發展追夢的情侶，Sebastian 想要開一間爵士酒吧，Mia 則想要成為演員，但因為現實的殘酷粉碎了兩人的理想，最終男女主角不得不離開彼此而各自去追夢。多年後兩人重逢都已功成名就，完成當年的事業心願，但是在最後相望中，他們知道彼此都無法忘懷曾經的摯愛。

就是因為劇情單純，《樂來越愛你》在拍攝手法與音樂的發揮才更特別吸睛。首先，電影以很多特別設計過的畫面向經典片致敬，例如《西城故事》、《大家都說我愛你》（Everyone Says I Love You）、《萬花嬉春》（Singin' in the Rain）等，而電影的色調，也從六〇年代的百老匯到電影海報中男女主角跳踢踏或在天文台裡飛起的梵谷式色調。當然最令人驚艷的，就屬片頭曲一鏡到底的歌舞開場。看似向經典大師致敬的模仿，其實重新拍攝困難重重，尤其在高速公路上邊唱歌邊跳舞，鏡頭還得捕捉每個角度並一氣呵成，真的看不出來達米恩之前只拍過「一部」長片！

兩年半寫出一千九百首歌，你還真不是普通的瘋狂！

而在創作配樂的過程，賈斯汀花了將近兩年半創作出一千九百首鋼琴 demo，這種執著比約翰・威廉斯當初為《第三類接觸》所寫的那三百種組合更瘋狂六倍！若這種態度寫出來的音樂再不得獎，那也只能說他太無才了！

除了土法煉鋼工作狂的態度，賈斯汀本人說，深深影響這部片的配樂素材，從爵士、百老匯到古典音樂都有。他大大稱讚約翰・威廉斯的《星際大戰》和《大白鯊》，也提了尼諾・羅塔在《教父》的配樂。影響他寫出鋼琴夜曲的則是夜曲大師約翰・菲爾德（John Field，蕭邦也深深被他影響）與蕭邦《夜曲作品 27 第二號降 D 大調》和《夜曲作品九第二號》，甚至在主題曲〈City Of Stars〉中能夠隱約聽見約翰・菲爾德《第二號 c 小調夜曲》的影子。賈斯汀最高明的配樂手法是將傳統濃厚的音樂和摩登新穎的靈感融合，聽著可以感受到傳統架構與熟悉的音調或手法，但也會驚豔於賈斯汀調配後的新創作。

大師的天才：兩首歌曲貫穿整部電影

和第一篇介紹的義大利國寶大師莫利克奈相似，《樂來越愛你》主要只以兩首歌曲貫穿整部電影。這是我認為未來賈斯汀會持續大放異彩，而且音樂事業走得很長遠的原因。用兩首音樂貫穿整部片，你要不是對自己很有信心，就是像莫札特有天賜的禮物，靈感源源不絕。我覺得賈斯汀兩種條件都具備！

這兩首歌曲分別是榮獲奧斯卡最佳電影歌曲的〈City of Stars〉，與〈The

Fools Who Dream〉。光是這兩首曲子就足以支撐超過兩小時電影大部分的片段，由於旋律非常洗腦，又用非常樸實的風格演唱，觀眾很容易產生共鳴並且朗朗上口。我認為這部片配樂最厲害的地方，是賈斯汀用看似樸實但實際很創新的手法顛覆經典。在這些歌曲中，觀眾能夠聽見時代的流動，所以看完整部片，也等於在近代西方音樂史走一遭了！

♪ ♫ **音樂教室** | Music Classroom ♪ ♫

樸實卻創新的《樂來越愛你》

賈斯汀寫過的歌，大多數不是遭退件就是要求補寫，正是這種無限輪迴的寫作功力，才能讓《樂來越愛你》。拿下了奧斯卡最佳電影原聲帶和最佳電影歌曲。全球票房升破 4.5 億美金。

1. **兩年半寫出一千九百首歌：**創作過程中，賈斯汀花了將近兩年半創作出一千九百首鋼琴 demo，這種執著比約翰·威廉斯當初為《第三類接觸》所寫的那三百種組合更瘋狂六倍！除了土法煉鋼工作狂的態度，賈斯汀說，深深影響這部片的配樂素材，從爵士、百老匯到古典音樂都有。他大大稱讚約翰·威廉斯的《星際大戰》和《大白鯊》，也提了尼諾·羅塔在《教父》的配樂。影響他寫出鋼琴夜曲的則是夜曲大師約翰·菲爾德與蕭邦《夜曲作品 27 第二號降 D 大調》和《夜曲作品九第二號》，甚至在主題曲〈City Of Stars〉中能夠隱約聽見約翰·菲爾德《第二號 c 小調夜曲》的影子。賈斯汀最高明的配樂手法是將傳統濃厚的音樂和摩登新穎的靈感融合，可以感受到傳統架構與熟悉的音調或手法，但也會驚豔於調配後的新創作。

2. **兩首歌曲貫穿整部電影：**和莫利克奈相似，《樂來越愛你》主要只以兩首歌曲貫穿整部電影，分別是榮獲奧斯卡最佳電影歌曲的〈City of Stars〉與〈The Fools Who Dream〉。光是這兩首就足以支撐超過兩小時大部分的片段，由於旋律非常洗腦，又用樸實的風格演唱，觀眾很容易產生共鳴並且朗朗上口。賈斯汀用看似樸實但實際很創新的手法顛覆經典，能夠聽見時代的流動，等於在近代西方音樂史走一遭！

Philip Glass

菲利普·格拉斯 ┃ 美國
1937-

「語言幾乎沒有任何內容，我不喜歡用言語表達，我寧願用影像和音樂。」

"There's almost no content in terms of language at all. I don't like using language
to convey meaning. I'd rather use images and music."

學歷 ┃ 茱莉亞音樂學院，小提琴、長笛

師承 ┃ Darius Milhaud, Nadia Boulanger

代表作 ┃

◉《沙灘上的愛因斯坦》（舞台劇）1976

◉《達賴的一生》1997（奧斯卡金像獎最佳原創音樂提名）

◉《楚門的世界》1998（金球獎最佳原創配樂）

◉《時時刻刻》2002（英國電影學院獎最佳電影音樂）

◉《醜聞筆記》2006（奧斯卡金像獎最佳原創音樂提名）

重複不斷的音樂，
低限主義的始祖

七〇年代，美國出現泰瑞・賴利（Terry Riley）、史提夫・萊許（Steve Reich）及拉蒙特・楊（La Monte Young）三位作曲家，以重複不斷的音樂席捲西方樂壇。當時另一位美國作曲家——約翰・亞當斯（John Adams）大量重複的音樂風格也因為「極簡主義」馬上竄紅；但世人公認的極簡大師菲利普・格拉斯（Philip Glass）卻對這頭銜完全不感興趣。事實上，格拉斯對「Minimalism」這名詞頗為反感。

極簡主義是學院音樂的誕生品，但近代電影作曲家如漢・季默在《蝙蝠俠》、《全面啟動》、《星際效應》等卻越來越常使用，甚至連樂器的編制都開始「極簡」起來，而這一切，都要從極簡主義與其始祖菲利普・格拉斯說起。

從「玻璃」透視
極簡的無限

極簡主義（又稱低限主義，或極限主義）顧名思義，是指以一極小片段出發，在千百萬次的不斷重複後，而引領音樂進入新境界。極簡音樂聽似故障錄音機的重複播放，長串反覆的音樂讓人耳朵著魔，甚至能產生莫名的興奮感。西方第一個具有「極簡」色彩的作品，該算是法國作曲家拉威爾的《波麗露》。

在長達十五分鐘樂曲中，一個吉普賽性的主旋律持續反覆，以每次添加一個樂器為主，直至高潮片段的轉調後瞬間落幕。更早的極簡風格還能追

溯至巴哈、韋瓦第年代，從巴洛克音樂中淺嚐。七〇年代的極簡風格由上述幾位美國作曲家引領風騷，因為音樂本身受限（極端重複），而創造出更多無限可能——舉凡是節奏，樂器、結構、音量等的組合、交疊或重複，一切轉變都得是難以察覺的「小」，才能神不知鬼不覺一步步推至新境界。聽似無聊、看似容易的極簡音樂，其實是最艱難的音樂。因此，能全程耐心聽完或演奏完極簡音樂的，無不是最專注與洞察細微的人。

印度音樂
的時間與旋律概念

在菲利普·格拉斯的音樂作品中，不乏能聽出兩個特色：一是節奏，二是自然即興的小音樂片段。這兩個極簡主義的根基，其實源自格拉斯在印度所吸取的精髓。首先，印度音樂和西方音樂最大的不同在於「時間觀念」。在西方音樂作品裡，時間先是給予一大段，然後切割成小片段，故音樂能有「形式」（Form），因為其中有呈現部（Exposition，指第一次現身的音樂動機）、發展部（Development）、再現部（Recapitulation）、高潮（Climax）等分割時間的聚點。

Keypoint | **聆聽欣賞**

1. **節奏：**當西方時間概念是「由大而小」，在印度音樂卻完全相反。富節奏感的印度音樂，用 1 ＋ 1 的方式以小節奏片段累積成長樂段，可說是「積小成長」。極簡音樂中能不停反覆而持續擴張，就是因為短小節奏的緊湊性與累積度。

2. **即興：**格拉斯的即興旋律其實是來自印度音樂另一個觀念：「Raga」（拉

格）。在印度音樂，「Raga」是指音樂由心中浮現的旋律帶領，而不是如西方樂譜，依照某一旋律亦步亦趨的演出。

許多格拉斯的作品均以幾個不間斷的旋律主題構成整首樂曲，格拉斯在受洛克威爾（John Rockwell）訪談（見《渴望之書》〔Book of Longing〕創作過程，菲利普·格拉斯與李歐納·柯恩〔Leonard Cohen〕訪談摘錄）曾透露其以不斷閱讀詩詞使心中產生旋律之方式創作《渴望之書》音樂。以此方式佈局，無疑是沿用 Raga 印度音樂的規範。

從沙灘走進戲院

雖說極簡音樂有東方宗教音樂做後盾，但其最大的弱點，是反覆悶長的演奏無法留住聽眾。這曾當紅一時的風格在七〇年代也許能吸引目光，但若無法結合其他藝術而僅做樂器演奏，恐淪為觀眾打哈欠的尷尬局面。格拉斯尤其清楚這一點，因此在很早時，他即將極簡主義延伸至其他藝術，尤其是舞台藝術。從轟動上世紀的極簡歌劇《沙灘上的愛因斯坦》（Einstein on the Beach），到好萊塢電影如《楚門的世界》（The Trueman Show）、《時時刻刻》（The Hours），格拉斯以音樂發展出新的意識流，尤其在《時時刻刻》，格拉斯以音樂成功連結畫面無法構成的三個故事點，以音符點出演員無法說的內心話。

菲利普·格拉斯的極簡意識流風格

菲利普·格拉斯的作品有兩大特色:一是節奏,二是自然即興的小音樂片段。這兩個極簡主義的根基,其實源自格拉斯在印度所吸取的精髓。極簡音樂雖有東方宗教音樂做後盾,但最大弱點是反覆冗長的演奏,久了會感覺重複無聊。格拉斯清楚這一點,因此很早就將極簡主義延伸至歌劇和電影配樂,從轟動上世紀的極簡歌劇《沙灘上的愛因斯坦》,到好萊塢電影如《楚門的世界》、《時時刻刻》,發展出新的意識流。

1. **節奏:**印度音樂和西方音樂最大不同在於「時間觀念」。在西方音樂作品裡,時間先是給予一大段,然後切割成小片段,形成音樂「形式」,其中有呈現部(指第一次現身的音樂動機)、發展部、再現部、高潮等分割時間的聚點。西方時間概念是「由大而小」,印度音樂卻完全相反。富節奏感的印度音樂,用 1 + 1 的方式以小節奏片段累積成長樂段,可説是「積小成長」。極簡音樂中能不停反覆而持續擴張,就是因為短小節奏的緊湊性與累積度。

2. **即興:**格拉斯的即興旋律其實來自印度音樂另一個觀念:「Raga」(拉格)。在印度音樂,「Raga」是指音樂由心中浮現的旋律帶領,而不是像西方樂譜,照某一旋律依序演出。許多格拉斯的作品均以幾個不間斷的旋律主題構成整首樂曲,他受訪時曾透露以不斷閱讀詩詞使心中產生旋律的方式創作《渴望之書》音樂。以此方式佈局,無疑的是沿用 Raga 印度音樂的規範。

《楚門的世界》
使用大量非原創音樂

《楚門的世界》原創配樂主要由波克海·德達維茲(Burkhard Dallwitz)操刀,格拉斯反而只寫了三首原創配樂,但他有不少舊作被運用在此片

中。由於《楚門的世界》探討的是真人實境秀，因此電影中的「電視製作人」會用大量的非原創音樂去配主角發生的情節。

這種「戲中戲，樂中樂」的配樂手法（在後面第 118 頁會提及尼諾‧羅塔如何在《教父》用類似手法使用），而這些音樂的用法讓觀眾能身歷三層不同境界：

Keypoint｜聆聽欣賞

1. **第一層：**從電影觀眾的角度看此片（最外圍）。

2. **第二層：**從電視觀眾的角度看主角。

3. **第三層：**由主角的視野看自己與外在。

導演使用大量的非原創音樂，是僅希望整部電影呈現出「電視節目」（而且是偷窺的角度），因此在電視節目「回憶」主角和女主角初識的情節使用蕭邦《第二號鋼琴協奏曲慢板》等等這種古典音樂或其他非原創音樂的方式，事實上是電視肥皂劇很常見的手法。

而因為非原創音樂比較芭樂通俗，在原創音樂的風格也採用比較平易近人、簡單明瞭的 tone 調。在《楚門的世界》原聲帶中，只有〈Dreaming Of Fiji〉、〈Truman Sleep〉和〈Raising The Sail〉是格拉斯為本片創作的作品，其他則是格拉斯的舊作。

〈Dreaming Of Fiji〉與〈Raising The Sail〉描寫主角的夢想，而〈Truman Sleep〉則是平靜的催眠曲，這三首配樂均採用同一個主題旋律，不僅將電影中的配樂風格一併整合了，也因為三條彼此「重複」而維護了格拉斯的極簡主義。我必須說，雖然格拉斯不是電影配樂家，但是極簡主義在電影配樂卻非常好用。格拉斯算是少數能維護自己的音樂風格但又不和電影

違和的作曲家。

戲中戲、樂中樂的《楚門的世界》

《楚門的世界》原創配樂主要由波克海‧德達維茲操刀，格拉斯只寫了三首原創配樂，但有不少他的舊作被運用在此片中。格拉斯算是少數能維護自己的音樂風格但又不和電影違和的作曲家。

電影中大量運用「戲中戲，樂中樂」的配樂手法，讓觀眾身歷三層不同境界：

1. 從電影觀眾的角度看此片（最外圍）。

2. 從電視觀眾的角度看主角。

3. 由主角的視野看自己與外在。

原創與非原創音樂的使用方法：

1. 使用大量非原創音樂：希望整部電影呈現出「電視節目」（偷窺角度），因此在電視節目「回憶」主角和女主角初識的情節使用蕭邦《第二號鋼琴協奏曲慢板》等古典音樂或其他非原創音樂的方式，是電視肥皂劇很常見的手法。

2. 平易近人的原創音樂：因為非原創音樂比較通俗，原創音樂風格採用平易近人、簡單明瞭的 tone 調。在《楚門的世界》原聲帶中，只有〈Dreaming Of Fiji〉、〈Truman Sleep〉和〈Raising The Sail〉是格拉斯為本片創作的作品，其他則是格拉斯的舊作。〈Dreaming Of Fiji〉與〈Raising The Sail〉描寫主角的夢想，而〈Truman Sleep〉則是平靜的催眠曲，這三首配樂均採用同一個主題旋律，不僅將電影中的配樂風格一併整合了，也因為三條彼此「重複」而維護了格拉斯的極簡主義。

《時時刻刻》：由繁化簡，也由簡化繁的極簡配樂

改編自麥可·康寧漢（Michael Cunningham）的同名小說，《時時刻刻》以美國女作家維吉尼亞·吳爾芙（Virginia Woolf）及其著作《戴洛維夫人》（Mrs. Dalloway）為發想，電影描述三個身處不同時空年代的女性，彼此的命運看似無關，卻在無形間交錯盤結。同時也描述三個人在不同的情況下，如何面對內心對生命之不滿足所帶來的掙扎與抉擇。這部電影的女性色彩與宿命論，頓時令我想起波蘭導演奇士勞斯基（Krzysztof Kieslowski）的神祕美學作品《雙面薇若妮卡》與法國導演雷路許（Claude Lelouch）《偶然與巧合》（Hazards ou Coincidences）。

電影一開場，三個不同時代的三個女性在一個早晨經歷看似平凡的生活點滴，卻冥冥之中將彼此命運緊緊牽繫。除了剪輯的功力，這種即時產生的連結性要歸功於配樂。在《時時刻刻》裡，當三個女性的故事是重疊時，配樂就將之當作一幕戲來處理。而這三人的命運開始分開時，配樂才分開給予她們各自不同的「主旋律」。格拉斯的配樂之所以能以極簡主義的手法，成功展現出吳爾芙文本中的「意識流動」，正是因為吳爾芙採用非線性的「陰性書寫」，下意識中與極簡主義中不斷重複的精神相互呼應。

格拉斯那不停重疊又重複的旋律，比起其他極簡音樂家，更能顯現出《時時刻刻》中三個女人與丈夫之間那種被壓抑得快要發瘋的精神狀態，與突顯現代人在格式化的密閉空間裡行屍走肉般的機械生活。格拉斯的極簡主義正是能「由繁化簡，也由簡化繁」。就算不看電影只聽配樂，觀眾也能感受到原本同在一條線上的三個故事，漸漸分割成三條線的三個故事，「耳聽」整部電影如何像一幅大型水彩畫無限延展開來。

意識流與極簡主義交織的《時時刻刻》

電影描述三個身處不同時空年代的女性，彼此命運看似無關，卻在無形間交錯盤結。電影一開場，三個不同時代的三個女性在一個早晨經歷看似平凡的生活點滴，卻冥冥之中將彼此命運緊緊牽繫。除了剪輯功力，這種即時產生的連結性要歸功於配樂。

1. **與命運呼應的意識流主旋律：** 在《時時刻刻》裡，當三個女性的故事重疊時，配樂就將之當作一幕戲來處理。而當三人的命運開始分開時，配樂分開給予她們各自不同的「主旋律」。格拉斯的配樂之所以能以極簡主義的手法，成功展現出吳爾芙文本中的「意識流動」，正是因為吳爾芙採用非線性的「陰性書寫」，下意識中與極簡主義中不斷重複的精神相互呼應。

2. **重複的機械性生活：** 格拉斯那不停重疊又重複的旋律，比起其他極簡音樂家，更能顯現出《時時刻刻》中三個女人與丈夫之間那種被壓抑的精神狀態，與突顯現代人在格式化的密閉空間裡行屍走肉般的機械生活。格拉斯的極簡主義正是能「由繁化簡，也由簡化繁」。只聽配樂，觀眾也能感受到原本同在一條線上的三個故事，漸漸分割成三條線的三個故事，「耳聽」整部電影像一幅大型水彩畫無限延展開來。

「修煉你的音樂人格。」
──西塔琴大師香卡

　　四十年前，一個剛從印度朝聖完的年輕人返國，對西方樂壇的寶位爭奪不為所動，心中默默奉行西塔琴（Sitar）大師拉威・香卡（Ravi Shankar）的字句：「修煉你的音樂人格。」今天，當拉蒙特・楊、史提夫・萊許、泰瑞・賴利的名字早已被人遺忘在音樂史書中，菲利普・格拉斯還如那一極小片段持續轉動，持續用音樂將我們推向未知境界。雖說菲利普・格拉斯是極簡代言人，他的人生可一點都不簡單。年輕時離開紐約茱莉亞、巴黎音樂學院，隻身從歐洲渡船、行走數月後抵達印度、西藏，研究達賴經文、印度教與瑜珈，受西塔琴大師香卡學習啟蒙，吸取印度音樂之精髓；返回紐約後同以計程車司機與傑出作曲家的雙重身分維持生活，在 1976 年完成了轟動全球的現代歌劇《海灘上的愛因斯坦》，之後更進軍好萊塢，寫了多部有哲理又動聽的電影配樂。格拉斯大膽又豐富多采的歷練，不僅拉近世界文化與藝術交流，更成為茶餘飯後的佳話。如此一來，雖說格拉斯不喜歡「極簡主義」一詞，我卻認為他就是名副其實的極簡實踐者：在人生不斷反覆的短小旅程中開創無限可能。轉眼一晃，那個剛朝聖印度返國的年輕人，如今已成為本世紀的音樂大師。

Nino Rota

尼諾‧羅塔 | 義大利 1911-1979

「當我坐在鋼琴前創作時我是快樂的，我會為了這份愉悦而放棄一切。
這就是我音樂創作的泉源。」

"When I'm creating at the piano, I tend to feel happy; I'd do everything I could
to give everyone a moment of happiness. That's what's at the heart of my music."

學歷 | 聖塞西莉亞國立學院

師承 | Alfredo Casella, Ildebrando Pizzetti

代表作 |

◉《白酋長》1952

◉《豹》／《浩氣蓋山河》1963

◉《教父》1972（金球獎最佳原創配樂）

◉《教父 II》1974（奧斯卡金像獎最佳原創音樂）

◉《樂隊排演》1979

◉《教父 III》1990

義大利配樂的
一代教父

在義大利山莊古城西恩納和金獎大師路易斯·巴卡洛夫學習配樂的那年夏天，某天晚餐後，我和眾作曲家聽了一場現代音樂會。當晚雖以作曲家李蓋悌為重頭戲，但在節目單尾段，竟發現尼諾·羅塔的名字。

尼諾·羅塔不是電影配樂家嗎？怎會和主流嚴肅的李蓋悌擺在一起？想到這裡，不禁對義大利跨界音樂的廣度感到佩服。「Nino 的電影成就是很耀眼，」我身旁義大利作曲家 Marco 説：「但其實他的古典才厲害哩！」

Nino 是上帝派來替我完成電影的人。
──義大利導演費里尼

天籟般的旋律與波濤洶湧的管樂編制，是近代義大利電影配樂的兩大特色。開創這金字招牌的始作俑者，便是尼諾·羅塔了。若説寫《新天堂樂園》的顏尼歐·莫利克奈是義大利配樂大師，那尼諾·羅塔可謂是其祖師爺，**義大利配樂的一代教父！**

羅塔在幼時已是天才音樂家：十一歲即寫出生平首部清唱劇，十三歲時創作詼諧劇《波卡羅王子》《Il Principe Porcaro》，而到十八歲從聖西西里亞音樂學院畢業的他，已是眾所周知的作曲指揮家。才到法定年齡的 Nino 彷彿莫札特再世，早熟與渾然天成之程度令人跌破眼鏡。然而「小時了了，大未必佳」可不是 Nino 的寫照呦！在成年後，Nino 還一再達到、並突破人生事業的巔峰。Nino 共寫出八部歌劇《阿里歐丹特》（Ariodante，1942 年於巴勒摩〔Palermo〕首演）、《托凱馬達》（Torquemada，1943 年）、《佛羅

倫斯的草帽》（Il Cappello di Paglia di Firenze，1955 年於帕瑪〔Parma〕首演）、《兩個害羞的人》（I Due Timidi）等，及五部芭蕾舞劇——而這還不包括鋼琴室內樂！如此多產又龐大的作品，尼諾·羅塔可是名副其實的古典硬漢。

不打不相識的
最佳拍檔

成年後，尼諾·羅塔捨棄登峰造極的古典事業，轉而投向電影配樂，與導演費里尼（Federico Fellini）成為影壇的黃金拍檔。

在義大利，能和榮獲五次奧斯卡金像獎的義籍導演費里尼平起平坐的另一人，就是尼諾·羅塔。話說這兩個才子，還真是不打不相識。當時在義大利電影城，每逢下班時刻，公車站牌前總是大排長龍。但是司機每次卻很巧將車停在 Nino 面前，讓他第一個上車。每天等車的費里尼終於看不下去，就上前理論。於是，一代導演和大作曲家就這樣相識了。

在費里尼一生所拍的二十四部影片中，尼諾就配過十九部。從費里尼 1952 年的《白酋長》（The White Sheik）到 1979 年尼諾·羅塔去世前完成的《樂隊排演》（The Orchestra Rehearsal），尼諾·羅塔大膽地運用灰暗的實驗風格，成為費里尼電影的金字招牌。而除了替費里尼配樂，Nino 也與其他義大利當代導演，如卡斯特拉尼（Renato Castellani）、盧契諾·維斯康提（Luchino Visconti）、柴菲雷利（Franco Zeffirelli）、蒙提切利（Mario Monicelli）合作。光在電影配樂，尼諾·羅塔就以一百四十五部電影作品成為當時最多產的配樂家。然而，是《教父》讓尼諾·羅塔這名字響遍全球。

「美國影史中拍過最棒的電影」——美國導演 史丹利・庫柏力克在看完《教父》第十遍後感言

誰沒有看過《教父》？就算沒有，它的旋律肯定令你恍然大悟。這部由美國電影協會票選出僅次《大國民》（Citizen Kane）與《北非諜影》（Casablanca）的「史上第三名」電影配樂，是尼諾的登峰傑作。

《教父》由黑手黨的恩怨情仇出發，延伸至人在事業、親情、種族移民與社會地位中取決的立場。在三集《教父》電影中，主角麥可・柯里昂（Michael Corleone，艾爾・帕西諾〔Al Pacino〕飾演）從光榮退伍的大學生，為父報仇而踏上黑道不歸路，從此成為現實冷酷的新教父。這簡單的故事藍圖中，大量摻雜了美國開放與義大利傳統文化；而這兩種強烈對比，也在電影配樂中反映出來。其中最明顯的，便是代表「義大利」的西西里風格主題曲及當地民謠，還有〈Kay's Theme〉所象徵的「美國」。

《教父》主題曲

每當主角現身於電影時，總有一段音樂浮出而久久圍繞不散——這段音樂即為電影「主題曲」（Main theme）。「主題曲」多半與故事角色連結，但有時也為搭配片頭字幕（提示故事色調與精神）或某場景表現的一種意境。對古典出身的義大利作曲家尼諾・羅塔而言，寫出朗朗上口的配樂並非難事；在《教父》三集電影中，尼諾・羅塔將幾首代表性主題曲穿插帶出，猶如古典樂中的交響詩（Symphonic Poem）架構，此手法如今見怪不怪，但在七〇年代，尼諾・羅塔此配樂方式可謂開創義大利配樂傳統之先驅。

Leitmotif 手法串連複雜故事

「Leitmotif」原先是歌劇作曲家華格納發明的名詞，代表歌劇中附屬某一角色、事件或情境的音樂動機。雖說 Leitmotif 是古典樂的作曲技巧，但在近代電影中，Leitmotif 卻無所不在。在《教父》主題曲裡，有幾個角色與情境利用 Leitmotif 手法，將龐大複雜的電影故事串連起來。最重要的 Leitmotif，便是「教父」。尼諾·羅塔為了描述「教父」，共寫出三段音樂來代表不同階段與面貌：

Keypoint │ 聆聽欣賞

1. 首先，〈The Godfather Theme〉（教父主題曲）由一陣小喇叭響起，代表第一代教父 Vito 剛移民到美國打拼的奮鬥心情，此曲以小喇叭悠揚悲柔鳴起，接而穿進移民辛酸過程（〈Immigrant Theme〉）。

2. 第二個教父 Leitmotif，則是〈The Godfather Waltz：Love Theme from Godfather〉（教父圓舞曲），也是片中最膾炙人口的主要配樂。這首圓舞曲在他與摯愛的女人（新婚西西里妻子、美國太太凱、女兒瑪莉）相處時出現，代表教父溫柔深情的一面，卻也在幾個重要轉折點，及每集尾聲淺淺浮現，彷彿道盡「人在江湖身不由己」的無奈。

3. 最後，〈Michael's Theme〉是教父第三個 Leitmotif，也是唯一穿插在三集的主題曲。其黑暗音調代表著黑幫老大三子 Michael 的宿命轉折。

代表美國的妻子 Kay's Theme

除了《教父》主題曲，他的妻子凱（Kay）在配樂中可謂另一重要

Leitmotif。也許發現凱的個性與夢想和教父丈夫截然不同，因此，尼諾·羅塔以弦樂與單簧管用爵士慵懶小調奏出〈Kay's Theme〉，好似表達美國妻子對黑幫老大的無奈愛憐。此外，《教父》原聲帶中標題為〈Sicilian Pastorale〉（西西里田園）的配樂，在空寂、淒涼的英國管之後出現的雙簧管和手風琴獨奏樂段，正是影片中愛情主題的核心。觀眾不妨從〈教父主題曲〉找到這幾個 Leitmotif。

兼具古典與民族精神的《教父》

第一集的主題曲不僅出現在《教父 II》，也架構了《教父 III》的音樂基礎。尼諾以他對義大利民謠的精深理解、和過人的古典天分為底，寫出了《教父》這張兼具古典風格又瀰漫著西西里各種舞曲的原創配樂。但糗的是，如此傑出的音樂在當年提名奧斯卡最佳配樂時曾遭人檢舉，說其主題音樂早在尼諾其他義大利電影中使用過，因而被取消了資格。但就像《教父》主角馬龍·白蘭度（Marlon Brando）的經典名言：「我會給他們一個無法抗拒的提案」（I'm going to make an offer he can't refuse），不知為何，兩年後，尼諾以同樣的音樂為《教父 II》譜曲，然而這次奧斯卡獎卻乖乖頒獎給他。難道，Nino 果真是連美國佬都不敢惹的「教父」嗎？

西西里風格的《教父I》

《教父》名列「史上第三名」電影配樂，也是尼諾的登峰傑作。簡單的故事藍圖中，大量摻雜了美國與義大利傳統文化；這兩種強烈對比，最明顯的便是代表「義大利」的西西里風格主題曲及當地民謠，還有〈Kay's Theme〉所象徵的「美國」。

1. **教父主題曲：**「主題曲」多半與故事角色連結，但有時也為搭配片頭字幕（提示故事色調與精神）或某場景表現的一種意境。對尼諾‧羅塔而言，寫出朗朗上口的配樂並非難事；在《教父》三集電影中，尼諾‧羅塔將幾首代表性主題曲穿插帶出，猶如古典樂中的交響詩架構，此手法如今見怪不怪，但在七〇年代，尼諾‧羅塔此配樂方式可謂開創義大利配樂傳統之先驅。

2. **Leitmotif：**「Leitmotif」於歌劇中代表附屬某一角色、事件或情境的音樂動機。雖然是古典樂的作曲技巧，但在近代電影中，Leitmotif 卻無所不在。在《教父》主題曲裡，有幾個角色與情境利用 Leitmotif 手法，將龐大複雜的電影故事串連起來。最重要的 Leitmotif，便是「教父」。尼諾‧羅塔共寫出三段音樂來代表不同階段與面貌：

 a. **教父主題曲〈The Godfather Theme〉：**由一陣小喇叭響起，代表第一代教父剛移民到美國打拼的奮鬥心情，此曲以小喇叭悠揚悲柔鳴起，接而穿插移民辛酸過程的〈Immigrant Theme〉。

 b. **第二個教父 Leitmotif〈The Godfather Waltz：Love Theme from Godfather〉：**又稱「教父圓舞曲」，也是片中最膾炙人口的主要配樂。這首圓舞曲在他與摯愛的女人（新婚西西里妻子、美國太太、女兒）相處時出現，代表教父溫柔深情的一面，卻也在幾個重要轉折點，及每集尾聲淺淺浮現，彷彿道盡「人在江湖身不由己」的無奈。

 c. **教父第三個 Leitmotif〈Michael's Theme〉：**這是唯一穿插在三集的主題曲。其黑暗音調代表著黑幫老大三子 Michael 的宿命轉折。

3. **美國妻子的主題曲：**除了《教父》主題曲，妻子凱在配樂中可謂另一重要 Leitmotif。也許發現凱的個性與夢想和教父丈夫截然不同，因此以弦樂與單簧管用爵士慵懶小調奏出〈Kay's Theme〉，好似表達美國妻子對黑幫老大的無奈愛憐。此外，〈Sicilian Pastorale〉（西西里田園）的配樂，在空寂、淒涼的英國管之後出現的雙簧管和手風琴獨奏樂段，正是影片中愛情主題的核心。

蒙太奇式配樂

《教父》還有一種當年很創新的配樂手法,那就是「蒙太奇」(Montage)。無論你對《鄉村騎士》熟悉與否,看過《教父 III》後,便會明白導演柯波拉(Francis Ford Coppola)的蒙太奇手法如何由影像延伸至音樂。

所謂「蒙太奇」,是將故事中兩個時間、地點、人物發生之事件加以重疊交錯,產生一種拼貼現象。《教父》可説是將蒙太奇技法操作至爐火純青的電影。最典型的例子,便是在第一集片尾,新教父 Michael 在教堂內為外甥受洗,對著神父發出神聖誓言,但卻交叉教堂外他運用手下剷除異己的血腥畫面。

馬斯康尼:《鄉村騎士》間奏曲
P. Mascagni: Intermezzo from "Cavalleria rusticana"

以配樂而言,尼諾・羅塔也因劇情需求而將主題曲與歌劇《鄉村騎士》用蒙太奇方式重疊展現。眾所皆知,歌劇最早是義大利人發起的,而歌劇本身的戲劇性與宿命感,用於《教父 III》可謂是神來一筆!

通常電影中使用歌劇有幾種意圖:第一種是渲染氣氛,第二種──也就是《教父》高明之處,是以反向故事來倒映電影劇情。《教父》第三集片尾高潮處的《鄉村騎士》彷彿是為戲量身訂做。當觀眾在聽到〈The Godfather Theme〉響起的同時,眼前卻呈現教父與家人欣賞兒子在劇院搬演歌劇《鄉村騎士》。但老教父渾然不知暗殺危機正在黑暗包廂裡悄悄展開的緊張場面。

戲中戲的魔幻藝術，
你真的有聽懂《教父》嗎？

事實上，《教父》三部曲有很多地方都有《鄉村騎士》歌劇的影子。你聽得出導演精心鋪陳的音樂密碼嗎？

1. 教父兒子安東尼在米蘭史卡拉歌劇院首次登台時，演唱的就是《鄉村騎士》。用這齣歌劇來作為教父兒子登台的首演劇碼，是導演柯波拉刻意的安排，因為《鄉村騎士》的故事就是發生在西西里島，而《教父》整部電影的主題就是以移民美國的西西里島黑手黨家族進行的。這種「樂中樂」的巧思安排，一般大眾不會馬上察覺。

2. 《鄉村騎士》歌劇中有一幕是男主角圖里杜和對手艾菲歐要決鬥前，兩人先擁抱，而男主角同意的方式就是輕咬艾菲歐的耳朵。片中這一幕其實和刺殺教父的行為幾乎同步登場。輕咬耳朵是西西里島人的傳統，也在《教父》第一集尾聲要射殺異己的場面出現過。而《鄉村騎士》尾聲也和教會那幕戲一樣，最終幕是在廝殺濺血的場面中結束的。「樂中樂」戲裡戲外的水乳交融，至今仍是配樂最高明的手法。

3. 在《教父 III》尾段，《鄉村騎士》歌劇幾乎完整地呈現在電影裡，但沒有任何違和或拖戲的感覺。在劇情轉折最大時，導演安排了《鄉村騎士》在米蘭史卡拉歌劇院上演。對於戲中角色，暗殺事件在「幕後」進行的同時，該歌劇就在「幕前」上演著。所以我們先是聽到歌劇中的前奏曲出現，然後又讓我們意外地聽到管弦樂團在開演前調音的聲響。殊不知，從電影觀眾的角度，其實暗殺才是幕前，而歌劇是幕後！這種前後顛倒的魔幻藝術令人身歷其境，感覺就像是我們坐在歌劇院的包

廂裡，親眼目睹著即將要發生的暗殺事件。

4. 歌劇演出結束、暗殺行動失敗後，眾人步出史卡拉歌劇院，下一波刺殺
 行動中誤殺了教父女兒。電影中真正的高潮被錯過，而《鄉村騎士》中
 的間奏曲則延到歌劇結束時才浮現。而全劇也才在這段間奏曲中，結
 束了這位教父主角的一生。

♪ ♫ **音樂教室**｜Music Classroom ♪ ♫

《教父 II & III》中古典與民族的音樂密碼

第一集的主題曲不僅出現在《教父 II》，也架構了《教父 III》的音樂基礎。尼諾以他對義
大利民謠的精深理解和過人的古典天分為底，寫出這張兼具古典風格又瀰漫著西西里各
種舞曲的原創配樂。

1. **蒙太奇影像的配樂手法：**《教父》使用了當年創新的「蒙太奇」配樂手法。無論你對
 《鄉村騎士》熟悉與否，看過《教父 III》後，便會明白導演柯波拉的蒙太奇手法如何由
 影像延伸至音樂。「蒙太奇」是將故事中兩個時間、地點、人物發生之事件加以重疊交
 錯，產生一種拼貼現象。《教父》可說是將蒙太奇技法操作至爐火純青。最典型的例
 子，是在第一集片尾，新教父 Michael 在教堂內為外甥受洗，對著神父發出神聖誓言，
 但卻交叉教堂外他叫手下剷除異己的血腥畫面。

2. **主題曲與歌劇的蒙太奇：**尼諾‧羅塔也因劇情需求將主題曲與歌劇《鄉村騎士》用蒙
 太奇方式重疊展現。眾所皆知，歌劇最早是義大利人發起的，而歌劇本身的戲劇性與
 宿命感，用於《教父 III》可謂是神來一筆！通常電影中使用歌劇有幾種意圖：

 a. 第一種是渲染氣氛。
 b. 第二種是反向故事來倒映電影劇情。這也是《教父》高明之處，《教父》第三集片
 尾高潮處的《鄉村騎士》彷彿是為戲量身訂做。當觀眾在聽到〈The Godfather
 Theme〉響起的同時，眼前卻呈現教父與家人欣賞兒子在劇院搬演歌劇《鄉村騎
 士》，但老教父渾然不知暗殺危機正在黑暗包廂裡悄悄展開。

貫穿《教父 I、II & III》的樂中樂、戲中戲密碼

《教父》三部曲中多處都有《鄉村騎士》歌劇的影子。這是導演精心鋪陳的音樂密碼。

1. **蒙太奇影像的配樂手法：** 教父之子在米蘭史卡拉歌劇院首次登台時，演唱的就是《鄉村騎士》。這是導演柯波拉刻意的安排，因為《鄉村騎士》的故事就是發生在西西里島，而《教父》整部電影的主題就是以移民美國的西西里島黑手黨家族進行的。這種「樂中樂」的巧思安排，一般大眾不會馬上察覺。

2. **戲裡戲外的呼應：**《鄉村騎士》歌劇中有一幕是男主角圖里杜和對手艾菲歐要決鬥前，兩人先擁抱，男主角同意的方式就是輕咬艾菲歐的耳朵。片中這一幕和刺殺教父的行為幾乎同步登場。輕咬耳朵是西西里島人的傳統，也在《教父》第一集尾聲要射殺異己的場面出現過。《鄉村騎士》尾聲也和教會那幕戲一樣，最終幕是在廝殺濺血的場面中結束的。「樂中樂」戲裡戲外的水乳交融，至今仍是配樂最高明的手法。

3. **幕後與幕前的顛倒魔幻：** 在《教父 III》尾段，《鄉村騎士》歌劇幾乎完整地呈現在電影裡，但沒有任何違和或拖戲的感覺。在劇情轉折最大處，導演安排《鄉村騎士》在米蘭史卡拉歌劇院上演。對於戲中角色，暗殺事件在「幕後」進行的同時，歌劇就在「幕前」上演著。我們先聽到歌劇中的前奏曲出現，爾後又意外地聽到管弦樂團在開演前調音的聲響。殊不知，從電影觀眾的角度，其實暗殺才是幕前，而歌劇是幕後！這種前後顛倒的魔幻藝術令人身歷其境，感覺就像是我們坐在歌劇院的包廂裡，親眼目睹著即將發生的暗殺事件。

4. **曲終人散的結束：** 在歌劇演出結束、暗殺行動一再失敗後，眾人步出劇院，下一波刺殺行動中誤殺了教父女兒。電影中真正的高潮被錯過，而《鄉村騎士》中的間奏曲則延到歌劇結束時才浮現。全劇也才在這段間奏曲中，結束了教父主角的一生。

融合西西里歷史的
《豹》

　　《豹》（Il Gattopardo）又名為《浩氣蓋山河》，是導演維斯康提於六〇年代的義大利電影全盛期之產。故事背景以 1860 年義大利的西西里島為主，通過一個主角（薩利納親王）的心路歷程，反映出貴族政治面臨的風起雲湧，身處翻天覆地的社會變革之浩蕩潮流。在這部電影中，尼諾・羅塔同以歌劇融合劇情的配樂手法，將《西西里的晚禱》（I Vespri Siciliani）與《豹》主題曲交織，營造浪漫氣氛與拉強戲劇張力。在《豹》主題曲中，尼諾一貫融合義大利民謠節奏、西西里悠揚自由的旋律與古典管弦樂，替電影營造歷史性的浩蕩氣魄。

威爾第：《西西里的晚禱》序曲啟發義大利導演維斯康提

　　世上最會唱歌的，恐怕就是義大利人了！體內奔騰音樂血液的義大利人，自小受歌劇文化洗禮，因此義大利音樂滿是熱情奔放、感動人心。雖無《茶花女》（La Traviata）、《弄臣》（Rigoletto）等其他威爾第（Verdi）歌劇來得出名，《西西里的晚禱》這則關於 1282 年西西里島抗暴的真實事件，卻是義大利戲劇中復仇味最濃厚的一齣。

　　故事從被法國統治的 19 世紀西西里島說起，當地居民對法國人十分痛恨，因為他們的公主（前西西里國王的妹妹愛蕾娜），被軟禁為法國皇室的人質。一位西西里青年阿利果營救了公主，而公主也答應阿利果在替哥哥報仇後以身相許。不料後來阿利果被法國總督的士兵帶走，於是西西里居民同仇敵愾，決心替無辜犧牲的西西里人籌備復仇計畫。在這宗黑白對立

的故事中，最大轉折點——阿利果竟是法國總督與西西里民婦的私生子——也成為故事走上悲劇之路。在遵守公主誓下的諾言，與暗殺生父的兩難抉擇中，阿利果在幾番波折後終於與公主踏進禮堂，而總督也為解除兩國仇恨欣喜。但沒想到外頭的西西里居民持續進行的謀殺計畫，導致最終阿利果犧牲在戰亂中，而復仇終究成為永不停息的循環。

也許我們可說，是《西西里的晚禱》啟發了義大利導演維斯康提的《豹》。啟發這部電影的真正原因不得而知，但其背景地點與劇情中的復仇因素與《西西里的晚禱》雷同，因此也能推測為何《西西里的晚禱》會在《豹》中出現了。

♪ ♫ **音樂教室** | Music Classroom ♪ ♫

義大利式復仇的《豹》

《豹》同樣以 1860 年義大利的西西里島為主，通過薩利納親王的心路歷程，反映出貴族政治面臨的風起雲湧，身處翻天覆地的社會變革之浩蕩潮流。

1. **《豹》主題曲**：尼諾一貫融合義大利民謠節奏、西西里悠揚自由的旋律與古典管弦樂，替電影營造歷史性的浩蕩氣魄。
2. **《西西里的晚禱》傳遞的義大利原汁精神**：世上最會唱歌的，恐怕就是義大利人了！義大利人自小受歌劇文化洗禮，因此音樂滿是熱情奔放、感動人心。尼諾·羅塔同樣以歌劇融合劇情的配樂手法，將《西西里的晚禱》與《豹》主題曲交織，營造浪漫氣氛與拉強戲劇張力。《西西里的晚禱》雖然不像威爾第的《茶花女》、《弄臣》歌劇來得出名，但卻是關於 1282 年西西里島抗暴的真實事件，是義大利戲劇中復仇味最濃厚的一齣。電影故事的背景地點與劇情中的復仇因素與《西西里的晚禱》雷同，因此可推測為何《西西里的晚禱》會在《豹》中出現了。

Dario Marianelli

達利歐·馬里安利 | 義大利
1963-

「我的責任就是讓音樂服務電影。」

"I only think of how best the music can help the movie."

學歷 | 英國皇家電影學院（NFTS）

代表作 |

◉《傲慢與偏見》2005（奧斯卡金像獎最佳原創音樂提名）

◉《贖罪》2007（奧斯卡金像獎最佳原創音樂）

◉《享受吧！一個人的旅行》2010

◉《安娜·卡列妮娜》2012（奧斯卡金像獎最佳原創音樂提名）

◉《最黑暗的時刻》2017

所有的好點子
都是偷來的？

「好的藝術家抄襲，偉大的藝術家偷竊。」無論是從史特拉汶斯基
（Stravinsky）還是畢卡索等口中說出，這句話其實代表濃濃的謙虛與敬意。
所有新藝術哲學與科學大發現並非無中生有，而是其來有自。舉凡是從古
人前輩、異國領域或甚至一個不起眼、看似可笑的動機（如貝多芬《快樂
頌》則源自一條德國兒歌）。有些抄襲者青出於藍，如 Prada、Gucci、LV 包
的坊間假名牌「超 A 貨」，材質和原廠不相上下，價錢卻可氣壞時尚大師，
樂死小老百姓。

在版權制度嚴謹看守的當下，現代音樂家最愛抄襲的風格，以古典音樂
居冠。第一，你不必繳天價版權費，也免了亂七八糟的官司。愛怎麼改編，
愛怎麼抄襲，都沒人管你。第二，站在巨人的肩膀上總是最好的。抄不成
功，也能造成引人爭議的話題。這種抄襲模式，在影視配樂如今更是多不
盛舉。耳尖的樂迷們是否也曾發覺，有時「原創」配樂和一些出現於「經
典」音樂（例：一首爵士老歌、莫札特交響曲、貝多芬奏鳴曲）竟有著異曲
同工之妙，幾乎就像出自同一位作曲家之手。

金獎電影配樂家達利歐·馬里安利為《贖罪》配樂的風格流露著濃濃的
古典學院派 DNA。義大利土生土長的馬里安利不能算是抄襲，他只是將
貝多芬的風格融會貫通至出神入化。他的音樂讓你有一種「Je ne sai quoi」
（法文的**「難以描繪、妙不可言」**）的魔力。你不能指著他鼻子說這段音樂
是抄襲誰誰誰，雖然乍聽下你還以為是貝多芬或莫札特寫的鋼琴協奏曲
還是交響樂。但細細品味後，你又發現他的音樂有種清新又復古的自我風
格，尤其是文學派電影。

當《傲慢與偏見》
遇見貝多芬

《傲慢與偏見》金獎導演喬·萊特（Joe Wright）很早就和馬里安利開會討論電影中獨奏會和舞蹈場景需要的音樂，這些音樂必須要對來自鄉下的女主角聽起來是很新潮的。「我們一開始最早就在聊貝多芬的早期奏鳴曲，」配樂家馬里安利回憶道，「貝多芬那奔放活力的早期浪漫派風格，變成了我創作這部電影配樂的靈感。」紐約時報也稱讚，馬里安利沿用 18 世紀末到 19 世紀初的鋼琴音樂，把女主角充滿好奇又熱情的靈魂做出了最成功的詮釋。也因為這樣，馬里安利得到了他第一次奧斯卡最佳配樂提名。當時的馬里安利在好萊塢還沒什麼名氣，但在聽過這部電影配樂後，我知道他得到奧斯卡只是遲早之事，一定會成為明日之星。這張原聲帶是我百聽不膩的十張專輯之一，他淡雅幽靜的風格，除了用在電影，其實也很適合讀書工作（甚至休息時）聆聽呢！

珍·奧斯汀（Jane Austin）的小 《傲慢與偏見》描寫英國中產貴族的生活。班納家族有五個待字閨中的千金：大姐 Jane 是鄉鎮公認的大家閨秀，老二 Elizabeth 是小說主角，聰明獨立但想法和當時的上流社會傳統格格不入。即便她們有著天壤之別的個性思維，但卻又是彼此的知己。老三 Mary 是個內向的書呆子，而老四 Lydia 和老五 Kitty 是天真爛漫的小姑娘。

故事圍繞著上流社會矯揉造作與保守閉塞的鄉村生活。女主角 Elizabeth 在舞會上認識了男主角 Darcy，但是兩人第一印象並不好，又在舞會閒暇耳聞他說了她與她姐姐的壞話，因此對 Darcy 心生排斥，甚至當 Darcy 後向她表明愛意，她也因自尊而斷然拒絕。經歷一番周折，Elizabeth

解除了對 Darcy 的偏見，Darcy 也放下傲慢，有情人終成眷屬。

　　雖然傲慢與偏見每隔一段時間就會被拿出來翻拍，但我個人認為此 2005 年的版本，是我聽過最好的配樂。整部電影以鋼琴為主體，從片頭曲〈Dawn〉第一個鋼琴音符下去，女主角從河畔看書一路走回家，旁邊農莊的晨光隨著她的步伐逐漸被踩亮。用鋼琴獨奏開啟整部電影的氛圍，是成功的手法。

　　鋼琴就有如女主角的靈魂，隨著她內心世界與純真清新的情緒，不斷地在小型主題中連綿反覆又變奏。由片頭曲〈Dawn〉的變奏曲目〈Liz on Top of the World〉，呈現女主角獨立冒險的自由靈魂。描述男主角妹妹的 Georgiana 則是快樂奔放的鋼琴曲，而〈Arrival to Netherfield〉也像前者一樣採用古典鋼琴與管弦樂合奏的形式（有一點像是小型的鋼琴協奏曲）。整部電影的編制用很細微的室內樂與鋼琴獨奏交織，呈現出英國鄉村中高貴的風情，雖然是講灰姑娘碰到多金王子的故事，但是音樂一點都不土豪，反而更將原著的文學風格表現出一種脫俗的優雅高貴。

優雅高貴脫俗版的《傲慢與偏見》

《傲慢與偏見》導演期待的是，希望這些音樂對來自鄉下的女主角聽起來是新潮的。馬里安利回憶道：「貝多芬那奔放活力的早期浪漫派風格，變成了我創作這部電影配樂的靈感。」紐約時報也稱讚，馬里安利沿用 18 世紀末到 19 世紀初的鋼琴音樂，把女主角充滿好奇又熱情的靈魂做出了最成功的詮釋。馬里安利得到了他第一次奧斯卡最佳配樂提名。

1. **以鋼琴為主體：**從片頭曲〈Dawn〉第一個鋼琴音符下去，女主角從河畔一路走回家，用鋼琴獨奏開啟整部電影的氛圍，是成功的手法。鋼琴有如女主角的靈魂，隨著她內心世界與純真清新的情緒，不斷地在小型主題中連綿反覆又變奏。由片頭曲〈Dawn〉的變奏曲目〈Liz on Top of the World〉，呈現女主角獨立冒險的自由靈魂。描述男主角妹妹的 Georgiana 則是快樂奔放的鋼琴曲。
2. **鋼琴與室內樂交織：**〈Arrival to Netherfield〉採用古典鋼琴與管弦樂合奏的形式（有一點像小型的鋼琴協奏曲）。整部電影的編制用很細微的室內樂與鋼琴獨奏交織，呈現英國鄉村中高貴的風情，雖然是講灰姑娘碰到多金王子的故事，但是音樂一點都不土豪，反而將原著的文學風格表現出一種脫俗的優雅高貴。

《贖罪》的現實與幻想：
七座奧斯卡的傲人創舉

　　《傲慢與偏見》驚艷全球後，導演喬‧萊特再度和配樂家馬里安利攜手合作，打造了榮獲七座奧斯卡金像獎包含最佳配樂的《贖罪》。

　　劇情中，《贖罪》是知名的英國作家 Briony 的回憶懺悔錄，小時候她的姐姐和園丁兒子相戀，但她早熟敏感的心靈卻不願接受這事實，也或許是

嫉妒心與佔有慾作祟，因此她告密揭發了園丁兒子的不堪舉止，導致這對戀人被拆散，而在她晚年充滿無數遺憾。電影中呈現很多 Briony 的「想像」——包含姐姐最終和園丁相遇，有情人終成眷屬。但其實在「現實」生活中，這兩人因為女作家兒時的一句話而被拆散，年紀輕輕的兩個戀人都喪生在二戰裡。

貝多芬第九號交響曲的影子

2008 年，《贖罪》以原創電影配樂榮獲奧斯卡小金人一座，令馬里安利名聲響遍好萊塢。電影以一段非常另類的方式開場：一部鏗鏘有力的打字機聲。當時我才聽到這幾個打字聲，心中對這種直接切入主角（作家）之巧妙配器法便十分驚艷。但隨著主旋律在管弦樂團的大幅齊奏中出現，我卻是越聽越納悶：這不是某某交響樂嗎？沒多久我才恍然大悟：貝多芬《第九號交響曲》（又稱為《合唱交響曲》）的第二樂章！為了確認，我還特別回家拿出電影原聲帶仔細比對，發現在〈Briony〉、〈Come Back〉的低音急奏，簡直就是大剌剌的貝多芬《第九號交響曲》第二樂章翻版！而單簧管配樂〈Robbie's Note〉也與貝多分《第六號交響曲·田園》、莫札特《單簧管協奏曲》中的恬靜非常接近。甚至連拉赫曼尼諾夫的澎湃激情、布拉姆斯的室內樂風格，都可在幾首配樂中聽出端倪。所以馬里安利能獲得奧斯卡不無道理——因為他抄襲了最偉大的浪漫大師！也難怪他要「贖罪」了。

打字機也能當樂器？節奏鋒銳又咄咄逼人的配樂

用樂器或一種特定工具來當作配樂的主要元素，其實在《海上鋼琴師》

就曾出現過。但《海上鋼琴師》僅是將小喇叭做成串場配樂，來暗示這是說書人的身分，而不是像馬里安利這麼大膽地直接放在電影開場，並且一直引領整個管弦樂團出場。用打字機的「音效」做成配樂的主樂器實是高招，在他之前還從來沒人這樣做過。

整部電影的配樂用一種類「蒙太奇」方式不斷疊層，當劇情不同線路串在一起時，這些音樂動機也漸層堆起，形成一個龐大立體、外表清楚但內在複雜的結構物。「我的想法是用音樂來模糊主角的『想像』與真實發生的『真相』。」用打字機開場，其實就是配樂家說故事的第一個點，而之後劇情中的爵士、管弦樂、鋼琴等等，都是藉由音樂更深層刻劃主角的立體感。

《贖罪》共有三種主題元素：

一曲呵成，一鏡到底

Keypoint｜聆聽欣賞

1. **「嫉妒」與「心機」**：如：〈Briony〉、〈Two Figures By A Fountain〉、〈Cee〉、〈You and Tea〉、〈With My Own Eyes〉等曲目。這些歌曲的樂風雖然典雅，但旋律比較陰暗詭異，旋律結構和《傲慢與偏見》相似，可以說是暗黑版的《傲慢與偏見》。這個元素裡的旋律有時候深沉懸疑，有時又波濤洶湧，最特別是當中使用打字機敲擊出冰冷強硬甚而咄咄逼人的節奏，來配合電影裡書信寫作的場景，透露了筆鋒文字在迷惑猜忌中可以很有殺傷力。這些節奏比鋼琴弦樂的音色要強烈銳利得多，也常引領音樂更加紛擾激進。

2. **「悲戀」的愛情主題**：以木管、弦樂合奏、提琴獨奏或鋼琴為主要音色，

如〈Robbies Note〉、〈Farewell〉、〈Rescue Me〉、〈Come Back〉、〈The Cottage On The Beach〉等曲目，旋律都很感傷甚而淒楚，聽到這些樂曲想必觀眾也知道這對戀人是悲劇收場。

3. **「戰爭」的殘酷無情：** 因為一個無心或惡意的指控，讓一對戀人從此天各一方，飽受二戰折磨。這部電影最精彩的片段出現在〈Elegy For Dunkirk〉，導演刻意用一鏡到底的長鏡頭，在滿目瘡痍的戰場徘徊遊移，而三種不同的音樂動機在此時也全部堆疊，讓觀眾彷彿身歷其境，從視覺與聽覺感受到戰爭的殘忍與士兵的痛傷。高潮處是電影的主旋律與士兵齊唱的詩歌完美交融，詩歌錯位浮現，融合一體，再由主題曲的和弦飄零淡出，是本片影音表現最神來之筆，也是獲得奧斯卡最佳配樂的一大功臣。

《贖罪》中的漸層交疊

「用音樂來模糊主角的『想像』與真實發生的『真相』。」整部電影的配樂用一種類「蒙太奇」方式不斷疊層。先以打字機開場，而後用爵士、管弦樂、鋼琴等去更深層刻劃主角的立體感。

1. **另類開場：**用一部鏗鏘有力的打字機聲作為開場。馬里安利大膽地直接放在電影開場，引領整個管弦樂團出場。在他之前從來沒人這樣做過。
2. **浪漫大師的影子：**打字機聲伴隨著主旋律貝多芬《第九號交響曲》第二樂章。而〈Briony〉、〈Come Back〉的低音急奏，就像貝多芬《第九號交響曲》第二樂章翻版！單簧管配樂〈Robbie's Note〉也與貝多芬《第六號交響曲·田園》、莫札特《單簧管協奏曲》中的恬靜非常接近。甚至連拉赫曼尼諾夫的澎湃激情、布拉姆斯的室內樂風格，都可在幾首配樂中聽出端倪。

《贖罪》中有三種主題元素：

1. **「嫉妒」與「心機」：**如：〈Briony〉、〈Two Figures By A Fountain〉、〈Cee〉、〈You and Tea〉、〈With My Own Eyes〉等曲目。這些歌曲的樂風雖然典雅，但旋律較陰暗詭異，可說是暗黑版的《傲慢與偏見》。打字機敲擊出冰冷強硬甚而咄咄逼人的節奏，來配合電影裡書信寫作的場景，透露了筆鋒文字在迷惑猜忌中的殺傷力。
2. **「悲戀」的愛情主題：**以木管、弦樂合奏、提琴獨奏或鋼琴為主要音色，如〈Robbies Note〉、〈Farewell〉、〈Rescue Me〉、〈Come Back〉、〈The Cottage On The Beach〉等曲目，旋律很感傷甚而淒楚，想必觀眾也知道這對戀人是悲劇收場。
3. **「戰爭」的殘酷無情：**這部電影最精彩的片段出現在〈Elegy For Dunkirk〉，導演刻意用一鏡到底的長鏡頭，在滿目瘡痍的戰爭徘徊游移，而三種不同的音樂動機在此時也全部堆疊，讓觀眾彷彿身歷其境，從視覺與聽覺感受戰爭的殘忍與士兵的傷痛。高潮處是電影主旋律與士兵齊唱的詩歌完美交融，詩歌錯位浮現，融合一體，再由主題曲和弦飄零淡出，是本片影音表現最神來之筆，也是獲得奧斯卡最佳配樂的一大功臣。

《安娜・卡列妮娜》
後柴可夫斯基的俄式配樂

若說《傲慢與偏見》和《贖罪》是配樂家馬里安利對貝多芬致敬,那麼《安娜・卡列妮娜》(Anna Karenina)就是他延伸柴可夫斯基精神的最佳代表作了。

俄國大文豪托爾斯泰數度被改編搬上銀幕的愛情史詩鉅作《安娜・卡列妮娜》,再次由金獎電影導演喬・萊特拍攝。在《贖罪》榮獲奧斯卡獎後,導演這次呈現的是一場極致華麗的舞台劇。故事描述美艷動人的安娜(Anna)與丈夫卡列寧(Karenin)婚姻幸福。丈夫事業有成,而安娜裡外兼備,除了育有一子,在交際場合光芒四射。當年輕軍官伏倫斯基(Vronsky)對安娜一見鍾情後,安娜的世界起了大翻地覆的變化。

和喬・萊特第四次合作的馬里安利經過奧斯卡洗禮後,對這部電影的配樂處理,比之前要來得更大膽精彩。首先,他巧妙引用俄羅斯傳統民謠,融入在有點怪但詼諧的片頭曲。這首片頭曲〈Overture〉(意為「序曲」,一種古典樂曲的形式)灰色幽默風格令人想到蕭士塔高維契和普羅高菲夫這兩大俄羅斯作曲家的配器風格——小喇叭、類似猶太吉普賽的小提琴旋律以及木管樂器的配器法。

對於翻拍《安娜・卡列妮娜》,導演想像的是一部「有言語的芭蕾」,就連換場換幕都必須在觀眾眼前發生。因此,音樂也必須是不斷轉動並且有節奏性地推動劇情。在原聲帶第二曲〈Clerks〉,配樂家再度使用《贖罪》打字機的手法,將火車的轉動聲融入這首燦爛的華爾滋。火車的節奏聲,再加上多旋律管弦樂與黑暗的副旋律,形成了獨有的馬里安利風格。

俄式配樂《安娜‧卡列妮娜》

若說《傲慢與偏見》和《贖罪》是配樂家馬里安利對貝多芬致敬，那麼《安娜‧卡列妮娜》就是他延伸柴可夫斯基精神的最佳代表作。和喬‧萊特第四次合作的馬里安利經過奧斯卡洗禮後，對這部電影的配樂處理，比之前要來得更大膽精彩。

1. **片頭曲〈Overture〉：**首先，他巧妙引用俄羅斯傳統民謠，融入在有點怪但詼諧的片頭曲〈Overture〉，灰色幽默風格令人想到蕭士塔高維契和普羅高菲夫這兩大俄羅斯作曲家的配器風格──小喇叭、類似猶太吉普賽的小提琴旋律以及木管樂器的配器法。
2. **火車聲與華爾滋的融合：**對於翻拍《安娜‧卡列妮娜》，導演想像的是一部「有言語的芭蕾」，就連換場換幕都必須在觀眾眼前發生。因此，音樂必須是不斷轉動並且有節奏性地推動劇情。在原聲帶第二曲〈Clerks〉，配樂家再度使用《贖罪》打字機的手法，將火車的轉動聲融入這首燦爛的華爾滋。火車的節奏聲，再加上多旋律管弦樂與黑暗的副旋律，形成了獨有的馬里安利風格。

什麼是
馬里安利的風格？

在演講過這麼多電影配樂，我常常被問到一個問題就是：如何分辨這首音樂是誰寫的？這個問題其實就是我想寫此書的初衷。很多配樂家的音樂都是在模仿大師前人的作品，但是就像《寂寞拍賣師》中所說：任何贗品中一定會有些真實，因為抄襲者會想要留下自己的真跡。倒不是說現代的配樂家都是抄襲古典大師的二流作者；相反地，許多配樂家甚至把這些前人宗師的精神發揚光大，但在過程中還保有自己的獨創風格。

1. **古典獨奏：**很類似某個古典大師的音樂，有某種單一樂器（例如鋼琴或小提琴）獨奏，音樂中又有某些道具發出的音效。

2. **動機交疊：**配樂在節奏中不斷滾動出不同的動機，在這些動機互相交疊做出音樂蒙太奇的同時變出一個大型的交響樂。

如果哪天你聽到以上兩種同時具備，十之八九就是馬里安利寫的了！

Zbigniew Preisner

普萊斯納 | 波蘭
1955-

波蘭情迷，
神祕美學的前世今生

「當時史特勞斯創作時，他寫的是舞曲，但後來就變成古典音樂。
所以你怎麼能確定五十年後，電影配樂不會也變成古典音樂呢？」

"When Strauss was writing his music, it was dance music. Now it's classical music.
So how can you tell that in 50 year's time film music will not turn out to be classical music?"

學歷 | 非音樂科班出身
師承 | 自學

代表作 |

◉《不絕之路》1985

◉《十誡》1988-1989

◉《雙面薇若妮卡》1991（凱撒電影獎最佳音樂提名）

◉《藍色情挑》1993（凱撒電影獎最佳音樂提名）

◉《白色情迷》1994

◉《紅色情深》1994（凱撒電影獎最佳音樂）

名導奇士勞斯基
的最佳拍檔靈

你是否曾想過，這世上也許有個和你同靈異體的人，在地球另一端與你心心相印？

《雙面薇若妮卡》正是講這樣一個故事。波蘭電影大師奇士勞斯基以神祕主義聞名國際，以《雙面薇若妮卡》深入個我與主體的探索，他那充滿哲學啟發與宿命美學的敘述風格瞬間轟動西方影壇，更因配樂搭檔普萊斯納冷冽浪漫的音符而感動無數人心。

普萊斯納與奇士勞斯基是東歐最知名的電影拍檔，從《不絕之路》（No End）、《十誡》（The Decalogue），以及《十誡》中單獨拿出來拍成電影的《殺人影片》（A Short Film About Killing）、《愛情影片》（A Short Film About Love），顏色三部曲——《紅色情深》（Rouge）、《白色情迷》（Blanc）、《藍色情挑》（Bleu），還有最經典的神祕美學電影《雙面薇若妮卡》。

同靈異體的雙胞美女：
《雙面薇若妮卡》

兩個同名女子 Weronika 和 Véronique，一個住在波蘭、一個生活在巴黎。她們從五官長相到身高體型彷彿就是雙胞胎，外人甚至無法察覺任何不同。Weronika 是音樂新秀，Véronique 則是職業音樂家。當其中一個在引吭攀升幾個高音，心臟病突發而驟死舞台的同時，另一個則從性愛中悲傷驚醒，好像身體突然失去了什麼，讓她感到生命瞬間變得無比空洞與無助。電影以唯美詩意手法敘述身處兩世界的「同靈異體」感覺，探索人對潛意

識的渴望，也討論那種渴望找尋自我身分與他人關聯的情緒——哪怕是一陣靈犀通感，或一種失落悵然。

東正教的風格與符號

為《雙面薇若妮卡》配樂，普萊斯納採用宗教風格的音樂替神祕美學電影添加色彩。他以鋼琴獨奏的清新，為兩女子的心靈契合、木偶戲等關鍵點作為電影主題；尤其在木偶展翅成蝶時效果最為動人。普萊斯納更用其他樂器來營造東正教（Orthodox）的神祕風格，如：用單簧管來影射人類內心的孤獨疏離，用教會鐘聲來象徵死亡、結束，及女高音的純音唱腔，最後搭配管弦樂團傳遞的空靈氛圍。

誰是 Van Den Budenmayer？

若要說電影原聲帶最神祕的配樂，便是一個名為「Van Den Budenmayer」作曲家寫的音樂。第一次看到原聲帶目錄上寫這名字，我還納悶：怎麼我唸過這麼多西洋音樂史，卻從沒聽過這號人物？為此，我還特別上網搜尋到底誰是 Van Den Budenmayer，後來才發現，原來這是配樂家開的玩笑！

Van Den Budenmayer 其實是配樂家普萊斯納建構的虛擬人物。他選用荷蘭名，是因為導演和他都很喜歡荷蘭。雖是虛擬人物，但 Van Den Budenmayer 名下還有不少真實作品，包含《十誡》、顏色三部曲系列與本片《雙面薇若妮卡》。

虛實不分的音樂魔力：同曲異功的神祕配樂

一首由 Van Den Budenmayer 寫的〈Concerto En Mi Mineur〉（E 小調協奏曲），堪稱是整部電影的靈魂。此曲不僅連結著兩位薇若妮卡的命運，以幽幻迷離的風格強化了電影所探討的神祕主義，更是配樂最高境界——融合「既有音樂」與「原創配樂」雙重身分，在「幕前」女主角唱此曲與「幕後」推升電影高潮。比起《教父 III》將歌劇《鄉村騎士》融入謀殺案的音樂蒙太奇手法，這首〈Concerto En Mi Mineur〉更扮演著「同曲異功」之妙！

串連三個主角的宿命音樂

電影中圍繞著三個角色：開朗明媚的波蘭 Weronika，敏感沉鬱的法國 Véronique，與神祕操偶師 Alexandre。電影中有兩幕戲，把音樂與三位角色冥冥之中的神祕連結得淋漓盡致。你聽得出來在哪裡嗎？

1. 電影開頭，波蘭的薇若妮卡在演唱〈Concerto En Mi Mineur〉時驟逝；同時，法國的薇若妮卡感到莫名哀傷。（波蘭的薇若妮卡演唱〈Concerto En Mi Mineur〉的風格比較高亢，替波蘭 Weronika 錄音的女高音是波蘭有名的伊莉莎白・陶薇妮卡〔 Elzbieta Towarnicka 〕，曾跟普萊斯納多次合作出版眾多唱片。陶薇妮卡的歌聲清新高昂，將教會音樂的純淨表達得淋漓盡致。有趣的是，為了配合情節，陶薇妮卡最後還真的唱到「斷了氣」！）

2. 電影後段，法國的 Véronique 在台下看一場操偶戲，這段場景以鋼琴主奏的〈Les Marionnettes〉配樂。一個（木偶）芭蕾女伶在舞蹈中失

足死去再蛻變重生，而她重生羽化變成展翅的蝴蝶時，配樂瞬間轉為〈Concerto En Mi Mineur〉（正好是波蘭 Weronika 死去時正在演唱的同曲同段落），這一切的巧合實在令人感到不可思議。然而，吸引法國 Véronique 的不是戲台上的淒美奇幻，而是隱身幕後操控一切的神祕操偶師 Alexandre。看到導演藉由此場景引導觀眾猜想：到底吸引她的是這個男人，還是在冥冥之中牽連運作的神祕巧合呢？

♩ ♫ **音樂教室** | Music Classroom ♪ ♫

同靈異體神秘的《雙面薇若妮卡》

普萊斯納採用東正教風格音樂，更故佈懸疑創造了一位虛擬音樂家，成為電影原聲帶中最神祕的配樂。

1. **以東正教神祕色彩：**普萊斯納以鋼琴獨奏，為兩女子的心靈契合、木偶戲等關鍵點作為電影主題。他更用其他樂器來營造東正教神祕風格，如：用單簧管來影射孤獨疏離，用教會鐘聲象徵死亡、結束，及女高音的純音唱腔，最後搭配管弦樂團傳遞的空靈氛圍。
2. **虛擬音樂家身分：**普萊斯納虛擬音樂家 Van Den Budenmayer。他名下有不少真實作品，包含《十誡》、顏色三部曲系列與本片《雙面薇若妮卡》。一首由他寫的〈Concerto En Mi Mineur〉（E 小調協奏曲），堪稱是整部電影的靈魂。此曲不僅連結著兩位薇若妮卡的命運，以幽幻迷離的風格強化了電影所探討的神祕主義，更是配樂最高境界──融合「既有音樂」與「原創配樂」雙重身分，在「幕前」女主角唱此曲與「幕後」推升電影高潮。

自由、平等、博愛：
紀念法國價值的《藍白紅三部曲》

　　除了《雙面薇若妮卡》，《藍白紅三部曲》（Three Colours Trilogy）是世人公認奇士勞斯基最偉大的作品。這三部電影各以法國國旗的三個顏色命名，並以法國大革命口號「自由、平等、博愛」為命題，描述人際關係與人性靈體，是奇士勞斯基最後的三部電影。

《藍色情挑》：從自我束縛
到接受自由的女人

　　《藍色情挑》是三部曲中，最沉重憂鬱但也是象徵性最豐富的一部電影。劇情描述一對音樂家夫婦與女兒出遊，卻在途中發生車禍，丈夫與女兒當場死亡，只剩下音樂家妻子 Julie 還活著。受不了打擊的 Julie 自殺未遂，丈夫生前正為歐洲聯盟譜寫大會歌，悲痛欲絕的她為了重拾自由，決心拋開過去，甚至毀掉丈夫遺留下來未完成的手稿，展開新生活。但往後的一連串事件，她發現自己還沒完全準備好。最後，她發現丈夫的情婦已懷孕，兩女人交談後，Julie 決定把本來要賣掉的房子留給情婦，而 Julie 和丈夫的搭檔作曲家 Oliver 將歐洲聯盟大會歌發表後，她終於逐漸走出陰霾感傷，重拾感受與愛人的能力。

兩個主題的交織

　　這部關於作曲家的電影，音樂角色吃重，共有兩種配樂主題。

1. 第一個主題是丈夫與女兒下葬時的葬歌,這首主題的曲風讓我想起有點貝多芬第三號交響曲《英雄》送葬樂章的風格,悲戚又莊嚴。

2. 第二個主題則是整片核心:Julie 丈夫遺下的大會歌〈Song For The Unification Of Europe〉,主題是「愛」。

當作曲家 Patrick 車禍身亡後,其遺孀 Julie 是唯一了解他並有能力將作品〈Song For The Unification Of Europe〉完成的人。然而,Julie 自從丈夫和女兒死亡後,一直無法面對過去的一切,因此她寧願毀掉手稿以否認這部作品的存在。Julie 在電影大半部分都在自我放逐,直到發現自己丈夫的外

♩ ♫ **音樂教室** | Music Classroom ♪ ♫

愛與療癒的《藍色情挑》

這部關於作曲家的電影,音樂理所當然地佔有極度重要的位置。《藍色情挑》共有兩種配樂主題。

1. **第一個主題葬歌:**丈夫與女兒下葬時的葬歌,曲風類似貝多芬第三號交響曲《英雄》送葬樂章的風格,悲戚又莊嚴。

2. **第二主題大會歌:**是整部片的核心,Julie 丈夫遺下的大會歌,主題是「愛」。當作曲家 Patrick 車禍身亡後,遺孀 Julie 是唯一了解他並有能力將作品〈Song For The Unification Of Europe〉完成的人。然而她卻一直無法面對過去,寧願毀掉手稿否認這部作品的存在。原本自我放逐的 Julie,直到發現丈夫外遇,才開始正視過去與現在,最後終於面對並完成這首作品。導演用一部未完成的作品來教女主角「愛」,當女主角懂得愛人時,她也從自我囚禁的枷鎖中掙脫而自由了。

遇，她才開始正視過去與現在。最後，Julie 不僅大器地把房子讓給丈夫先前的情婦 Sandrine，也終於面對並完成這首作品。導演用一部未完成的作品來教女主角「愛」，當女主角懂得愛人時，她也從自我囚禁的枷鎖中掙脫而自由了。

《白色情迷》：你來我往的不「平等」婚姻之道

劇情描述遠離家鄉的主角 Karol 有一位美麗的妻子 Dominique。Domonique 對丈夫的性能力不滿而訴求離婚。被拋棄的 Karol 在發生一連串狗屁倒灶的荒謬事件後回到家鄉波蘭，卻意外成了大富翁，開始一連串對前妻的報復。Karol 偽裝死亡，引誘前妻到波蘭憑弔他，藉機與前妻重修舊好後，最後成功陷害她入獄。

與顏色三部曲另外兩部相較之下，《白色情迷》的內容最荒謬，是諷刺意味十分濃厚的喜劇。這對男女在一連串你來我往、互相折磨的過程中，確定彼此還是相愛的。奇士勞斯基用了許多荒謬離譜的情節表現「平等」，因為他深信達到真正的平等是不可能的。真正的平等它違反人性，故這部片也藉機暗示了共產主義的「平等」是荒謬的理想。

陰鬱幽遠的 Love Theme ＋雙人探戈

平心而論，《白色情迷》的音樂配置與象徵性不如《藍色情挑》的深入豐富。

這部配樂只有兩條旋律：

1. **Love Theme**：第一條是幽遠茫然，又有點沉思陰鬱的 Love Theme。在這條主旋律上，普萊斯納保持他的半音階風格，以緩慢節奏與木管樂器代表男主角 Karol 對婚姻的無助與冷冽的波蘭家鄉，將角色刻畫得十分真實。

2. **Tango**：另一條旋律就好玩多了。以小提琴為主奏的探戈，多半出現在男主角在家鄉奮鬥打拚的情節中。活潑戲謔的曲風，令人想到吉普賽遊牧民族的快樂無憂。不過，Tango 原本就是既可以溫柔纏綿又可以炙熱對立的雙人舞曲，這不倒也恰巧反映故事中男女主角諜對諜的打情罵俏呢？

♪ ♫ **音樂教室** │ Music Classroom ♪ ♫

《白色情迷》中不可能的平等

與三部曲另外兩部相較之下，《白色情迷》的內容最荒謬，是諷刺意味十足的喜劇。奇士勞斯基用了許多荒謬離譜的情節表現「平等」。《白色情迷》的音樂配置與象徵性不如《藍色情挑》的深入豐富。配樂只有兩條旋律：

1. **第一條〈Love Theme〉**：幽遠茫然，又有點沉思陰鬱的主旋律，普萊斯納保持他的半音階風格，以緩慢節奏與木管樂器代表男主角 Karol 對婚姻的無助與冷冽的波蘭家鄉，將角色刻畫得十分真實。
2. **第二條探戈主旋律**：另一條旋律就好玩多了。以小提琴為主奏的探戈，多半出現在男主角在家鄉奮鬥打拚的情節中。活潑戲謔的曲風，令人想到吉普賽遊牧民族的快樂無憂。不過，Tango 原本就是既可以溫柔纏綿又可以炙熱對立的雙人舞曲，恰巧反映故事中男女主角諜對諜的打情罵俏。

《紅色情深》：
相信人性的溫暖結局

　　和許多影樂迷不同的是，《紅色情深》是三部曲中我最喜歡的電影。它沒有《藍色》悲傷沉重，也沒有《白》的冷嘲熱諷，《紅》就像一個溫柔和煦的太陽，為三部曲劃下一個重生般的結局。我想，很大部分是因為作曲家用的音樂風格。

充滿異國情調的波麗露

　　世上最有名的波麗露，是法國印象派作曲家拉威爾寫的。從不斷重複的節奏中，拉威爾將一條充滿異國色彩的半音階旋律，變成一首燦爛繽紛的舞曲。而向前輩致敬的普萊斯納，在旋律上，也以其獨門的半音階手法，從高音頻的小提琴伴奏出來的波麗露節奏，帶出吉他獨奏和大提琴的對話。吉他就好像是女主角，而大提琴則是法官。如此「樂器擬人化」的配器手法，在很多電影例如《海上鋼琴師》均出現過。

神祕美學：刻意出現在不同電影的同一首曲

　　《紅色情深》另一個音樂主題〈Do Not Take Another Man's Wife〉，並不是此片的原創音樂，而是普萊斯納為奇士勞斯基的《十誡》所寫。其實普萊斯納常常在不同電影中貫穿同一首音樂，不僅能輔助故事，更能連結這些電影，冥冥之中，這也算是他獨到的神祕美學。

有一段場景特別令我會心一笑，那就是當女主角 Valentina 向店員詢問
這首曲子的作者 Van Den Budenmayer 時。事實上，連此片的原聲帶上也
註明〈Do Not Take Another Man's Wife〉是 Van Den Budemayer 的作品，
但如前面提到，這位 Van Den Budemayer 其實是普萊斯納構造出來的虛
擬人物。放眼望去，電影配樂家幾乎沒有人像普萊斯納這樣，能以一個虛
擬身分存在於電影中。再仔細聽聽唱片中的另一段音樂，咦，這不正是《白
色情迷》的 Tango 樂章嗎？

♩ ♫ **音樂教室** | Music Classroom ♩ ♫

溫暖人性的《紅色情深》

《紅色情深》沒有《藍色》悲傷沉重，也沒有《白色》的冷嘲熱諷，它就像一個溫柔和煦的
太陽，為三部曲劃下一個重生般的結局。很大部分原因是出自作曲家的音樂風格。

1. **用樂器擬人化的波麗露**：波麗露是從不斷重複的節奏中，將充滿異國色彩的半音階
 旋律，變成一首燦爛繽紛的舞曲。而向拉威爾致敬的普萊斯納，也以其獨門的半音階
 手法，從高音頻的小提琴伴奏出來的波麗露節奏，帶出吉他獨奏（女主角）和大提琴（法
 官）的對話。如此「樂器擬人化」的配器手法，在很多電影如《海上鋼琴師》中均出
 現過。
2. **出現在不同電影的同一首曲**：《紅色情深》的〈Do Not Take Another Man's Wife〉，
 並不是此片的原創音樂，而是普萊斯納為《十誡》所寫的。普萊斯納常在不同電影中
 貫穿同一首音樂，不僅能輔助故事，更能連結這些電影，這也算是他獨到的神祕美學。
3. **故弄玄虛的真與假**：當女主角向店員詢問曲子的音樂家 Van Den Budenmayer 的場
 景令人會心一笑。事實上，連原聲帶上也註明〈Do Not Take Another Man's Wife〉是
 Van Den Budemayer 的作品，他是普萊斯納虛構出來的人物。放眼望去，電影配樂
 家幾乎沒有人像普萊斯納這樣，能以一個虛擬身分存在於電影中。

心有靈犀，
同靈異體的最佳搭檔

　　為什麼奇士勞斯基這麼欣賞普萊斯納？是普式的東正教音樂風格吸引了奇士勞斯基的神祕美學相符？或者，是奇士勞斯基影響了普萊斯納的音樂風格？就像史帝芬·史匹柏和配樂大師約翰·威廉斯、尼諾·羅塔和義大利導演費理尼，奇士勞斯基和普萊斯納是惺惺相惜、心有靈犀的工作拍檔。但在奇士勞斯基去世後，普萊斯納彷彿失去繆思，而再無法創作同等級的音樂。這令人想到《雙面薇若妮卡》中類似情節：巴黎 Véronique，在波蘭 Weronika 斷氣同時感到瞬間悵然，而決心放棄音樂事業。

　　在奇士勞斯基過世後，普萊斯納寫〈Requiem for My Friend〉（給亡友的安魂曲）紀念，其中的神祕宗教風格，又令人想起這部兩人攜手打造的唯美電影。現實生活與杜撰故事也能如此真實緊密，也許這就是奇士勞斯基費盡一生探索靈性的最完美結局吧。

Sergei Rachmaninoff

拉赫曼尼諾夫 | 俄羅斯、美國
1873-1943

「音樂對一輩子是夠的，但是一輩子對音樂是不夠的。」
"Music is enough for a lifetime, but a lifetime is not enough for music."

學歷 | 莫斯科音樂學院（Moscow Conservatory），鋼琴

師承 | N. Zverev, Taneiev, Arensky

代表作 |

◎《帕格尼尼主題狂想曲》（電影《似曾相識》1980）

◎《第三號鋼琴協奏曲》（電影《鋼琴師》1996）

完美極致的
鋼琴家風範

　　書上泛黃照片中的拉赫曼尼諾夫，是一個清瘦、留著平頭、神情冷峻的人。很難想像這個身高一百九十多公分的嚴肅巨人，竟能表露出令人動容的超凡溫馨。他的音樂，能令人毫不經意地就卸下心防，熱淚盈眶。比起優雅細膩的蕭邦，拉赫曼尼諾夫更熱情澎拜，勇於表達；比起精湛絢麗的李斯特（Liszt），拉赫曼尼諾夫更真誠動人、毫不做作。也因如此，世上許多鋼琴大師──從魯賓斯坦（Rubinstein）至霍洛維茲（Horowitz）、李希特（Richter）等均不諱言，拉赫曼尼諾夫的琴藝，才是鋼琴家一生所追求的完美極致。縱使奉獻一生，也僅能觸及拉赫曼尼諾夫境界的一小部分吧。在歷史上，拉赫曼尼諾夫這個人，除了身負作曲家、指揮家重任，他還是**歷史上最偉大的鋼琴家。**

　　但有誰想過，拉赫曼尼諾夫也會變成傑出的「電影配樂家」呢！？

不可能的任務：
拉赫曼尼諾夫《第三號鋼琴協奏曲》

　　拉赫曼尼諾夫一生共寫有四首鋼琴協奏曲，部部充滿俄羅斯的浪漫哀愁，但以第二、三號最為知名，也許因為他們少了點第一、四號鋼琴協奏曲中的鐵幕社會的悲憤色彩。尤其在 1998 年榮獲奧斯卡最佳影片、影帝等多項大獎的電影《鋼琴師》（Shine）後，《第三號鋼琴協奏曲》瞬間成為家喻戶曉的全球經典。猶記當時我還在印第安納大學音樂學院，進系所練琴時每天都被這《第三號鋼琴協奏曲》「震撼教育」──左鄰右舍的琴房不

約而同從早到晚都會傳出《第三號鋼琴協奏曲》，就是因為系所選中此曲為協奏曲比賽指定曲，真是差點沒把我給逼瘋！

在電影《鋼琴師》之前，若非樂界人，鮮少有人知道，這首曲子即是世上「**最艱鉅的鋼琴曲**」。十根手指要能鉅細靡遺奏樂，要能甜美，要能嘶吼，要能與樂團抗衡，本是鋼琴家的基本要件。可知，拉赫曼尼諾夫的手是金氏世界紀錄：擁有十四度手掌張距（三十公分以上）的他，又哪能了解凡人的先天差距？在技術上，《第三號鋼琴協奏曲》前所未有挑戰了鋼琴技巧的極限、演奏者的耐力。除非至少十度以上的手掌張距（約手寬二十公分），否則在一連串的急速八度，鋼琴家肯定吃虧。而在克服種種艱難技巧後，才發現《第三號鋼琴協奏曲》真正駭人的，竟是旋律本身。從單音到多聲部交織、賦格化（Fugue）；從一連串萬顆豆子，到一排排直立的和弦，原本簡單的旋律，變成難以置信的精湛。許多鋼琴家視此曲為終極挑戰，唯有達致《第三號鋼琴協奏曲》的超凡技巧、結構性與藝術精神，才算真正克服鋼琴。

《鋼琴師》由音樂提升的內心轉變

在《鋼琴師》這部電影裡，音樂除了是主角的心靈伴侶，也成為劇情最重要的推手。《鋼琴師》是依據澳洲鋼琴家大衛·赫夫考（David Helfgott）的真實故事改編。大衛自小在父親的諄諄教誨中學琴，為不負父親期望，他努力學習史上最艱難的鋼琴曲——拉赫曼尼諾夫的《第三號鋼琴協奏曲》（在真實生活中，優秀的大衛曾在一場音樂會後，贏得作曲家本人拉赫曼尼諾夫的後台致敬）。當大衛有機會到美國深造鋼琴時，父親的強烈佔有欲

卻阻擋大衛追求音樂的夢想。長久受到炙烈關愛與壓抑的大衛，不僅與父親正面衝突，也開始患有精神病徵兆。在另一次機會中，大衛毅然決定到英國皇家學院習琴，與父親決裂。就在一次演出後，大衛倒在台上，從此發瘋。有幾年的時間，大衛游移於療養院中，忘了自我不凡，成為整天喃喃自語的智障。直到願意付出真心的 Gillian 出現（後來成為大衛妻子），才讓大衛對音樂重拾記憶。在年近半百的他，終於回到舞台演奏，重新體會人生與音樂的喜樂。

♪ ♫ **音樂教室**｜Music Classroom ♪ ♫

《第三號鋼琴協奏曲》中的「賦格」

賦格是複音音樂的一種固定的創作形式，它不是一種曲式。賦格的主要特點是相互模仿的聲部以不同的音高，在不同的時間相繼進入，按照對位法組織在一起。

拉赫曼尼諾夫一生共寫有四首鋼琴協奏曲，以第二、三號最為知名，也許因為他們少了點第一、四號協奏曲中的鐵幕社會的悲憤色彩。《第三號鋼琴協奏曲》堪稱世上「最艱鉅的鋼琴曲」，有以下兩大難度：

1. **前所未有的演奏挑戰：**拉赫曼尼諾夫的手是金氏世界紀錄，擁有十四度手掌張距（三十公分以上）因此技術上，挑戰了鋼琴技巧極限及演奏者的耐力。除非至少十度以上的手掌張距（約手寬二十公分），在一連串的急速八度，鋼琴家肯定吃虧。
2. **賦格化的旋律：**《第三號鋼琴協奏曲》真正駭人的，竟是旋律本身。從單音到多聲部交織、賦格化；從一連串萬顆豆子，到一排排直立的和弦，原本簡單的旋律，變成難以置信的精湛。許多鋼琴家視此曲為終極挑戰，唯有達致《第三號鋼琴協奏曲》的超凡技巧、結構性與藝術精神，才算真正克服鋼琴。

連接故事的音樂魔法：一首曲子，三種功用

《鋼琴師》充滿各式各樣的鋼琴樂曲，但要說《鋼琴師》最主要的配樂，那就是拉赫曼尼諾夫《第三號鋼琴協奏曲》（以下簡稱《拉三》）。在三個轉折中，《拉三》扮演著三種不同的角色：

Keypoint │ 聆聽欣賞

1. 在電影一開始，大衛日以繼夜練琴，但卻甘之如貽履行他的使命，及父親的期望；因此，《拉三》在此象徵不朽的藝術作品，令人欲征服的音樂「目標」。

2 當悲劇開始時（主角和父親決裂、發瘋、壓抑的心、無法得到的認同），《拉三》便成為一種「夢魘」，扼殺大衛的劊子手。而後在幾個場景中，導演還特別放大，重複幾段《拉三》的艱鉅音樂，暗喻它是壓在大衛身上的最後一根稻草。幸好，影片中的親子戲（《拉三》第一樂章中溫暖甜美的鋼琴獨奏），替《拉三》悲劇色彩稍微扳回幾分感人。

3. 片尾，當《拉三》再度響起時，觀眾看到的大衛已從悲傷中走出，成為獨立健全的新鋼琴家。而此時的《拉三》昇華為「幸福」。此配樂手法令人想起真實故事改編的金獎電影《戰地琴人》（The Pianist），以一首蕭邦的華麗波蘭舞曲為悲劇劃下希望，向勇敢逃生的鋼琴家致敬。

在技術、藝術性上，導演的一曲連接故事手法，實為高明。世上還有哪些曲子能一語道盡人生的戲劇演變、起承轉合呢？如此使用《拉三》，可見得導演與編劇對音樂的見解既深入又獨到。

溫暖人性的《鋼琴師》

在《鋼琴師》中，音樂除了是主角的心靈伴侶，也是劇情最重要的推手。《鋼琴師》是依據澳洲鋼琴家大衛·赫夫考的真實故事改編。當中充滿各式各樣的鋼琴樂曲，關鍵就是拉赫曼尼諾夫《第三號鋼琴協奏曲》，在技術、藝術性上，導演的一曲連接故事手法，非常高明，一語道盡人生的戲劇演變、起承轉合，可見得導演與編劇對音樂的見解既深入又獨到。在三個轉折中，《拉三》扮演著三種不同的角色：

1. **目標：**在電影一開始，大衛日以繼夜練琴，但卻甘之如貽履行他的使命，及父親的期望；因此，《拉三》在此象徵一首不朽的藝術作品，令人欲征服的音樂「目標」。

2. **夢魘：**當悲劇開始時，《拉三》便成為一種「夢魘」，扼殺大衛的劊子手。而後在幾個場景中，導演還特別放大，重複幾段《拉三》的艱鉅音樂，暗喻它是壓在大衛身上的最後一根稻草。幸好，影片中的親子戲（《拉三》第一樂章中溫暖甜美的鋼琴獨奏），替《拉三》悲劇色彩稍微扳回幾分感人。

3. **幸福：**片尾，當《拉三》再度響起時，觀眾看到的大衛已從悲傷中走出，成為獨立健全的新鋼琴家。而此時的《拉三》昇華為「幸福」。此配樂手法不禁令人想起另一部也是真人實事改編的金獎電影《戰地琴人》，以一首蕭邦的華麗波蘭舞曲為悲劇劃下希望，向勇敢逃生的鋼琴家致敬。

《似曾相識》的愛情，
一去不能復返

若說《拉三》敘述人生的大起大落，那《帕格尼尼主題狂想曲》的慢板，即是淒美愛情的最佳見證了。

《似曾相識》是在八〇年代最轟動的愛情電影，其知名度完全不輸《鐵達尼號》。這部時空鋪陳的電影，令人想起梁祝、牛郎織女般的淒美情節。

劇情中，一名成功的劇作家理查（原始《超人》俊男演員克里斯多福·李維主演）的慶功宴上，遇見一位老婦拿著懷錶，要他回到她身邊。幾年後，理查在一家旅館看到一張 1912 年拍攝的美女照，而這照片竟然就是老婦年輕時的模樣。為解開這謎題，他以自我催眠的方式回到 1912 年，愛上了美女——當時是知名女演員的 Elise。兩人一見鍾情，愛到地老天荒，無顧 Elise 經紀人的反對，他倆決心攜手一生。某天早晨，理查不小心從口袋掏出來自「未來」的 1979 年錢幣，一瞬間時空抽離，回到「現在」而再無法重返過去。理查抑鬱而終，片尾時終在天堂與 Elise 重逢。

「帕」觀眾噓聲，大師也有首演恐慌症

《似曾相識》敘述生離死別的愛：男女之間沒有背叛、沒有移情，雖不能在凡間攜手白頭，卻在死後共度永恆。除了故事動人，電影配樂可說是另一功臣。約翰·巴瑞的配樂固然紮實，但拉赫曼尼諾夫的《帕格尼尼主題狂想曲》，才是這部電影中的不朽。

1934 年，拉赫曼尼諾夫完成了以帕格尼尼第二十四首練習曲（Paganini Caprice）主題為背景的《帕格尼尼主題狂想曲》。這首長達二十多分鐘的

鋼琴曲，分成二十四首精緻的變奏曲（Variations），每一曲強調一種技巧。《似曾相識》中最浪漫的音樂片段即是《帕格尼尼主題狂想曲》第十八首變奏，特別的是，第十八首變奏將原本由下往上的小調四音符動機，反轉為由上往下的大調四音符，因而產生二十四首中最唯美浪漫的一曲。

但你可知，當初拉赫曼尼諾夫有多害怕這首作品被噓嗎？

《帕格尼尼主題狂想曲》的世界首演在美國巴爾的摩（Baltimore），由本人擔任鋼琴獨奏，史托考夫斯基（Leopold Stokowski）指揮費城愛樂。拉赫曼尼諾夫事後回憶道，當晚每彈完一個變奏時，還得趕緊觀察觀眾反應，若不佳，下首變奏曲恐遭刪除。就是太害怕首演失敗，《帕》的世界首演被剪得支離破碎，二十四首中拉赫曼尼諾夫只秀出十九首，就是怕觀眾噓聲。這麼優美的百世之作，竟然讓一代鋼琴大師變成緊張大師，難怪美國古典界享有「殘酷舞台」名聲！

超時空的音樂，見證愛情不朽

在《似曾相識》中，導演很巧妙地將《帕》的真實背景寫進故事。其實導演故意把《帕》放在兩個場景，透露男主角來自未來的身分。看過電影的你，知道導演的巧思放在哪裡嗎？

Keypoint｜聆聽欣賞

1. **音樂盒：**片頭，年邁老去的 Elise 遺物中留存一個特別訂作的音樂盒，當中的旋律便是《帕格尼尼主題狂想曲》。看到這裡，觀眾可能還沒有頭緒（不就是一首古典鋼琴樂曲嗎？）那是因為這是導演第一次埋下的伏筆。

2. **樂迷身分：**當男女主角出遊時，理查在划船時突然哼起這首曲子。Elise
 問道曲子的始創者，知道是拉赫曼尼赫夫的作品時，她十分驚訝，因
 為她本是拉赫曼尼赫夫的忠實樂迷，卻從未聽過這首曲子。在電影中
 的男女主角身處 1912 年，而《帕》卻是 1934 年而創。這個小細節，可
 說是導演有意用《帕格尼尼主題狂想曲》向觀眾暗示理查其實來自
 未來。

到底什麼才叫
浪漫？

聽過拉赫曼尼諾夫音樂後，才更能體會「音樂乃心靈良藥」。就連不懂
古典音樂的影迷，在看過《鋼琴師》或《似曾相識》電影，無不被拉赫曼尼
諾夫的深情打動。有人曾批評拉赫曼尼諾夫的琴法不夠「浪漫」——嚴謹
規矩，不可親近；坐姿挺立，表情僵硬。我倒認為，現今許多偶像鋼琴家太
自我陶醉：身體晃動得煞有其事，閉起眼睛卻聽不出幾分真摯。

1997 年，我曾赴美國德州看范‧克萊邦世界鋼琴大賽（Van Cliburn
International Piano Competition）的最後賽程：六位決賽者中，就有四位用
《拉三》搏感情。想當然，由甜美旋律響起至最後一音，《拉三》充滿緊湊
高潮，觀眾哪能不為之瘋狂、起立喝采？但除了征服技巧、灑狗血的自由，
或戲劇般的肢體演出時，人們可曾想過，「浪漫」的定義為何？是外在抒發
的熱情，或內心無法傾吐的暗濤？也許拉赫曼尼諾夫的音樂不該過分表
現，因為他的音樂早是極致完美。筆者深信，在層層技巧高峰及情感洩洪
的背後，拉赫曼尼諾夫其實只求人們用最單純真誠的心，嚴謹彈完、聽完
他的一曲相思。

唯美浪漫的《帕格尼尼主題狂想曲》

《帕格尼尼主題狂想曲》的慢板，是淒美愛情的最佳見證。《似曾相識》因為《帕格尼尼主題狂想曲》，成就了不朽。

1. **變奏曲中最浪漫的一首**：1934 年，拉赫曼尼諾夫完成了以帕格尼尼第二十四首練習曲主題為背景的《帕格尼尼主題狂想曲》。這首長達二十多分鐘的鋼琴曲，分成二十四首精緻的變奏曲，每一曲強調一種技巧。《似曾相識》中最浪漫的音樂片段即是《帕格尼尼主題狂想曲》第十八首變奏，特別的是，第十八首變奏將原本由下往上的小調四音符動機，反轉為由上往下的大調四音符，因而產生二十四首中最唯美浪漫的一曲。

2. **支離破碎的首演**：《帕格尼尼主題狂想曲》在美國巴爾的摩世界首演，由拉氏本人獨奏，搭配史托考夫斯基指揮費城愛樂。拉赫曼尼諾夫事後回憶，太害怕首演失敗，每彈完一個變奏時，得趕緊觀察觀眾反應，若不佳，下首變奏曲恐遭刪除。因此《帕》的世界首演被剪得支離破碎，二十四首中只秀出十九首。這麼優美的百世之作，竟然讓一代鋼琴大師變成緊張大師。

在《似曾相識》中，導演很巧妙地將《帕》的真實背景寫進故事。導演故意把《帕》放在兩個場景，透露男主角來自未來的身分。？

1. **片頭**：年邁老去的 Elise 遺物中留存一個特別訂作的音樂盒，當中的旋律便是《帕格尼尼主題狂想曲》。這是導演埋下的第一個伏筆。

2. **兩人出遊**：理查在划船時突然哼起這首曲子。Elise 問道曲子的始創者，知道是拉赫曼尼赫夫的作品時十分驚訝，因為她是拉赫曼尼赫夫的忠實樂迷，卻從未聽過這首曲子。因為電影中的男女主角身處 1912 年，而《帕》卻是 1934 年創作。這個小細節，是導演有意用《帕格尼尼主題狂想曲》向觀眾暗示理查其實來自未來。

獨樹一格，青出於藍：
拉赫曼尼諾夫的鋼琴風格

在鋼琴史中，巴哈奠定了鍵盤學，蕭邦革新了鍵盤情緒，德布西改造了鍵盤語法。然而，當拉赫曼尼諾夫的鋼琴出現時，他打破了**「不可能有人超越蕭邦、李斯特的鋼琴巔峰」之迷思。**

在拉赫曼尼諾夫之前，有蕭邦的柔情細膩，舒曼的幻想詩意，布拉姆斯的古典內斂，與李斯特的魔鬼精湛。這四位大師是最能代表浪漫派「self-expression」（自我表現派）的人物。所以，拉赫曼尼諾夫有否承傳浪漫派、挑戰浪漫派，或青出於浪漫派呢？

我認為，拉赫曼尼諾夫是以上皆備，也以上皆非。他的音樂融合了東歐前輩的憂鬱詩意，在音色與和弦系統比蕭邦與李斯特更創新；而由貝多芬一路傳承下來的德派傳統，拉赫曼尼諾夫也在嚴謹中添加更多衝突；他的節奏既敏銳又衝動，**比布拉姆斯更豪邁，比舒曼更沉穩**。拉赫曼尼諾夫可說是既承傳也挑戰浪漫派，但實際上，他的鋼琴風格完全獨樹一格，青出於藍。

吟唱特質：把媚俗變成高貴的 Legato

拉赫曼尼諾夫不像許多天才，仗著天賦吃飯。為了迎合經濟現實所需，他花了許多歲月思考自己的三種身分，在鋼琴家、指揮家與作曲家來回遊走。拉赫曼尼諾夫不鍾情指揮家的事業，在中年時還把幾個大好機緣推卻了。為了經濟與奠定更大的影響力，他開始把鋼琴這個「副業」轉成正職。在約四十五歲時，他終於下定決心好好經營「鋼琴家」這個身分，在幾年後

開始享譽美國，至此成為世紀鋼琴大師。

　　身為一個鋼琴家，拉赫曼尼諾夫的態度非常謙卑。他不靠「直覺」演奏（即便以他天分，隨便彈也能敵過所有鋼琴家），反而比凡人更嚴謹，專心又仔細研讀每張樂譜，分析曲式，拆解聲部。他不僅一遍又一遍地吟唱右手旋律，也一遍又一遍地練著左手和弦。吟唱尤其是他的天賦；親身看過或聽過他演出的同輩都說，拉赫曼尼諾夫外表有如一個清教徒：表情嚴肅，肢體動也不動，但是他的琴藝令人潛然淚下，圓滑奏（legato）的連綿程度，只有天籟歌喉能媲美。凡經由拉赫曼尼諾夫的雙手，就算最媚俗（kitsch）的曲調都能成為高貴的旋律。

♪ ♫ **音樂教室** | Music Classroom ♪ ♫

吟唱

吟唱是指演奏時以圓滑優美的表現旋律線條，這是幾乎所有樂器（除了打擊樂器）音樂演奏最重要的特色。

身為一個鋼琴家，拉赫曼尼諾夫的態度非常謙卑。他不靠「直覺」演奏，反而更嚴謹，專心又仔細研讀每張樂譜，分析曲式，拆解聲部。他不僅一遍又一遍地吟唱右手旋律，也一遍又一遍地練著左手和弦。吟唱尤其是他的天賦；親身看過或聽過他演出的同輩都說，拉赫曼尼諾夫外表有如一個清教徒：表情嚴肅，肢體動也不動，但是他的琴藝令人潛然淚下，圓滑奏的連綿程度，只有天籟歌喉能媲美。

為什麼《拉三》
是史上最艱鉅的協奏曲？

《拉三》第一樂章的設計思維十分創新，與許多大型協奏曲有所不同。首先，它屏除協奏曲喜以盛氣凌人（例：柴可夫斯基《第一號鋼琴協奏曲》）或燦爛光明（舒曼《a小調鋼琴協奏曲》，貝多芬《皇帝》鋼琴協奏曲）方式出場。《拉三》第一樂章由中緩板速度開啟兩小節的前奏，隨之帶出一條極為簡單的雙音旋律（雙手相隔八度，但以同樣音符演奏）。主旋律之清晰明瞭，曲調令人朗朗上口。這種由雙音旋律堆砌成一體浩瀚宇宙，源自東正教聲樂，也是拉赫曼尼諾夫個人的正字標記。但如此簡單連五歲娃兒都能彈奏的雙音主旋律，其實是拉赫曼尼諾夫挑戰演奏家「力與美」的認知。如何在完全不煽情，不矯揉做作又溫柔的方式，來詮釋「浪漫」？這段小旋律可有一○一種方式演奏，但只有一種能表達拉赫曼尼諾夫直率又斬釘截鐵的純真。

氣勢非凡，誰與爭鋒：魔鬼的超技考驗

雖《拉三》的主旋律氣焰不高，但是出場卻是迫不及待。通常，協奏曲得在一陣約兩到三分鐘長的管弦樂齊奏（tutti）鋪陳主附旋律與動機後，才讓獨奏（solo）出場；但在拉赫曼尼諾夫的安排下，主旋律開門見山就坐，這不但挑戰著協奏曲的傳統，也挑戰著演奏家的專注耐力。演奏家在開場後非但不能鬆口氣，還得馬上迎接魔鬼的超技考驗，直到樂章結束：快速三十二分音符，滾音，琶音，雙三音，雙六音，雙手齊跳，反跳，反向大八度，雙和弦的極速切換音等。以上技巧除了需要絕佳的速度平衡感，音色

流暢度（tone）與旋律之吟唱度（legato）才是曲中的靈魂。這些對拉赫曼尼諾夫從不是問題，因為他不把鋼琴當鋼琴而寫，反而期望從它挖掘比管弦樂團更豐富多層的特性——從燦爛清脆的雲雀，到深沉的宗教道士，從精湛的魔鬼，到刻骨柔情的人——他的語法達到鍵盤樂器最大極限；比起蕭邦的高貴含蓄，或李斯特強調超技的花奏風格，演奏拉赫曼尼諾夫得有呼風喚雨的鋼琴技巧。然而，在《拉三》的境界，「超技」也只是基本環罷了。

鋼琴不可承受之「輕」與「氣」

另一個演奏家常會遇到的困難，是演奏「輕」。在鋼琴奏法中，同時達至「強」、「重」與「急速」是艱鉅的事。強而不暴音，難也；強而重，不暴音又急速，非常難；但比「強」、「重」與「急速」還更高一層樓的，是「輕」！

這在第二樂章，與快慢交織的第一、第三樂章，尤其明顯。如何輕得有層次、雕琢，輕卻遠達至大廳最後一排還能持續漸輕，卻又清晰？拉赫曼尼諾夫不如法國巴洛克樂派的「輕」，他的輕不可透明飄渺，但得注入一股剛硬。光是練習這個「輕」，鋼琴家還得懂「氣」，因為不管是最澎湃的音量，或最陰柔連綿的弱音，都不能靠外力蠻橫達成。演奏《拉三》更需要一股作「氣」的循環來運作，由整個身體核心延伸到琴鍵裡。

鋼琴的終極挑戰：高度管弦樂化，與精密的多聲部

在曲式、和弦、旋律、架構與樂團角色上，浪漫派協奏曲的界限越漸模糊曖昧，並且比以往更龐大浩瀚。最明顯的例子就是布拉姆斯《鋼琴協奏曲第一號》，鋼琴不僅被大量的「管弦樂化」（Piano orchestrated），布拉姆

斯的這首協奏曲反而更像是「有鋼琴」的交響曲。比布拉姆斯「鋼琴——管弦樂化」更青出於藍的《拉三》，其實「聲部」（voicing）才最令人跳腳。

我認為，拉赫曼尼諾夫的多聲部藝術，是繼巴哈後發揮得最淋漓盡致的作曲家。在《拉三》幾乎每頁上都能瞧見作曲家費心隱藏的「多聲部」。演奏家首先得一一探視出所有聲部，設計每個聲部的音量排列，再練習如何以兩手努力輪流交替，才得以表現「一」條完整不斷線的聲部。當這些都克服後，別忘了還要以行雲流水，毫不費力的方式同時表達三到五個聲部。有人曾說：「拉赫曼尼諾夫的鋼琴作品，十根手指頭得彈出十個聲部。」這雖是笑話，卻也與事實接近。拉赫曼尼諾夫天生一雙巨手，與一對舉世無雙的好耳朵，即使在最細微的和弦也能拆解成更多小和弦，小聲部還要延伸出更多聲部。因為這樣，鋼琴自身已經彷如一個管弦樂團，更別說得替鋼琴「協奏」的管弦樂團，兩者加起來的最後結構有多精密駭人了。

某天在練習《拉三》，我終於氣憤大叫：**他到底還有多少聲部啦？！**

《拉三》的「點」
到底在哪裡？

對拉赫曼尼諾夫而言，每首音樂都有一個最重要的「點」，他稱之為「Culmination point」。這個點的前後每個音符、樂句、段落、音量、和弦、織體、結構的設計，就是為了抵到它。要到達「點」不可以是刻意的，相反地須自然從容，渾然天成。「點」可能是全曲中最激昂澎湃的和弦，也可能是最溫和輕巧的音符。總之，「點」是全曲靈魂所在，倘若不小心錯失「點」，所有音符失去意義，音樂也陷入萬劫不復的地獄。

但是，這個點到底在哪裡？在《拉三》，它又是什麼呢？

拉赫曼尼諾夫始終沒有告訴後人，而世上鋼琴家與樂評至今還是無法同意「點」的位置：是第一樂章的中段高潮，還是第三樂章最後一分鐘的血脈賁張？或在第二樂章裡？《拉三》的「點」，是個永恆不解之謎。而就像《蒙娜麗莎的微笑》，也許拉赫曼尼諾夫是刻意留下這個謎題，來檢視未來的演奏家，是否能擁有超技的琴藝，一顆極度智慧的頭腦，與真摯謙卑的靈魂吧！

♩ ♫ **音樂教室**｜Music Classroom ♪ ♬

《第三號鋼琴協奏曲》演奏版本推薦

● **拉赫曼尼諾夫《第三號鋼琴協奏曲》Rachmaninoff Piano Concerto No. 3**

Marta Argerich｜阿格麗希

Lazar Berman｜貝爾曼

Sviaslatov Richter｜李希特

Sergei Rachmaninoff｜拉赫曼尼諾夫（作曲家本人）

Van Cliburn｜范·克萊邦

● **拉赫曼尼諾夫《帕格尼尼主題狂想曲》Rhapsody on a Theme by Paganini**

Sviaslatov Richter 李希特

Sergei Rachmaninoff 拉赫曼尼諾夫（作曲家本人）

《第三號鋼琴協奏曲》導聆

《第三號鋼琴協奏曲》（以下簡稱拉三）

1. **創新的協奏曲創作思維：**第一樂章的設計思維十分創新，與許多大型協奏曲有所不同。它屏除協奏曲喜以盛氣凌人（例：柴可夫斯基《第一號鋼琴協奏曲》）或燦爛光明（舒曼《a 小調鋼琴協奏曲》，貝多芬《皇帝》鋼琴協奏曲）方式出場。第一樂章由中緩板速度開啟兩小節的前奏，隨之帶出一條極為簡單的雙音旋律（雙手相隔八度，但以同樣音符演奏）。

2. **開門見山的主旋律：**《拉三》的主旋律氣焰不高，但是出場卻是迫不及待。通常，協奏曲得在一陣約二到三分鐘長的管弦樂齊奏鋪陳主附旋律與動機後，才讓獨奏出場；但在拉赫曼尼諾夫的安排下，主旋律開門見山，不但挑戰協奏曲的傳統，也挑戰著演奏家的專注耐力。這種由雙音旋律堆砌成一體浩瀚宇宙，源自東正教聲樂，也是拉赫曼尼諾夫的正字標記。如此簡單連五歲娃兒都能彈奏的雙音主旋律，正是挑戰演奏家「力與美」的認知。這段小旋律有一○一種方式演奏，但只有一種能表達他直率又斬釘截鐵的純真。

3. **呼風喚雨的技巧與境界：**演奏家在開場後非但不能鬆口氣，還得馬上迎接魔鬼的超技考驗，直到樂章結束：快速三十二分音符，滾音，琶音，雙三音，雙六音，雙手齊跳，反跳，反向大八度，雙和弦的極速切換音等。需要絕佳的速度平衡感，音色流暢度與旋律之吟唱度。拉赫曼尼諾夫不把鋼琴當鋼琴寫，期望從它挖掘比管弦樂團更豐富多層的特性，他的語法達到鍵盤樂器最大極限；比起蕭邦的高貴含蓄，或李斯特強調超技的花奏風格，演奏拉赫曼尼諾夫得有呼風喚雨的鋼琴技巧。然而，在《拉三》的境界，「超技」也只是基本環節罷了。

4. **一股作「氣」的「輕」：**演奏家常會遇到另一個困難，是演奏「輕」。在鋼琴奏法中，同時達至「強」、「重」與「急速」是艱鉅的事。強而不暴音，難也；強而重，不暴音又急速，非常難；但比「強」、「重」與「急速」更高一層樓的是「輕」！第二樂章與快慢交織

的第一、第三樂章,尤其明顯。如何輕得有層次、雕琢,大廳最後一排還能持續漸輕,卻又清晰?拉赫曼尼諾夫不如法國巴洛克樂派的「輕」,他的輕不可透明飄渺,得注入一股剛硬。光是練習這個「輕」,鋼琴家還得懂「氣」,因為不管是最澎湃的音量,或最陰柔連綿的弱音,都不能靠外力蠻橫達成。演奏《拉三》更需要一股作「氣」的循環來運作,由整個身體核心延伸到琴鍵裡。

5. **高度管弦樂化與精密多聲部:** 在曲式、和弦、旋律、架構與樂團角色上,浪漫派協奏曲的界限越漸模糊曖昧,並且比以往更龐大浩瀚。最明顯的例子就是布拉姆斯《鋼琴協奏曲第一號》,鋼琴不僅被大量的「管弦樂化」,更像是「有鋼琴」的交響曲。比布拉姆斯「鋼琴—管弦樂化」更青出於藍的《拉三》,其實「聲部」才最令人跳腳。
 拉赫曼尼諾夫的多聲部藝術,是繼巴哈後發揮得最淋漓盡致的作曲家。幾乎每頁上都能瞧見作曲家費心隱藏的「多聲部」。演奏家首先探視出所有聲部,設計每個聲部的音量排列,再練習如何以兩手努力輪流交替,才得以表現「一」條完整不斷線的聲部。最後還要以行雲流水,毫不費力的方式同時表達三到五個聲部。有人曾說:「拉赫曼尼諾夫的鋼琴作品,十根手指頭得彈出十個聲部。」鋼琴自身彷如一個管弦樂團,更別說得替鋼琴「協奏」的管弦樂團,兩者加起來的最後結構有多精密駭人了。

6. **全曲靈魂之「點」:** 對拉赫曼尼諾夫而言,每首音樂都有一個最重要的「點」,他稱之為「Culmination point」。「點」是全曲靈魂所在,倘若不小心錯失「點」,所有音符失去意義,音樂也陷入萬劫不復的地獄。這個點的前後每個音符、樂句、段落、音量、和弦、織體、結構的設計,都是為了抵達它。到達「點」不可以刻意,相反地要自然從容,渾然天成。
 世上鋼琴家與樂評至今還是無法同意「點」的位置:是第一樂章的中段高潮,還是第三樂章最後一分鐘的血脈賁張?或在第二樂章裡?《拉三》的「點」,是個永恆不解之謎。也許拉赫曼尼諾夫刻意留下這個謎題,來檢視未來的演奏家,能否擁有超技的琴藝,智慧的頭腦,與真摯謙卑的靈魂吧!

Wolfgang Amadeus Mozart

莫札特 | 神聖羅馬帝國薩爾斯堡（今奧地利）
1756-1791

「再高的智慧或想像力（或兩者兼具）都不是打造天才的條件。只有愛，愛才是創造天才的靈魂。」

"Neither a lofty degree of intelligence nor imagination nor both
together go to the making of genius. Love, love, love, that is the soul of genius."

師承 | Leopold Mozart, Haydn

代表作 |

◉《安魂曲》（電影《阿瑪迪斯》1984）

◉《A大調單簧管協奏曲》（電影《遠離非洲》1985）

◉《費加洛婚禮》（電影《刺激 1995》1994）

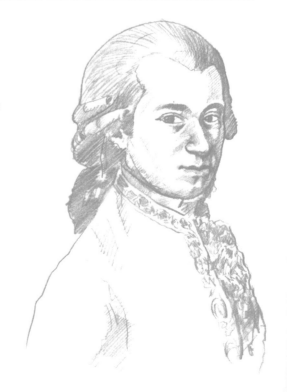

神童之死
之謎

1984 年，改編音樂神童的傳記電影《阿瑪迪斯》（Amadeus）榮獲八項奧斯卡大獎，唯有「最佳原創電影配樂」無法報名自然也沒獲獎，因為此片所有音樂皆出自莫札特之手！

在《阿瑪迪斯》中，莫札特是被一個極富盛名的義大利作曲家薩里耶利（Salieri）害死的。電影把薩里耶利描述成十分嫉妒莫札特的奸臣作曲家，外表對莫札特掏心掏肺，暗中卻百般阻擾神童的事業發展。即便看到莫札特在晚年貧病交迫，薩先生還扮成黑衣使者，邀請莫札特譜出《安魂曲》（Requiem, K. 626），讓這首曲子成為壓死莫札特的最後一根稻草。

真真假假中，這首《安魂曲》的確是一個陌生人委託莫札特的真實事件，但幾經學者專家討論後，薩里耶利對莫札特很照顧，謀殺這回事根本黑白講。眾說紛紜，總之編劇很聰明地將這兩個梗結合起來，寫出《阿瑪迪斯》這部精彩的舞台劇，電影最後還榮獲八項奧斯卡金像獎（包含演薩里耶利的最佳男主角），名利雙收。至於當時是不是薩里耶利託人謀殺莫札特的，就看你信不信囉！

如何形容
莫札特？

愛因斯坦曾說，當他拉奏莫札特的音樂時，他相信這個世界上是有神的。若說，貝多芬的音樂是描述「人」的命運，巴哈是「敬拜」神的偉大，那莫札特很簡單：**根本是「神的兒子」！**

這怎麼說呢？大家都知道，外國人的名字都落落長（反正多註冊幾個字不用多花錢），莫札特也不例外。莫札特的全名是「沃夫岡‧阿瑪迪斯‧莫札特」，請注意中間那個「阿瑪迪斯」。阿瑪迪斯（Amadeus）從拉丁文直譯是「上帝寵愛的」，很多人因此認為，莫札特是上帝的曠世傑作。想想：一個乳臭未乾的小子，在四歲時譜出第一首協奏曲，七歲寫出第一首交響曲，十二歲完成第一部歌劇。要不是天才下凡，**誰哪能在短暫的三十五年內，寫出六百多部叫好叫座的作品呢？**

不過，神是公平的。雖然莫札特貴為天之驕子，但是卻生得有點醜（天才都不能太帥）。莫札特的眼睛有點凸，似乎患了突眼性甲狀腺腫；在《阿瑪迪斯》裡，他還行為粗鄙，與人談話全然就像個阿呆。更令人印象深刻的是，他還有一個魔音穿腦的邪笑聲能貫穿全場久久不散，讓人跌破眼鏡：**神童竟是這副德性！？**

《阿瑪迪斯》：令人又愛又恨的莫札特

這也是電影男主角──維也納最顯赫的宮廷樂師薩里耶利（由此片榮獲奧斯卡最佳男主角的莫瑞‧亞伯拉罕〔F. Murray Abraham〕飾演）對小莫的第一印象。聽聞莫札特的才華已久，薩里耶利潛入宮廷的一場音樂會，未料撞見一對男女在茶室嬉笑追逐，舉止猥褻。沒想到，當樂團開始演奏，這位輕浮的年輕人衝進會場，開始正經八百指揮起來。「什麼？這就是莫札特？上帝怎麼會選這樣的人作為天才？」

薩里耶利不敢相信這會是上帝跟世人開的玩笑。當他汲汲營營的經營事業，為了獲取音樂上的成功，甚至在所不惜向上帝承諾他什麼都願意做（其

實這比較像是出賣靈魂給魔鬼），但莫札特什麼都不用做，卻能寫出渾然天成的曠世鉅作，而這個不懂人情世故的小屁孩甚至還在皇室面前羞辱了薩里耶利的作品，令他恨意油然而生。

即便嫉妒，他也不得不承認莫札特是神的音樂之子。因為莫札特樂譜上沒有任何錯音，也沒有任何修改，他只是把腦海中的音樂寫在紙上。莫札特在音樂上的完美，讓薩里耶利見證到上帝的偉大，卻也憎恨上帝譏笑他的平庸。「神啊！我譴責祢！」從此開啟一連串謀殺莫札特的動機。

完美脫稿演出，史上最精彩結局

《阿瑪迪斯》徹頭徹尾完完全全地淫浸在莫札特的音樂中，編劇幾乎跟隨莫札特在維也納的作曲時間以及劇情發展，天衣無縫地排列出莫札特重要曲目。從《後宮誘逃》（Die Entführung aus dem Serail）開始，到《第20號 D 小調鋼琴協奏曲》、《A 大調豎琴協奏曲》、《唐‧喬凡尼》（Don Giovanni）、《費加洛婚禮》、《魔笛》（The Magic Flute）、《C 大調長笛及豎琴協奏曲》、《G 大調長笛協奏曲》、《第21號 C 大調鋼琴協奏曲》，一直到結局，重病的莫札特在薩里耶利協助寫下《安魂曲》，所有曲目的安排都是更進一步推升劇情，直到高潮結束。甚至兩個男主角演到渾然忘我，竟在寫下《安魂曲》的對手戲時脫稿演出，他們即興又精湛的演技還原了莫札特《安魂曲》的當下，在配樂與台詞的剪輯一搭一唱，讓觀眾身歷其境看到莫札特死前創作的模樣。我想，《阿瑪迪斯》之所以會變成世界「百大經典影片」，音樂配樂的處理佔有很大的份量。這也是我個人最愛的前五部電影之一，從任何角度——不管是劇情、演技、服裝、設計、音樂都百看不厭。這部片劇情和音樂的設計，更是其他電影無法相比的。

百分百莫札特的《阿瑪迪斯》

《阿瑪迪斯》徹頭徹尾完完全全地淫浸在莫札特的音樂中,編劇幾乎跟隨莫札特在維也納的作曲時間以及劇情發展,天衣無縫地排列出莫札特重要曲目。

從《後宮誘逃》開始,到《第 20 號 D 小調鋼琴協奏曲》、《A 大調豎琴協奏曲》、《唐·喬凡尼》、《費加洛婚禮》、《魔笛》、《C 大調長笛及豎琴協奏曲》、《G 大調長笛協奏曲》、《第 21 號 C 大調鋼琴協奏曲》,一直到結局在重病的莫札特由薩里耶利協助寫下《安魂曲》,所有曲目的安排都是更進一步推升劇情,直到高潮結束。

我曾經蒙眼演奏,也遭遇各種試驗。其實這種事情只要花時間練習,就很容易辦到。但作曲是完全別的問題。沒有其他任何人,像我這樣為作曲花費長久的時間與龐大的思考力。有名大師的作品我都仔細研究過。作曲家是要有精神思考,與好幾小時的努力。——莫札特,1788

《遠離非洲》裡的莫札特: 單簧管協奏曲

金獎配樂家約翰·巴瑞和金獎導演波拉克初次見面時,導演給了他一大盒有關非洲音樂的帶子,有的是以前以非洲做背景的電影配樂,有的是純非洲音樂,波拉克認為只要巴瑞聽完這些音樂素材,就可以交出像樣的配樂了。

沒想到巴瑞告訴波拉克說:「我們要拍的不是非洲冒險故事,我們拍的

是愛情故事。」再三考慮，他們認為片中應該要添加更多西方人文極致的音樂。然而誰的音樂能體現西方文化的極致，但又能符合非洲大自然的恬靜孤寂呢？

結果導演聽了巴瑞的建議，選中了莫札特。在六百多首莫札特音樂中，莫札特《A 大調單簧管協奏曲》最後證明是最智慧的選擇。

西方人文與非洲原野的自然美

改編真實故事的《遠離非洲》在 1986 年榮獲七座奧斯卡大獎，女作家也因此得到諾貝爾獎提名。在一個看似浪漫難忘的愛情故事背後，電影其實探討的是英國殖民文化、白人到非洲拓墾的艱辛、當地土著對移民者產生依戀的複雜情感，以及男尊女卑社會氛圍下女性的壓抑。

電影由女主角凱倫在垂暮之年憶述自己年輕時在非洲的經歷開場。第一句話「I had a farm in Africa.」（我曾經在非洲有過一個莊園）成為本片最經典的名言，也是電影原聲帶片頭曲的曲名。凱倫繼續蒼老而遲緩的口吻提到自己，也想起了生命中最難忘的男人丹尼斯：「他外出狩獵時總不忘帶著留聲機、三把來福槍、一個月的口糧和莫札特。」

莫札特《A 大調單簧管協奏曲》在戲內牽引著男女主角的愛情故事，也是戲外襯托非洲原始美的關鍵配樂。在「戲內」，莫札特是男主角的最愛，對凱倫的重要性自是不言可喻。在「戲外」單簧管悠緩地吹奏著，符合了女主角的思念心情，也吻合非洲日夜緩長的生活節奏，以及貪戀往日的纏綿心情。

《A 大調單簧管協奏曲》常常伴隨男女主角，但是，你有聽見莫札特在《遠離非洲》的四種用途嗎？

莫札特於《遠離非洲》的四種用途

Keypoint｜聆聽欣賞

1. **一解相思愁：**首先，凱倫到非洲拓墾，她一個柔弱白人女性就這樣地走進殖民新世界，跟當地語言文化不通的土著黑僕交流處處碰壁。而她認為這些黑工知識低落也不見得肯勤奮工作，四體又不勤，唯有透過莫札特的音符，才滿足了她往日重現的思鄉情懷。

2. **愛人間的心靈密碼：**丹尼斯送了一台留聲機給凱倫，莫札特因此成為她與丹尼斯之間不用言語的愛意傳遞。

3. **強化男女主角的關係：**每回凱倫忙完農稼歸家，聽見家裡正播放著莫札特的樂音，就知道是丹尼斯來訪。

4. **表現出白人潛意識的優越感：**某天丹尼斯突發奇想，要讓猴子也聽到莫札特的美。他把留聲機架在草原上，唱片一轉，好奇心重的猴子們就一窩蜂圍聚。「想想看，這是牠們第一次聽見莫札特！」丹尼斯這句話下意識地反應出白人優越感，這也正是導演想要呈現的白人潛意識優越感觀點：白人佔領侵略了非洲，不但改變了非洲生態，也開化了黑人，如今連動物都要接受白人文化的洗禮。

《A大調單簧管協奏曲》在《遠離非洲》的四種用途

莫札特《A大調單簧管協奏曲》在戲內牽引著男女主角的愛情故事,也是戲外襯托非洲原始美的關鍵配樂。在「戲內」,莫札特是男主角的最愛,在「戲外」單簧管悠緩地吹奏著,符合了女主角的思念心情,也吻合非洲日夜緩長的生活節奏,以及貪戀往日的纏綣心情。《A大調單簧管協奏曲》常常伴隨男女主角,但是,也發揮四種功能:

1. **一解相思愁**:凱倫到非洲拓墾,一個柔弱白人女性就這樣地走進殖民新世界,唯有透過莫札特的音符,才滿足了她往日重現的思鄉情懷。
2. **愛人間的心靈密碼**:丹尼斯送了一台留聲機給凱倫,莫札特因此成為她與丹尼斯之間不用言語的愛意傳遞。
3. **強化男女主角的關係**:每回凱倫忙完農稼歸家,聽見家裡正播放著莫札特的樂音,就知道是丹尼斯來訪。
4. **表現出白人潛意識的優越感**:某天丹尼斯突發奇想,要讓猴子也聽到莫札特的美。這也正是導演想要呈現的白人潛意識優越感觀點:白人佔領侵略了非洲,不但改變了非洲生態,也開化了黑人,如今連動物都要接受白人文化的洗禮。

莫札特於
《刺激1995》的意義

　　由於莫札特的音樂往往呈現出純真天籟與一股與世無爭的恬靜風格,在電影往往能製造反差或中和電影中的緊張氣氛。而最好的例子便是《刺激1995》,在 IMDb 史上最佳兩百五十部電影影迷評選中,一直以來都和《教父》形成第一名與第二名之間的拉鋸戰,也是至今最多影迷參與評分

的電影。

男主角銀行家 Andy 被控殺妻含冤進入「鯊堡」監獄，在獄中，Andy 和一開始看衰他的 Red 成為交心好友。二十年的鐵窗生涯，Andy 看盡監獄官僚的貪污、腐敗與詭計圈套，讓他體會要還其清白之身，唯有逃獄一途。

監獄中的《費加洛婚禮》

劇中唯一使用莫札特的一幕，是當男主角把廣播台的門鎖住，將《費加洛婚禮》中〈西風頌〉（Che Soave Zeffiretto）的音量調到最大，讓女高音的歌喉傳遍全監獄。在院子裡勞動的所有犯人，頓時被音樂聲凝結住了。他們仰頭望著擴音機，雖然沒有人聽懂歌劇在唱什麼，但是那一刻感受到無比的自由與快樂。在獄中，願意忍耐各種折磨和不合理的男主角，卻熬不住對於音樂的渴望，寧願被處以監禁也要播放這首詠嘆調給獄友聽。

就像男主角好友 Red 說的：「直到現在我還是搞不懂那兩個義大利女人在唱些什麼。有些事最好就是永遠也別去揭穿它。我寧可想像她們是在歌頌某種美到無法用文字形容、讓人為之心碎的東西。她們的歌聲高飛超越獄中所有人膽敢夢想的程度，就好像是隻漂亮的小鳥，飛進了我們這個擁擠的小牢籠裡，讓這些圍牆四壁都化為烏有，就只那麼一瞬間，所有在鯊堡監獄裡的人都獲得了自由。」

《刺激 1995》中《費加洛婚禮》詠嘆的自由

由於莫札特的音樂往往呈現出純真天籟與一股與世無爭的恬靜風格,在電影往往能製造反差或中和電影中的緊張氣氛。而最好的例子便是《刺激 1995》。

劇中唯一使用莫札特的一幕,是當男主角把廣播台的門鎖住,將《費加洛婚禮》中〈西風頌〉的音量調到最大,讓女高音的歌喉傳遍全監獄。在院子裡勞動的所有犯人,頓時被音樂聲凝結住了。他們仰頭望著擴音機,那一刻感受到無比的自由與快樂。就像男主角好友 Red 說的:「直到現在我還是搞不懂那兩個義大利女人在唱些什麼。有些事最好就是永遠也別去揭穿它。我寧可想像她們是在歌頌某種美到無法用文字形容、讓人為之心碎的東西。就只那麼一瞬間,所有在鯊堡監獄裡的人都獲得了自由。」

你不可不問的
七個莫札特問題

Q1. 阿瑪迪斯到底是天才還是白癡?

A1. 1756 年 1 月 27 日這天在奧地利薩爾斯堡,大主教樂隊的小提琴手雷奧坡·莫札特(Leopold Mozart),與妻女歡天喜地的迎接小兒子的誕生。

雷奧坡不僅是個嚴父,也是成功的教育家;當他發現走路都還搖搖晃晃的小兒子竟能寫曲時,簡直不敢相信自己的眼睛:Oh my God!

為了讓兒子得到最好的音樂教育,雷奧坡不惜放棄自己的事業規劃,每天陪伴莫札特練琴、作曲。而小莫札特的學習速度也令父親感到十分欣慰。不,說「十分欣慰」完全不恰當,應該是「不可思議」!凡聽過一遍,莫札特不僅能馬上回彈旋律,還能加以潤飾改編,變成一首更精

緻完整的曲子。有個關於莫札特最出名的傳說，就是每當他寫曲抄譜時，他的腦袋早已一音不差、從頭到尾「寫完」另外一首全新的樂曲了。

所以，**神童係金乁！！！**

為了讓莫札特得到「神童」美名，莫爸帶著小莫札特和姐姐趴趴走，從維也納、巴黎、倫敦到羅馬等重點大城，在歐洲各國皇宮貴族前獻藝。這趟長達十年的音樂巡迴，也打破了古今中外所有明星的紀錄。也許，莫札特的音樂天賦是上帝賜與的，但是沒有虎父在後面鞭策，莫札特頂多也只是個聰明的屁孩罷了？

若用現代人的標準來看，肯定有許多人會把莫札特父親冠予虐童等罪名，指責他為了滿足虛榮心而到處炫耀兒子，使得莫札特失去正常童年。但其實在莫札特的年代，此舉並未有太多負評。因為一來：莫爸真的很用心栽培兒子，二十四小時身兼保姆、教練、經紀人、樂評、助理、公關、@$%*@，忙得連自己的音樂事業都不顧了！二來：沒有莫爸全然奉獻、培訓啟發與嚴格督促，我就不相信屁孩能混到哪裡去！這點，莫札特比起貝多芬幸運許多，因為他有個睿智講理的嚴父。

Q2. 莫札特的天才，是後天努力與時代環境造就的？

A2. 是天籟，是純淨？是神來一筆，還是後天努力？若要用一句話形容莫札特的音樂，那就是「古典派的極致巔峰」。莫札特不像貝多芬的音樂充滿原創或革新色彩，其實他根本沒有「創新」的環境與本錢。這其中有兩個很重要的原因：

1. 莫札特活在 18 世紀末，在三十五歲就英年早逝。如果他能多活個十五至二十年跨入 19 世紀浪漫派前期，那麼或許能像貝多芬，當個

時代革新者。可見「Timing」很重要！

2. 要知道維也納的貴族主宰了 18 世紀末的政經趨勢，但他們全是 LKK（老扣扣）保守古舊的思想，又傲慢自大，甚至瞧不起其他歐洲貴族。

維也納貴族從不關心百姓疾苦，只懂得奢華享樂，在這樣一個貴族主導的社會裡，音樂家的生計存亡得看這些肥咖臉色。莫札特後來寫了部很受凡夫俗子歡迎，但偏離貴族喜好的歌劇《費加洛婚禮》，就是一個血淋淋的例子。雖然這部歌劇得到歷史美名與空前成功，但是維也納肥咖不歡喜，把莫札特打入冷宮，使得原本就窮迫潦倒的他，私人財務與健康更是雪上加霜。相較之下，不必受窩囊氣的貝多芬，比莫札特 lucky 多了！

Q3.主題與變奏是莫札特發明的？

A3. 在維也納最初的幾年，莫札特賺了不少錢。自從他的歌劇《後宮誘逃》不斷加演後，委託創作就源源不絕接踵而來，case 接到手軟，成天被一堆慕名而來的貴族與學生們包圍（包含貝多芬），算是維也納貴族圈的音樂一哥。事業春風得意，神童寫曲也很帶勁，光在 1782 到 1786 這四年，莫札特就創作了十五首鋼琴協奏曲，以超凡絕美的旋律與創意動機，刷新了鍵盤樂器的標準。

莫札特最有名的鋼琴曲，是《小星星變奏曲》。「一閃一閃亮晶晶，滿天都是小星星……」這首放閃超過兩個世紀的童謠名曲，其實是莫札特改編自當時流行的法國歌曲《媽媽請聽我說》（Ah! vous dirai-je, Maman）。《小星星變奏曲》展現的是莫札特最擅長的作曲形式——「主題與變奏」。在莫札特的時代，音樂家神來一筆的即興演奏或即席作

曲，是身為演奏家的基本配備；而莫札特本身最大的魔法，就是將很簡單的 melody，延伸成多彩多姿的變奏曲。在這首《小星星變奏曲》，莫札特寫出十二首變奏，而在相同有名的《土耳其進行曲》，其實是來自《A 大調鋼琴奏鳴曲》第一樂章主旋律的變奏。聽完不得不佩服莫札特：從法國寫到土耳其，真的很有國際觀！

Q4.莫札特竟然也會改手稿？

A4.貝多芬花了五十六年才寫出九部交響曲，但莫札特在短短三十五年生涯，竟然寫了四十一部交響曲，包含未編列但也是交響形式的曲子，加總起來共有六十八部！這些擁有驚人的產量，卻毫不犧牲質量的交響曲，記載了莫札特一生中對他影響最深的風格樂派，其中有兩位特別需要好好介紹：

1. **海頓。**此時你也許會問：奇怪！怎麼莫札特和貝多芬連老師都一樣？沒錯，海頓在這兩位作曲家心中，一直有著舉足輕重的地位，因為海頓的音樂非常重視「主題」與「結構」的設計。拿蓋房子為比喻，不管是莫札特精巧優雅的住宅，還是貝多芬壯觀磅礴的豪宅，都需要最基本的海頓結構學。莫札特尤其花盡心力研究海頓老師那緊密結實的音響，甚至在寫室內樂中，為了能吸取老師的室內樂編樂技巧，他一改再改，手稿中有大量的修改痕跡。

 聽到這裡，內行人會很驚訝的說：WHAT？莫札特也會改手稿！？沒錯，莫札特是「從不」改手稿的，若有比較過他和貝多芬的樂譜，會發現莫札特的手稿是一氣呵成、乾乾淨淨，而貝多芬的是凌亂塗改、看似非常掙扎地完成每一曲。所以，如果莫札特有修改痕跡的手稿，

那鐵定是令他十分頭痛、連天才如他都需費心思的難題。

2. **巴哈之子 —— J. C. Bach**。巴哈那種以賦格為主的多聲部音樂（polyphony），在 18 世紀中期已被視為落伍，取而代之的，就是兒子 J. C. Bach 那種主音音樂（homophony），以主旋律導向的交響作品。莫札特對這種風格大大喜愛並且加以鑽研，而在融合海頓老師的結實音響與 J. C. Bach 巴哈的主音風格後，「莫札特式交響風格」就此呈現了！

Q5. 莫札特歌劇：係滴唱蝦會？

A5. 雖說交響曲是奠定一個偉大作曲家的基礎，但相信很多人能認同，「歌劇」才是莫札特精華中的精華。在所有作曲家中，莫札特是將喜歌劇的特質發揮得最淋漓盡致的人了。顧名思義，喜歌劇（Opera Buffa）就是以喜劇色彩為主的義大利歌劇，而這些逗趣嬉鬧的喜歌劇，經由莫札特巧手編制後得以流芳百世。史上最知名的喜歌劇都是莫札特寫的：以德文為本、兩年內超演 197 次的《魔笛》與土耳其異國風味十足的《後宮誘逃》，和義大利劇作家龐特（Lorenzo da Ponte）為譜的《費加洛婚禮》、高潮迭起的《女人皆如此》（Cosi fan tutte）、集諷刺、趣味、精湛與荒唐為一身的《唐·喬凡尼》，都是極致之作。雖然我非歌劇迷，**但有一人的歌劇一定全部都聽，那就是莫札特！**

Q6. 莫札特到底有多少女朋友？

A6. 莫札特的音樂多到、好到、細緻到、深奧到寫十本書都寫不完，換個話題來八卦好了！雖說莫札特身高矮小如哈比人，但指揮起來卻是個迷人的王子。也因此，他的桃花朵朵開。從孩童時就戀情不斷：七歲時他

在宮殿裡玩耍跌了狗吃屎，愛上攙扶自己起來的奧地利公主瑪莉·安東尼（Marie Antoinette，後來被送上斷頭台的法國路易十六皇后），少年時期愛上侍醫的女兒、薩爾斯堡麵包師女兒、一同旅行的表妹瑪麗亞、在曼海姆（Mannheim）旅居演奏時指揮家的女兒、被十八歲的美女韋伯拒絕後不死心，最後轉而追求韋伯的表妹康斯坦茲（Constanze）並娶為妻。婚後女學生也不少，桃花繼續開，包含演唱《費加洛婚禮》飾演蘇珊一角的大嬸，與有夫之婦女弟子……數都數不完。在我們這個年代，**說莫札特是師奶殺手也不為過！**

Q7. 為什麼莫札特會窮死？

A7. 莫札特有舉世無雙的天才，但在生活處事方面，其實挺白目的。為什麼莫札特的際遇會越來越差導致破產病死？一個原因是他不夠圓融，另外一個是他太天真，也太貪樂。自從莫札特和薩爾斯堡主教不合後，他在奧地利哪裡都四處碰壁，被學術界排擠，創作的曲子也漸漸不能迎合貴族口味──導致音樂邀約越來越少，到 1787 年甚至一場演奏會都沒有，還娶了一個不擅持家的妻子康斯坦茲，但是他照樣有多少錢花多少，一路玩到掛也在所不惜──這些都是神童不懂人情世故的鐵證。

雖不能以「一步走錯，全盤皆輸」來形容莫札特，但本來很棒的一盤棋拿給神童，不知怎的越走棋越少，走到三十五歲竟然全部玩完了！！如果莫札特娶個像舒曼那樣的賢妻 Clara，平日記得多請前輩吃吃飯啦、送送酒的，或刪掉幾個音符（莫札特常被抱怨「Too many notes!」太多音符了！）以他的聰明才智，那也許我今天就是在講「首富莫札特」的故事了吧。

話說貝多芬在莫札特死前幾年，曾和他上過幾次課。當時貝多芬十六歲，千里迢迢跑去大師那裡取經。一開始莫札特頗不耐煩，本想隨便打發他走，就給他一首自己寫的主題。沒想到貝多芬開始即興這段主題後，莫老眼睛發亮，對著妻子大喊：「娘子，快來看啊！」經過貝多芬精湛的演奏後，莫老有感而發地說：「這位年輕人，注定要震撼全世界！」不管這段故事是否真實，但是莫札特被上帝接回去後，古典派的輝煌歷程也漸終結，從此開啓了貝多芬引領的浪漫年代。下一篇，我們就來討論貝多芬在電影配樂的影響與作用。

♪ ♫ **音樂教室** | Music Classroom ♪ ♫

莫札特音樂演奏版本推薦

- ●《阿瑪迪斯》電影原聲帶 Academy of St. Martin in the Field/ Fantasy Record
- ●《遠離非洲》電影原聲帶，A 大調豎笛協奏曲
- ● 莫札特《鋼琴協奏曲選集》Sir Cliff Curzon/ Decca 468 491-2 雙 CD
- ● 莫札特《第 41 號交響曲等選集》皇家愛樂管弦樂團／ EMI Classic 67601 2
- ● 莫札特《安魂曲》英國 BBC 交響樂團，Sir Colin Davis 指揮／
 Philips Silver Line Classics 420 353-2

莫札特音樂導聆

莫札特受限時代背景，不像貝多芬的音樂充滿原創或革新色彩。他短暫的三十五年人生，完成六百多件叫好又叫座的作品，除了經典電影外，這裡特別有三大推薦：

1. **鋼琴協奏曲：**光在 1782 到 1786 這四年，就創作了十五首鋼琴協奏曲，以超凡絕美的旋律與創意動機，刷新了鍵盤樂器的標準。莫札特本身最大的魔法，就是將很簡單的 melody，延伸成多彩多姿的變奏曲。在這首《小星星變奏曲》，莫札特寫出十二首變奏，而在相同有名的《土耳其進行曲》，其實是來自《A 大調鋼琴奏鳴曲》第一樂章主旋律的變奏。聽完不得不佩服莫札特：從法國寫到土耳其，真的很有國際觀！

2. **交響曲：**貝多芬花了五十六年才寫出九部交響曲，但莫札特在短短三十五年生涯，寫了四十一部交響曲，包含未編列但也是交響形式的曲子，加總起來共有六十八部！莫札特一生中對他影響最深的風格樂派，有兩位：

 1. **海頓。**海頓在莫札特和貝多芬心中，一直有著舉足輕重的地位，因為海頓的音樂非常重視「主題」與「結構」的設計。拿蓋房子為比喻，不管是莫札特精巧優雅的住宅，還是貝多芬壯觀磅礡的豪宅，都需要最基本的海頓結構學。莫札特尤其花盡心力研究海頓老師那緊密結實的音響，甚至在寫室內樂中，為了能吸取老師的室內樂編樂技巧，他一改再改，手稿中有大量的修改痕跡。莫札特是「從不」改手稿的，一氣呵成、乾乾淨淨，所以，如果莫札特有修改痕跡的手稿，那鐵定是令他十分頭痛、連天才如他都需費心思的難題。

 2. **巴哈之子──J. C. Bach。**巴哈那種以賦格為主的多聲部音樂，在 18 世紀中期已被視為落伍，取而代之的，就是兒子 J. C. Bach 那種主音音樂，以主旋律導向的交響作品。莫札特對這種風格大大喜愛並且加以鑽研，而在融合海頓老師的結實音響與 J. C. Bach 巴哈的主音風格後，「莫札特式交響風格」就此呈現了！

3. **歌劇：**在所有作曲家中，莫札特是將喜歌劇的特質發揮得最淋漓盡致的人了。這些逗趣嬉鬧的喜歌劇，經由莫札特巧手編制後得以流芳百世。史上最知名的喜歌劇都是莫

札特寫的：以德文為本、兩年內超演一百九十七次的《魔笛》與土耳其異國風味十足的《後宮誘逃》，和義大利劇作家龐特為譜的《費加洛婚禮》、高潮迭起的《女人皆如此》）、集諷刺、趣味、精湛與荒唐為一身的《唐·喬凡尼》，都是極致之作。雖然我非歌劇迷，但有一人的歌劇一定全部都聽，那就是莫札特！

Ludwig Van Beethoven

貝多芬 | 神聖羅馬帝國科隆選侯國波昂（今德國）
1770-1827

「音樂比所有智慧和哲學都更崇高。」

"Music is a higher revelation than all wisdom and philosophy."

師承 | Johann van Beethoven, Haydn

代表作 |

◎《英雄》

◎《田園》

◎《合唱》交響曲（電影《永遠的愛人》1994）

◎《第七號交響曲：慢板》

◎《皇帝鋼琴協奏曲慢板》（電影《王者之聲》2010）

貝多芬的
永恆愛人之謎

　　把貝多芬名曲置入故事中的影視作品不勝枚舉，但有兩部對電影中使用貝多芬音樂有更深的著墨，那就是《永遠的愛人》（Immortal Beloved）與奧斯卡最佳電影《王者之聲》。

　　即便其卡司有大牌演員蓋瑞·歐德曼（Gary Oldman）與伊莎貝拉·羅素里尼（Isabella Rossellini），甚至還有指揮大師蕭提（Sir George Solti）率領倫敦交響樂團錄製電影原聲帶，《永遠的愛人》在 1994 年上映當年並無造成多大轟動。然而，多年後重溫這部電影，我卻深受其感動。

　　劇情由貝多芬死後開始，貝多芬的助理好友 Schindler 與貝多芬的弟弟與弟媳爭論如何處置遺產，三人對貝多芬遺囑上寫他要把所有遺產交給「永遠的愛人」意見分歧。電影用這樣的方式破題倒敘貝多芬一生，並從三位最有可能是「永遠的愛人」的女人口中拼湊出貝多芬全貌。雖然電影結局（指貝多芬的弟媳就是那位「永遠的愛人」）遭到許多學者專家質疑，但卻也替貝多芬傳奇的一生添加了更動人的色彩。

如何形容
貝多芬？

　　許多人聽到「貝多芬」三個字，就像看到一個在風雨交加的黑夜中，手握拳頭對著天空咆哮的狂人。不知是哪個惡毒鬼，曾把貝多芬形容是「個子矮粗胖、滿臉天花。唇厚而寬、頸短而粗、前額突出、鼻圓根部深凹」。喂，這根本就像是描述鐘樓怪人嘛！就算貝多芬真是醜八怪好了，脾氣還是有

名的差,但若隨便去問個音樂家最喜歡的古典大師是誰,十個有八九個告訴你是「貝多芬」。

這個答案並非巧合,而是經過深思熟慮與人生歷練的體悟。如果說莫札特是「神」賜的,那貝多芬就是「人」的代表。若莫札特的天籟音符代表「柔」,那貝多芬的交響風格便是「剛」。莫札特寫曲一氣呵成,他的手稿乾淨無瑕,給予一種純潔的美;但是貝多芬的音樂充滿掙扎,塗了又改、改了又換的雜亂手稿,顯示著**他連作曲都像打仗一樣!**

然而,要入門者對貝多芬一見鍾情,的確是件難事;畢竟大多人聽音樂是想放鬆,不是來 high 的!而就連許多演奏家都是非常害怕演奏貝多芬,因為演奏起這位大師的音樂,就像不可能的任務。貝多芬不僅從沒把樂器本身的限制放在眼裡,而且曲式結構是驚人的複雜。例如:明明就是鋼琴曲,卻有整個管弦樂團的層次與編制。而對於音量與表情,貝多芬也有極嚴苛的標準——這裡一下子突強突弱的,那裡馬上又左彎右拐的。若沒有運動選手般的精力與專注力,**演奏貝多芬簡直比打一場球還累!**

既然貝多芬聽起來這麼難以親近,那他為何還是音樂家們最推崇的樂聖呢?

時勢造英雄:
The Music King

因為,貝多芬真的太獨特了。他崛起於 18 世紀末的古典派,卻深深啟發了浪漫派。貝多芬的歷史定位,可說是西方兩大樂派——古典派到浪漫派的「橋樑」。

另外一個原因是,貝多芬音樂的識別度是「不鳴則已,一鳴驚人」的高!

他的音樂不管在任何時代，都有「新」的感覺。這樣說好了：巴哈或蕭邦可能會讓你回到文藝輝煌，或復古浪漫的過去，但是貝多芬的音樂，是可以讓 21 世紀年輕人放在夜店 mix 成電音來跳舞的！貝多芬的「新」讓當代人震驚，讓後代人效仿，讓未來人延續，而回顧西方歷史，我還無法想像貝多芬之前，有哪位作曲家曾給予這種激活感，讓人熱血沸騰、精力充沛。

為什麼貝多芬能這麼引領潮流呢？我們該從貝多芬的時代背景聊起。以前音樂家的地位卑微，和廚子沒兩樣（就連莫札特和他父親只能使用僕役專用的側門出入），主要是為貴族與教會寫曲，導致大家寫來寫去都差不多模樣，因為當時的音樂家是為「國家」而寫，而非「自己」。在那年代，皇帝能邀你寫曲賞你飯吃就謝天謝地，誰還有心思夢想把自己的小疼小愛編成曠世鉅作哩！

但是，18 世紀末的兩個時代運動打破這個遊戲規則，讓歐洲中產階級的「自我」意識抬頭了：一是追求自由、平等、博愛，把皇室貴族送上斷頭台的「法國大革命」，二則是以訴求感性與個人主義稱霸歐洲的「狂飆運動」（Sturm und Drang，唸起來還蠻狂飆的）。受到這兩個運動的影響，貝多芬變成了西方**第一位為「自己」寫曲的音樂家**。

貝多芬把「自己」的音樂看成是最珍貴的資產，他強勢、自傲、執著的態度反而讓貴族們 shut up，把貝多芬當音樂帝王伺候。最經典的一次，就是貝多芬對贊助者李希諾夫斯基（Lichnowsky）公爵寫道：

「這世界上有像你一樣的千萬個王子，但貝多芬，永遠只有一個！」

各位，這難道不是史上最牛 B 的台詞？在那閉俗年代，哪個傻子敢這樣對皇室說，早就被拖出去斃了！就連 21 世紀的今天也沒有音樂家敢這樣說自己。西方音樂史上第一個用「藝術家」的身分謀生，貝多芬當之無愧。

少年貝的奇幻漂流

貝多芬不順遂的命運，相信大家早有所聞。很多人把貝多芬的戲劇性風格，歸咎於他耳聾造成的痛苦。我們可從兩個人物，來了解貝多芬音樂中最重要的元素如何漸漸萌芽。

第一個是貝多芬的父親。神童莫札特有音樂爸爸，他盡所其職栽培兒子，讓小莫巡演歐洲而大放異彩，而貝多芬卻有個嚴厲暴力的酒鬼老爹。為了把小貝包裝成神童，老爹還刻意把他生日少報了兩歲。雖然最後老爹酒精中毒翹辮子而讓貝多芬早早脫離魔掌，但這段不堪回首的童年，間接養成了貝多芬交響樂中的戲劇風格，在「光明」與「黑暗」中不斷抗爭。

第二個是海頓。1792 年，二十二歲的貝多芬千里迢迢移居維也納，拜交響之父海頓為師。誰知道，海頓嚴謹保守、循序漸進的風格，根本無法收服貝多芬這頭猛獸，兩人關係最終破裂。

雖然貝多芬不喜歡海頓的教法，但不可否認，他十分崇敬老師的交響曲式。在許多早期的貝多芬作品，雖已能看出貝多芬創新的音樂語法，但是海頓交響曲的傳統架構，在貝多芬早期的奏鳴曲、三首鋼琴協奏曲與前兩首交響曲都能一「耳」了然。

一個桀驁不遜的小子能成為浪漫派教父，他的風格一定是不凡的，且必須「反骨」。想想看：當歐洲滿是和諧優雅的古典樂曲，貝多芬的強烈音樂難道不是重重打醒人們：真實的人生是糾葛的、是複雜是悲愴的、是混淆是戲劇的，是充滿七情六慾、是不斷靠奮鬥勇氣才能追求到的！這樣的音樂宣言，即便在貝多芬最溫柔的音符都能聽見，令人深感震撼。其實，就連貝多芬的休止符都是很大聲的！對他而言，休止符甚至比音符更重要！

是《命運》給了
《星際大戰》靈感?

第五號交響曲《命運》最知名的片段,就是四個急促的重音開場,彷彿是貝多芬向命運搏鬥。而更特別的是,在貝多芬的巧妙安排下,「命運」動機無限延續貫穿全曲:除了在第一樂章被強調、轉化、變形、隱藏等,在其餘的三個樂章,「命運」也以不同面貌現身,引出了無懈可擊的完美結構,使聽者感到無比震撼。在此提醒各位:可千萬別小看這「貫徹」的作曲形式,它的影響橫跨未來兩個世紀,不僅啟發了浪漫派大師如布拉姆斯、布魯克納(Bruckner)、與華格納 Leitmotif「引導動機」的思維,甚至連現代電影配樂《星際大戰》都能聽到這種「一小動機發展出宏觀浩瀚的史詩作品」的貝多芬精神。

《命運》交響曲另一個膾炙人口的創舉,就是將「音響」的藝術發揮至淋漓盡致。第四樂章結尾不但以高速變化音形,並且以短動機逐步堆砌音響的能量,引爆出滾滾洪流的氣勢,效果令人血脈賁張。可想而知,《命運》交響曲受到盛況空前的歡迎。

戰勝了《命運》,接下來要「革新」了!同樣完成於 1808 年夏天,《田園》與《命運》交響曲像是一對擁有互相對照性格的兄弟。如果說貝多芬在《命運》中搏鬥獲勝,那《田園》就是他享受與世無爭的大自然洗禮了。

《英雄》與《命運》交響曲的誕生

關於《英雄》這首交響曲有兩段很有意思的插曲:話說貝多芬原本要以「Bonaparte」題名獻給拿破崙(Bonaparte 為拿破崙的姓),但後來拿破崙

透露出統治者的野心，讓貝多芬十分憤怒。

據貝多芬朋友費迪南德·里斯（Ferdinand Ries）憶道：「我跟他說拿破崙已自行稱帝的消息後，他狂吼著：『拿破崙只不過是凡夫俗子，居然為了自己的野心而踐踏人權；他把自己抬升到眾人之上，成了獨夫寡頭！』」

最後，貝多芬痛心地把「以 Bonaparte 為題創作」的字眼塗掉，改註明「英雄交響曲：為紀念一位偉大的英雄而寫」，《英雄》交響曲就此誕生。

另外值得一提的是，在創作《英雄》之前，貝多芬本來要自殺！三十歲後貝多芬飽受日趨嚴重的耳疾之苦，為此遠離塵囂，跑到海利根施塔特（Heiligenstadt）療養。「一個音樂家沒了聽力，有多麼諷刺！」他一度閃過輕生的念頭，並且提筆寫下了歷史著名的「海利根施塔特遺言」，在信裡發洩許多內心煎熬以及眾人對他的誤解。所幸，貝多芬沒有向命運低頭。療養半年，決定重返維也納，以最強勁的生命力與熱情，完成了《英雄》。

貝多芬解救了自己，也從此用不一樣的視角看世界。此時的他更不在乎世俗眼光，他從傳統曲式中出走，在《英雄》後相繼寫下第四號與第五號交響曲《命運》。

《永遠的愛人》，貝多芬與他的 369

貝多芬三個最經典的交響曲，是俗稱「369」的第三號交響曲《英雄》，第六號交響曲《田園》，與第九號交響曲《合唱》。在電影《永遠的愛人》裡，這三首交響樂出現的位置更是畫龍點睛。用最精簡的字眼來形容 369，就是「出走」、「革新」、「超脫」。這三個階段紛紛推翻之前的當代作品，也能涵蓋其他貝多芬同期作品。

《英雄》第三號交響曲

《永遠的愛人》有一幕由兩聲強烈的降 E 大調和弦揭幕，這是代表「出走」的第三首交響曲《英雄》。在貝多芬之前，還沒有人這樣嚇醒觀眾的，你說他是不是很反骨？

第三號交響曲的初始靈感源自於拿破崙；當時貝多芬非常崇拜拿破崙，因此為了顯示其氣魄恢弘，與戰場上的光輝榮耀，貝多芬掙脫了舊有曲式形態，採用大膽新穎的技法——例如：將完全不相干的音樂旋律交疊，藉由二拍子和三拍子的不停轉換，使音樂陷入陌生又不安的韻律中，以金屬樂器展現精緻渾厚的音色，或者以巨大的音量與嘈雜聲響交錯等。這些創新設計讓第三號交響曲一炮而紅，被當時學者評為音樂史上的最高傑作。

《田園》第六號交響曲

與所有交響曲最大的不同是，《田園》每個樂章均有標題，而這種帶有畫面意境的標題音樂，是 20 世紀法國德布西才開始沿用並發展為音樂史上的「印象派」（Impressionism）。簡單而言，貝多芬竟然早了印象派快一百年！

從《英雄》到《田園》，貝多芬由「走出」傳統蛻變為「革新」，在 1800 年到 1815 年，他開始邁向創作顛峰。許多名曲如《悲愴》奏鳴曲、《月光》奏鳴曲、《皇帝》鋼琴協奏曲、唯一歌劇《費德里奧》（Fidelio）等都為貝多芬的中期代表作。

失去至親與聽力的孤獨

從 1815 年貝多芬弟弟去世後，貝多芬不僅聽力大幅衰退，為了甥兒 Karl 的監護權，他還花了五年時間打官司，創作則完全交白卷。後來好不容易奪回監護權，卻沒有教育孩子的經驗而和 Karl 關係緊張。貝多芬重演歷史，變成了他那嚴厲暴躁的父親，給予 Karl 極大的壓力與痛苦，最後「ㄅㄧㄤ、」的一聲，Karl 竟然舉槍自殺了！

所幸（不知是槍卡住還是怎樣），Karl 沒有因此喪命，但是他為了離開貝多芬而報考軍校最後遠走高飛，造成貝多芬心中最大的痛。身心俱裂的貝多芬，其實在 1820 年後已完全失聰，他倔強古怪的脾氣，也令朋友一一離去。晚期的貝多芬，不再追求新穎華貴的音樂，反而進入一個完全自我的內觀世界。

出現在電影中的《合唱》

　　身心上的超脫，令貝多芬的音樂達到一個無人觸及的境界──就連巴哈與莫札特的風格演變，也沒有貝多芬來的戲劇性。他從顛覆傳統到激昂革新，從華美燦爛到遠離塵世，最後昇華至內斂靜謐，這些人生歷練感受，他都寫在永恆的第九號交響曲《合唱》裡。

　　雖說《合唱》被公認為是史上最浩瀚的交響曲，但是《合唱》其實是在說一個人的故事，那就是貝多芬自己。

　　《合唱》以緩慢安靜的弦樂抖音奏起，雖似旭日東昇，卻更像一個人的誕生。這首超過一個小時的交響曲，不僅把所有的樂器凝聚在一起（包含當時罕見的短笛、低音大提琴與伸縮喇叭），甚至多添了第五樂章，把世上最純淨自然的樂器──「人聲」加進去，而人類所該有的情感與道德精神，也

在德國詩人席勒（Schiller）的歌詞中表達得淋漓盡致。

在《永遠的愛人》的結尾，我們看到他幼小的身影，化為夜空千萬繁星中的其中一顆，掛在永恆宇宙裡，包容著所有人性的崇高情操、四海兄弟之情、大自然磅礴之美。也是此時，我們才能深刻體會貝多芬的最高期望：就算生命有瑕疵，命運是充滿挫折，但是世界還是值得我們永遠奮鬥下去。

《永遠的愛人》，不能說的祕密

雖然貝多芬暴躁剛毅，但大家可能不知道，他內心其實住著一個渴望被愛的靈魂。且看西方音樂史最出名的情書《永遠的愛人》：

我的天使，我的一切，我的另外一個自己……我心中裝滿和你說不完的話。……不論我在哪裡，我腦海裡都是你的倩影。如果不能跟你在一起，我活著還有什麼意義……我對你的思念奔向你，有時是快樂的，隨後是悲哀的，問蒼天命運，問它是否還有接受我們願望的一天……永遠無人再能佔有我的心。……為何人們相愛時要分離呢？你的愛使我同時成為最幸福和最苦惱的人……多少熱烈的憧憬，多少滿眶的熱淚……永遠屬於你，永遠屬於我，永遠屬於我們。——貝多芬

沒想到，外表粗獷的貝多芬，卻有如此發自內心的溫柔。這封貝多芬死後才發現的情書女主角，是唯一能體會貝多芬的孤獨脆弱，撫平他的暴躁強勢的人。唯有「永遠的愛人」，才能使貝多芬的內斂深情，在英雄氣魄中脫穎而出。

在貝多芬眾多交往對象中——從皇宮貴族到平民女性，都曾是貢獻靈

感泉源的繆思女神。但是這個「永遠的愛人」到底是誰呢？是像電影結尾呈現的，她是貝多芬的弟妹嗎？雖然歷史學者眾說紛紜，但真正答案我們永遠不會知道。

也許就像這封情書，貝多芬的浪漫，是一個不能說的祕密吧。

像情書般的
鋼琴樂曲

若說畫家總拿熱戀中的對象作畫，那麼音樂家把他的女神寫進樂譜裡，也是合情合理的。這一生中，貝多芬愛過的女人，就至少有兩個出現在鋼琴曲裡。最有名的應該就屬《給愛麗絲》與《月光》了。

雖然《給愛麗絲》是世上最知名的鋼琴曲之一，也是每個鋼琴學生必學的經典曲目。不過始終很納悶：

1. 為何想學這首曲子多以女中學生為主，而且總是非常迫不急待？
2. 這麼美的樂曲，為什麼曾經被台灣垃圾車拿來當垃圾歌！？

《給愛麗絲》到底是寫給哪位愛麗絲？

《給愛麗絲》是貝多芬四十歲時寫給當時迷戀的女學生泰莉絲（Therese von Brunswick），採用三段非常不同的主題 ABC。

1. A 段是耳熟能詳的主旋律，主旋律優美抒情且不停地反覆，應該是代表愛麗絲在貝多芬心中青春無憂的模樣。

2. B 段主題非常鮮明愉悅，宛如少女漫步林間那般輕鬆，

3. 但是，狂躁的 C 段我就想不透了：這是暴風雨？颱風？森林的巫婆？（還是恐怖男友來追殺？）反正最後雷聲大雨點小，那個曼妙的少女 A 段主題曲又回來並且結束了。

這首敘事風格強烈的戀曲，其實原先也是一個祕密：原來貝多芬把手稿送給女學生後就一直都放在她那，也沒有特別將此曲標號在自己的作品目錄裡，後來女學生進了修道院終身未嫁，直到老年過世後才被人發現。但是，既然是給「泰」莉絲（Therese），怎麼又給人發行成給「愛」麗絲（Elise）呢？貝多芬到底是戀著哪位小姐呢？

《月光》奏鳴曲是貝多芬的失戀情歌？

不亞於《給愛麗絲》的撲朔迷離，《月光》奏鳴曲的創作過程，也是大有來頭的。光是「貝多芬在哪種場合下寫的」就有三個版本！眾說紛紜，以下是最富想像力的版本：

某晚貝多芬到郊外散步，忽然聽見小木屋傳來琴聲。駐足傾聽，沒想到這正是貝多芬寫過的一首奏鳴曲（世上就有這麼巧的事）。但是突然屋中琴聲停住，發出一陣少女的歎息：「要是能聽貝多芬彈奏，那可多好啊！」

門外的貝多芬一聽，立馬敲門進去，發現鋼琴前坐著一位盲女，而旁邊站著

她的鞋匠哥哥（真是個電燈泡）。貝多芬並未告知盲女其真實身分，只說他是音樂家，想彈首曲子給盲女聽。當他彈完盲女剛剛演奏的那首樂曲，發現盲女早已被感動得熱淚滿頰。就在此時，夜風吹滅了燭火，而皎潔月光恰恰灑落在盲女細緻的臉龐上。

這會兒換貝多芬被眼前景況大大觸動了！！

貝多芬樂思泉湧，隨即以即興的方式演奏出《月光》奏鳴曲。飄灑迷離的月光，灑向林野山川，穿透溪流小徑，奔向海洋夜空，音樂也無限飄揚至宇宙邊際，直到永恆……

這麼絕美動人的描述，不輸電影情節吧？可憐的是，貝多芬將此曲獻給當時愛慕的女孩茱麗葉‧桂查蒂（Giulietta Guicciardi）。但對方後來嫁了別人，《月光》正式成為失戀情歌。

認識貝多芬作品與戀情的《永遠的愛人》

貝多芬三個最經典的交響曲,是俗稱「369」的第三號交響曲《英雄》,第六號交響曲《田園》,與第九號交響曲《合唱》。在電影《永遠的愛人》裡,這三首交響樂出現的位置更是畫龍點睛。用最精簡的字眼來形容,就是「出走」、「革新」、「超脫」。這三個階段紛紛推翻之前的當代作品,也能涵蓋其他貝多芬同期作品。

1. **出走 vs.《英雄》第三號交響曲:**電影中有一幕由兩聲強烈的降 E 大調和弦揭幕,這是代表「出走」的第三首交響曲《英雄》。在貝多芬之前,沒有人這樣嚇醒觀眾的。第三號交響曲的初始靈感源自於拿破崙;當時貝多芬非常崇拜拿破崙,為了顯示其氣魄恢弘,與戰場上的光輝榮耀,貝多芬掙脫了舊有曲式形態,採用大膽新穎的技法──例如:將完全不相干的音樂旋律交疊,藉由二拍子和三拍子的不停轉換,使音樂陷入陌生又不安的韻律中,以金屬樂器展現精緻渾厚的音色,或以巨大的音量與嘈雜聲響交錯等。這些創新設計讓第三號交響曲一炮而紅,被當時學者評為音樂史上的最高傑作。

2. **革新 vs.《田園》第六號交響曲:**與所有交響曲最大的不同是,《田園》每個樂章均有標題,而這種帶有畫面意境的標題音樂,是 20 世紀法國德布西才開始沿用並發展為音樂史上的「印象派」。貝多芬竟然早了印象派快一百年!從《英雄》到《田園》,貝多芬由「走出」傳統蛻變為「革新」,在 1800 年到 1815 年,他開始邁向創作顛峰。許多名曲如《悲愴》奏鳴曲、《月光》奏鳴曲、《皇帝》鋼琴協奏曲、唯一歌劇《費德里奧》等都為貝多芬的中期代表作。

3. **超脫 vs.《合唱》:**身心上的超脫,令貝多芬的音樂達到一個無人觸及的境界──就連巴哈與莫札特的風格演變,也沒有貝多芬來的戲劇性。他從顛覆傳統到激昂革新,從華美燦爛到遠離塵世,最後昇華至內斂靜謐,這些人生歷練感受,他都寫在永恆的第九號交響曲《合唱》裡。雖說《合唱》被公認為是史上最浩瀚的交響曲,但是《合唱》其實是在說一個人的故事,就是貝多芬自己。
《合唱》以緩慢安靜的弦樂抖音奏起,雖似旭日東昇,卻更像一個人的誕生。這首超過

一個小時的交響曲，不僅把所有的樂器凝聚在一起（包含當時罕見的短笛、低音大提琴與伸縮喇叭），甚至多添了第五樂章，把世上最純淨自然的樂器──「人聲」加進去，而人類所該有的情感與道德精神，也在德國詩人席勒的歌詞中表達得淋漓盡致。在《永遠的愛人》的結尾，我們看到他幼小的身影，化為夜空千萬繁星中的其中一顆，掛在永恆宇宙裡，包容著所有人性的崇高情操、四海兄弟之情、大自然磅礴之美。也是此時，我們才能深刻體會貝多芬的最高期望：就算生命有瑕疵，命運是充滿挫折，但世界還是值得我們永遠奮鬥下去。

外表粗獷的貝多芬，卻是鐵漢柔情。唯有「永遠的愛人」，才能使貝多芬的內斂深情，在英雄氣魄中脫穎而出。貝多芬眾多交往對象都曾是貢獻靈感泉源的繆思女神。但是這個「永遠的愛人」到底是誰呢？歷史學者眾說紛紜，貝多芬的浪漫，是一個不能說的祕密吧。這一生中，貝多芬愛過的女人，就至少有兩個出現在鋼琴曲裡。最有名的應該就屬《給愛麗絲》與《月光》了。

● **情書般的《給愛麗絲》：**這是世上最知名的鋼琴曲之一，也每個鋼琴學生必學的經典曲目。《給愛麗絲》是貝多芬四十歲時寫給當時迷戀的女學生泰莉絲，採用三段非常不同的主題 ABC。這首敘事風格強烈的戀曲，其實原先也是一個祕密：原來貝多芬把手稿送給女學生後，沒有特別將此曲標號在自己的作品目錄裡，後來女學生進了修道院終身未嫁，直到老年過世後才被人發現。

1. **A 段：**是耳熟能詳的主旋律，主旋律優美抒情且不停地反覆，應該是代表愛麗絲在貝多芬心中青春無憂的模樣。
2. **B 段：**主題非常鮮明愉悅，宛如少女漫步林間那般輕鬆，
3. **C 段：**狂躁的 C 段令人想不透：是暴風雨？颱風？森林的巫婆？恐怖男友來追殺？反正最後雷聲大雨點小，那個曼妙的少女 A 段主題曲又回來並結束了。

● **《月光》奏鳴曲是貝多芬的失戀情歌？**
不亞於《給愛麗絲》的撲朔迷離，《月光》奏鳴曲的創作過程，也是眾說紛紜。可憐的是，貝多芬將此曲獻給當時愛慕的女孩茱麗葉・桂查蒂。但對方後來嫁了別人，《月光》正式成為失戀情歌。

《王者之聲》
的古典音樂

2012 年奧斯卡頒了八項大獎給改編真實故事的《王者之聲》。電影由約克公爵（因此片榮獲金獎影帝柯林‧佛斯〔Colin Firth 飾〕），1925 年在帝國博覽會上致詞開幕，他結結巴巴的表現不僅淪為英國人民的笑柄，也加深他的自卑恐懼。從小口吃的他遍尋名醫，但都無濟於事。然而，就在他哥哥英國國王愛德華八世為美人放棄江山後，約克公爵順位成為新國王喬治六世，並下定決心要根治口吃問題。喬治六世透過妻子求助於一位眾人認為是江湖術士的澳洲語言治療師萊諾來進行治療，而正是這位和自己地位懸殊的萊諾，讓國王重新找回自信，並且在二戰演說帶領大英帝國對抗惡勢力納粹。

貝多芬第七號交響曲

由於電影講的是皇室故事，因此使用古典音樂（甚至戴斯培為本片創作的配樂中也帶有濃厚的古典氣息）是最適合不過了。在接受初診時，國王帶起耳機練習演講，耳中浮出的是莫札特歌劇《費加洛婚禮》。但在最高潮的一幕，喬治六世必須激勵人民而開口發表戰前演說，電影採用貝多芬《第七號交響曲：慢板》，用送葬型的慢節奏揭幕，但音樂逐漸邁向高潮，最終在輝煌氣勢中結束，這象徵著暗示國王戰勝口吃並終於打贏二次大戰，是非常成功的配樂手法。

《皇帝》鋼琴協奏曲慢板

　　戰前演說成功發表後，白金漢宮全體人員為國王鼓掌，而喬治六世和妻女走到陽台揮手向英國人民致意。電影在此時已經落幕，但貝多芬《皇帝》鋼琴協奏曲慢板才悄悄升起。這首音樂選得實在很高明，因為《王者之聲》瀰漫英式幽默與古典氣息，講的是國王克服個人恐懼，而並非真的上了戰場打仗凱旋歸來。貝多芬壯烈英雄式的音樂很多，但是用《皇帝》鋼琴協奏曲的慢板結束，完整表達了帝王不為人知的柔情面。在緊要關鍵時，國王呈現出他的威嚴英明（貝多芬《第七號交響曲：慢板》），在他成功演說後，他又回到那個顧家內斂的男人（《皇帝鋼琴協奏曲慢板》柔情落幕）。看完電影，許多觀眾久不離席，我想和片尾曲有很大的關係。

貝多芬到底是
天才還是凡人？

　　我最常被問到的問題是：「貝多芬到底算不算天才呢？」

　　從貝多芬的出生到死亡，時時都有學者專家拿他的音樂成就和莫札特相比。若要說一氣呵成的作曲速度或精湛高超的演奏技巧，No，貝多芬不能算是「天才」，因為他是用龐大的生命時間思考、經歷著「人」的故事，並非如莫札特能渾然天成。也正因為貝多芬有兩個偉大前輩——巴哈和莫札特壓著，貝多芬有「延續」音樂傳統的使命，更有「創新」的責任，與「超脫」所有的挑戰。但在人生中短短五十六年，他全都做到了！更重要的是，貝多芬前後，沒有任何一個作曲家能被認定是能立足西方兩大樂派中，還能持續幾世紀的後世影響力。這，難道還不是天才嗎！？

但我覺得，其實比天才更令人感動的，是凡人的故事。貝多芬能被後世評選為「樂聖」，是因為他毫不保留寫出的每一首音樂，代表了最珍貴的人生。而我相信，貝多芬希望在聽完他那熱情暴躁、真摯深沉、勇敢樂觀的樂曲後，我們終將理解身為「凡人」的喜悅吧！

♩ ♫ | **音樂教室** | Music Classroom ♩ ♫

貝多芬 vs. 英王喬治六世的《王者之聲》

電影講的是皇室故事，因此使用古典音樂最適合不過了。

1. **初診 vs.《費加洛婚禮》**：在接受初診時，國王帶起耳機練習演講，耳中浮出的是莫札特歌劇《費加洛婚禮》。

2. **高潮 vs.《第七號交響曲》**：電影最高潮的一幕，喬治六世必須激勵人民而開口發表戰前演説，電影採用貝多芬《第七號交響曲：慢板》，用送葬型的慢節奏揭幕，音樂逐漸邁向高潮，最終在輝煌氣勢中結束，這象徵著暗示國王戰勝口吃並終於打贏二次大戰，是非常成功的配樂手法。

3. **落幕 vs.《皇帝》鋼琴協奏曲慢板**：戰前演説成功發表後，白金漢宮全體人員為國王鼓掌，而喬治六世和妻女走到陽台揮手向人民致意。電影在此落幕，貝多芬《皇帝》鋼琴協奏曲慢板才悄悄升起。這首音樂選得實在很高明，因為《王者之聲》瀰漫英式幽默與古典氣息，講的是國王克服個人恐懼，而並非真的上了戰場打仗凱旋歸來。貝多芬壯烈英雄式的音樂很多，但是用《皇帝》鋼琴協奏曲的慢板結束，完整表達了帝王不為人知的柔情面。在緊要關鍵時，國王呈現出他的威嚴英明（貝多芬《第七號交響曲：慢板》），成功演説後，他又回到那個顧家內斂的男人（《皇帝鋼琴協奏曲慢板》柔情落幕）。

貝多芬的「有必要嗎?」

在貝多芬的晚年,他常常在譜紙寫道「Es muss sein?」(有必要嗎?)對許多學者而言,這個謎樣的問句是貝多芬晚年創作的關鍵動機,也是對人、宇宙、塵世的一個評語。但我覺得怎麼學者都喜歡把最簡單的小事想得很deep,搞不好只是僕人問貝多芬,房間這麼亂要不要整理一下,剛好貝多芬正專心作曲,因此很煩躁地回覆「有必要嗎?」(而剛好便條紙用完了,只好寫在譜上)。反正,這句話沒那麼複雜,也可能只是貝多芬想提醒我們:凡事勿太計較啦!

♩♫ **音樂教室** │ Music Classroom ♪♫

貝多芬音樂演奏版本推薦

● 貝多芬《D大調小提琴協奏曲》Jascha Heifetz/ RCA 61742-2
● 貝多芬《皇帝》鋼琴協奏曲 Glenn Gould/ Sony 88697685272
● 貝多芬《大公》鋼琴三重奏 Beaux Arts Trio/ Philips 464 683-2
● 貝多芬 晚期鋼琴奏鳴曲 Richard Goode / Nonesuch 79211

貝多芬音樂導聆

● 樂聖的歷史定位

貝多芬崛起於 18 世紀末的古典派，卻深深啟發了浪漫派。他的歷史定位有兩大重點，一、西方兩大樂派──古典派到浪漫派的「橋樑」。二、貝多芬音樂的識別度是「不鳴則已，一鳴驚人」的高！巴哈或蕭邦可能會讓你回到文藝輝煌，或復古浪漫的過去，但是貝多芬的「新」讓當代人震驚，讓後代人效仿，讓未來人延續。

他更是西方音樂史上第一個用「藝術家」的身分謀生，以前音樂家的地位卑微，和廚子沒兩樣，主要是為貴族與教會寫曲，當時的音樂家是為「國家」而寫，而非「自己」。但是，18 世紀末的兩個時代運動打破這個遊戲規則：一是追求自由、平等、博愛，把皇室貴族送上斷頭台的「法國大革命」，二則是以訴求感性與個人主義稱霸歐洲的「狂飆運動」。受到這兩個運動的影響，貝多芬變成了西方第一位為「自己」寫曲的音樂家。

貝多芬不順遂的命運，可從兩個人物，了解他音樂中最重要的元素如何漸漸萌芽。

1. **貝多芬的父親。**貝多芬有個嚴厲暴力的酒鬼老爹。為了把小貝包裝成神童，老爹還刻意把他生日少報了兩歲。雖然最後老爹酒精中毒翹辮子而讓貝多芬早早脫離魔掌，但這段不堪回首的童年，間接養成了貝多芬交響樂中的戲劇風格，在「光明」與「黑暗」中不斷抗爭。

2. **海頓。**1792 年，二十二歲的貝多芬千里迢迢移居維也納，拜交響之父海頓為師。誰知道，海頓嚴謹保守、循序漸進的風格，根本無法收服貝多芬這頭猛獸，兩人關係最終破裂。雖然貝多芬不喜歡海頓的教法，但不可否認，他十分崇敬老師的交響曲式。在許多早期的貝多芬作品，雖已能看出貝多芬創新的音樂語法，但是海頓交響曲的傳統架構，在貝多芬早期的奏鳴曲、三首鋼琴協奏曲與前兩首交響曲都能一「耳」了然。

● 接受命運成就英雄

一個桀驁不遜的小子能成為浪漫派教父，他的風格是不凡且「反骨」。當歐洲滿是和諧優雅的古典樂曲，貝多芬的強烈音樂重重打醒人們：真實的人生是糾葛的、是複雜是悲愴的、是混淆是戲劇的，是充滿七情六慾、是不斷靠奮鬥勇氣才能追求到的！這樣的音樂宣言，即便在貝多芬最溫柔的音符都能聽見，就連他的休止符都是很大聲的！對他而言，

休止符甚至比音符更重要！

1. **《命運》：** 第五號交響曲《命運》最知名的片段，就是四個急促的重音開場，彷彿是貝多芬向命運搏鬥。更特別的是，在貝多芬的巧妙安排下，「命運」動機無限延續貫穿全曲。

 a. **命運動機：**「命運」無限延續貫穿全曲，除了在第一樂章被強調、轉化、變形、隱藏等，在其餘的三個樂章，「命運」也以不同面貌現身，引出了無懈可擊的完美結構。千萬別小看這「貫徹」的作曲形式，它的影響橫跨未來兩個世紀，不僅啟發了浪漫派大師如布拉姆斯、布魯克納、與華格納 Leitmotif「引導動機」的思維，甚至連現代電影配樂《星際大戰》都能聽到這種「一小動機發展出宏觀浩瀚的史詩作品」的貝多芬精神。

 b. **音響藝術的淋漓盡致：** 另一個膾炙人口的創舉，就是將「音響」的藝術發揮至淋漓盡致。第四樂章結尾不但以高速變化音形，並且以短動機逐步堆砌音響的能量，引爆出滾滾洪流的氣勢，效果令人血脈賁張。可想而之，《命運》交響曲受到盛況空前的歡迎。戰勝了《命運》，接下來要「革新」了！同樣完成於 1808 年夏天，《田園》與《命運》交響曲像是一對擁有互相對照性格的兄弟。他在《命運》中搏鬥獲勝，《田園》就是他享受與世無爭的大自然洗禮了。

2. **《英雄》：** 關於《英雄》這首交響曲有兩段很有意思的插曲。

 a. **獻給拿破崙：** 貝多芬原本要以「Bonaparte」題名獻給拿破崙，但後來拿破崙透露出統治者的野心。最後，貝多芬痛心地把「以 Bonaparte 為題創作」的字眼塗掉，改註明「英雄交響曲：為紀念一位偉大的英雄而寫」。

 b. **自殺未果後的重生：** 在創作《英雄》之前，貝多芬本來是要去自殺的！三十歲後貝多芬飽受日趨嚴重的耳疾之苦，一度閃過輕生的念頭，並且提筆寫下了歷史著名的「海利根施塔特遺言」，在信裡發洩了許多內心煎熬以及眾人對他的誤解。所幸，貝多芬沒有向命運低頭。療養了半年後，他決定重返維也納完成了《英雄》。在《英雄》後相繼寫下第四號與第五號交響曲《命運》。

＊以下是在新書《樂來越愛電影配樂》介紹或提及的曲目。
以原聲帶名稱英文為主。

億萬金曲
系列

全面啟動 │ INCEPTION

◉ Time
◉ Half Remembered Dream
◉ Dream is Collapsing
◉ Dream Within A Dream
◉ Radical Notion

星際效應 │ INTERSTELLAR

◉ Cornfield Chase
◉ Dust
◉ Day One
◉ Do Not Go Gentle Into That Good Night

黑暗騎士 │ DARK KNIGHT

◉ Bank Robbery
◉ A Dark Knight
◉ The End

福爾摩斯 │ SHERLOCK HOLMES

◉ Race to Ritual
◉ End Titles Pt.1

神鬼戰士 │ GLADIATOR

◉ The Battle
◉ Barbarian Hordes
◉ Honor Him
◉ Now We Are Free

外星人 │ E.T.

◉ Far From Home
◉ Flying
◉ Escape/ Chase/ Saying Goodbye 2
◉ End Credits
◉ Over the Moon

星際大戰 │ STAR WARS

◉ Main Titles
◉ Across The Stars (Love Theme From Attack of the Clones)

辛德勒的名單 │ SCHINDLER'S LIST

◉ Theme from Schindler's List
◉ Remembrances
◉ Schindler's Workforce

印第安那瓊斯 │ INDIANA JONES

◉ Main Theme

絕美愛情
系列

海上鋼琴師 | LEGEND OF 1900
◉ Playing Love

新天堂樂園 | CINEMA PARADISO
◉ Main Theme

樂來越愛你 | LA LA LAND
◉ City of Stars
◉ Epilogue

遠離非洲 | OUT OF AFRICA
◉ Main Theme "I Had a Farm in Africa"

似曾相識 | SOMEWHERE IN TIME
◉ Main Theme
◉ Rachmaninoff Rhapsody on
A Theme of Paganini

雙面薇若妮卡 | DOUBLE LIFE OF VERONICA
◉ Les Marionettes

永遠的愛人 | IMMORTAL BELOVED
◉ Beethoven Moonlight Sonata

面紗 | THE PAINTED VEIL
◉ River Waltz
◉ Satie Gnossiene No.1

阿瑪迪斯 | AMADEUS
◉ Marriage of Figaro

鐵達尼號 | TITANIC
◉ My Heart Will Go On

阿凡達 | AVATAR
◉ I See You

傲慢與偏見 | PRIDE AND PREJUDICE
◉ Dawn

古典經典
系列

似曾相識 | SOMEWHERE IN TIME
◉拉赫曼尼諾夫／帕格尼尼主題狂想曲／
第 18 首變奏曲
Rachmaninoff Rhapsody on a Theme of
Paganini No.18

鋼琴師 | SHINE
◉拉赫曼尼諾夫／第 3 號鋼琴協奏曲
Rachmaninoff Piano Concerto No.3
◉林姆斯基克沙考夫／大黃蜂
Rimsky-Korsakov,
Flight of the Bumble Bee

王者之聲 | THE KING'S SPEECH
◉貝多芬／第 5 號鋼琴協奏曲／第二樂章
Beethoven Piano Concert No.5 II

◉ 貝多芬第 7 號交響曲第二樂章
Beethoven Symphony No.7 II

面紗｜THE PAINTED VEIL
◉ 沙蒂／玄祕曲第一號
Satie Gnossiene No.1

英倫情人｜THE ENGLISH PATIENT
◉ 巴哈／郭德堡變奏曲／詠嘆調
Bach Aria from Goldberg Variations

遠離非洲｜OUT OF AFRICA
◉ 莫札特／單簧管協奏曲／慢板
Mozart Clarinet Concerto
 in A Major Adagio

刺激 1995｜SHAWSHANK REDEMPTION
◉ 莫札特／費加洛的婚禮「西風頌」
"Sull' aria ...Che soave zeffiretto"
from Mozart Marriage of Figaro

阿瑪迪斯｜AMADEUS
◉ 莫札特第 25 號交響曲
Symphony No.25 in G Minor
◉ 莫札特／弦樂小夜曲
Eine Kleine Nachmusik
◉ 莫札特／長笛和豎琴協奏曲
Flute and Harp Concerto
◉ 莫札特／管樂小夜曲
K.361 Serenade For Winds, K.361
◉ 莫札特／c 小調彌撒垂憐經
Kyrie from Mass in C minor K.427
◉ 莫札特／降 B 大調鋼琴協奏曲

Piano Concerto B-flat Concerto
◉ 莫札特／費加洛的婚禮「月后」
Marriage of Figaro, Magic Flute
 "Queen of the Night" Aria
◉ 莫札特／安魂曲
Confutatis Requiem "Confutatis"

教父 3｜GODFATHER III
◉ 威爾帝／西西里晚禱序曲
Verdi I Vespri Siciliani, ouverture
◉ 馬斯康尼／鄉村騎士
Mascagni Intermezzo from
 "Cavalleria rusticana"

永遠的愛人｜IMMORTAL BELOVED
◉ 貝多芬月光奏鳴曲
Beethoven Moonlight Sonata
◉ 貝多芬第 9 號交響曲《合唱》
Beethoven Symphony No.9
◉ 貝多芬第 3 號交響曲《英雄》
Beethoven Symphony No.3 "Eroica"

現代經典 老歌

女人香｜SCENT OF A WOMAN
◉ Por Una Cabeza

全面啟動｜INCEPTION
◉ 愛迪·皮雅芙／我無怨無悔
Non, Je Ne Regrette Rien

樂 來 越 愛 電 影 配 樂

作者	謝世嫻（Sherry Shieh）
封面設計	蔡佳豪
封面插畫	洪玉凌
作曲家插畫	白日設計
內頁設計	白日設計
編輯	溫智儀
企畫執編	葛雅茜
行銷企劃	蔡佳妘
業務發行	王綬晨、邱紹溢、劉文雅
主　編	柯欣妤
副總編輯	詹雅蘭
總編輯	葛雅茜
發行人	蘇拾平

出版　原點出版 Uni-Books

Email: uni-books@andbooks.com.tw

新北市 231030 新店區北新路三段 207-3 號 5 樓

電話：(02) 8913-1005　傳真：(02) 8913-1056

發行　大雁出版基地

新北市 231030 新店區北新路三段 207-3 號 5 樓

www.andbooks.com.tw

24 小時傳真服務　(02) 8913-1056

讀者服務信箱 Email: andbooks@andbooks.com.tw

劃撥帳號：19983379

戶名：大雁文化事業股份有限公司

初版一刷	2023 年 3 月
二版一刷	2024 年 3 月
定價	480 元
ISBN	978-626-7084-81-6（平裝）
	978-626-7084-80-9（EPUB）

國家圖書館出版品預行編目（CIP）資料

樂來越愛電影配樂／謝世嫻著；

初版　臺北市　原點出版　大雁文化事業股份有限公司發行

2023.3　256 面；17×23 公分

ISBN 978-626-7084-81-6（平裝）

1.CST：電影音樂　2.CST：配樂

915.7　112001100